高等院校人文素质教育课程规划教材

摄影艺术
（第2版）

石战杰　著

清华大学出版社
北京

内 容 简 介

这是一本讲解摄影基础的书，也可以说是迈向摄影艺术第一步的入门参考书。作者在摄影实践创作、摄影教育双重视野下，对摄影这门技术、语言进行系统化、理论化的梳理与构建。本书内容由认识摄影、摄影核心技术、造型与后期、摄影应用四部分组成，全面、系统地介绍当代最具有活力的摄影技术、摄影语言的表达与应用。同时，本书配有大量的摄影作品和作品分析，这既是针对摄影技术的一种学习，又是对优秀作品的赏析，在学习技术的同时提高摄影鉴赏力与领悟力。另外，本书引入实践环节，注重理论与实践的结合，以进一步掌握摄影技术与摄影语言的表达。

本书可作为高等院校摄影课程教材使用，也可作为广大摄影爱好者学习摄影的参考材料。

本书封面贴有清华大学出版社防伪标签，无标签者不得销售。
版权所有，侵权必究。举报：010-62782989，beiqinquan@tup.tsinghua.edu.cn。

图书在版编目(CIP)数据

 摄影艺术/石战杰著. —2版. —北京：清华大学出版社，2020.1（2024.7重印）
 高等院校人文素质教育课程规划教材
 ISBN 978-7-302-54555-2

 Ⅰ.①摄… Ⅱ.①石… Ⅲ.①摄影艺术—高等学校—教材 Ⅳ.①J41

 中国版本图书馆CIP数据核字(2019)第290380号

责任编辑：梁媛媛
封面设计：杨玉兰
责任校对：李玉茹
责任印制：丛怀宇

出版发行：清华大学出版社
网　　址：https://www.tup.com.cn, https://www.wqxuetang.com
地　　址：北京清华大学学研大厦A座　　邮　编：100084
社 总 机：010-83470000　　邮　购：010-62786544
投稿与读者服务：010-62776969, c-service@tup.tsinghua.edu.cn
质量反馈：010-62772015, zhiliang@tup.tsinghua.edu.cn

印 装 者：三河市龙大印装有限公司
经　　销：全国新华书店
开　　本：185mm×260mm　　印　张：16　　字　数：381千字
版　　次：2013年9月第1版　2020年1月第2版　印　次：2024年7月第5次印刷
定　　价：59.00元

产品编号：078313-01

前　言

　　摄影的发明是人类视觉史上的一个重大事件。从此，人类能够以摄影的方式记录、描绘、抒情与表达。历史证明，摄影极大地丰富了人类的视觉体验和经验，拓展了视觉深度与广度。时至今日，摄影已经成为一种被广泛应用的、形象直观的"世界性语言"，参与到社会的方方面面，成为当今人们生活中不可或缺的一部分。

　　摄影教育是一件重要的事情。因为它不仅是个人摄影的兴趣和探索，更关乎许多人诚挚的期待。因此，多年来本人教学工作未曾懈怠，其间反复思考摄影的理念与精神，教学内容的繁简与新旧扬弃，以及内容前后的次序。于是，有了对摄影的认识与理解，有了一个学习摄影核心技术的体系和思路，也有了本书的框架与内容——这些是成书的基础。

　　撰写一本有关摄影话题的书似乎不难，但写一本适合于教学，既通俗，又有一定深度和完整体系的摄影基础类书，却很难，这是本人努力的方向与目标。

　　书中的许多内容是本人在从事摄影实践、教学和研究过程中的感悟与经验的梳理与总结，旨在通过这些内容使读者对摄影有一个相对完整的认识与理解，也想给摄影者在掌握核心技术的基础上，有一个系统的提升。本书分为认识摄影、摄影核心技术、摄影造型与后期和摄影应用四部分。每一章分述一个相对完整的摄影议题，同时它本身又是一个重要的摄影环节。本书按照摄影学习进阶的规律，环环相扣，各章节内容彼此独立，合在一起又构成一个完整的摄影学习体系。

　　衷心地希望此书能使您对摄影有一个初步的认识与了解，能够掌握摄影的核心技术和技巧及摄影语言的规范性与创造性表达，能够用摄影记录、表达生活与世界，也衷心祝愿摄影能够使您的生活更美好！

　　限于个人的能力与精力，以及时代发展，技术进步，理念、思维的变化，书中难免有不当之处，还望众方家批评指正。

<div style="text-align:right">编　者</div>

目 录

序篇 认识摄影

第一章 摄影——一种视觉表达的语言 3
第一节 摄影的概念 3
第二节 摄影的诞生 7
第三节 摄影的特性 13
第四节 摄影的应用 18
思考题 23

第二章 摄影器材 25
第一节 相机成像的基本原理 26
第二节 相机的类型与特点 29
第三节 镜头的类型与选择 40
思考题 50

摄影实践训练（一） 镜头焦距的作用 53

上篇 核心技术

第三章 数码相机的四个基本设定 57
第一节 感光度的设定与调节 58
第二节 白平衡的设定与调节 60
第三节 存储格式与分辨率的设定 64
第四节 色彩空间的选择与设定 67
思考题 68

第四章 在明暗之间 69
第一节 摄影曝光概述 70
第二节 控制曝光量的三个要素 72
第三节 等量曝光与曝光补偿 76
第四节 测光模式的选择 79
思考题 85

第五章 在虚实之间 87
第一节 景深控制 88
第二节 快门速度与动静表现 94
思考题 100

第六章 精确对焦与虚焦表现 101
第一节 对焦与对焦平面 102
第二节 手动对焦 104
第三节 自动对焦 107
思考题 111

摄影实践训练（二） 核心技术 113
第一节 训练主题：光圈的选择与控制 113
第二节 训练主题：快门速度的选择与控制 115
第三节 训练主题：曝光控制 116

中篇　造型与后期

第七章　摄影的骨架——取景构图119

第一节　框取的世界与画幅的选择120
第二节　内容的确立与意义的建构　126
第三节　拍摄的方向与高度129
第四节　摄影构图的常规性表达133
第五节　摄影画面中的点、线条和形状136
第六节　摄影画面构成要素分析143
思考题148

第八章　遮挡与穿透——把光用好149

第一节　光线的三大基本特性150
第二节　用光线造型153
第三节　用光线营造氛围156
第四节　自然光线摄影161
第五节　人工光线摄影167
思考题170

第九章　影像的增强——摄影后期处理171

第一节　数字影像的重要术语与概念172
第二节　数字影像的输入173
第三节　数字图像的处理175
第四节　数字图像的输出与呈现180
思考题181

摄影实践训练（三）造型元素及后期增效183

第一节　训练主题：摄影取景构图183
第二节　训练主题：摄影光线的处理185

下篇　摄影应用

第十章　摄影的四大题材189

第一节　自然风景摄影190
第二节　人物肖像摄影197
第三节　建筑摄影202
第四节　静物摄影213
思考题215

第十一章　摄影的类型217

第一节　新闻报道摄影218
第二节　商业广告摄影227
第三节　作为艺术的摄影235
思考题245

后记246

参考文献247

序篇
认识摄影

第一章

摄影——一种视觉表达的语言

对摄影的认识与了解，关乎着摄影实践与研究的广度与深度，也决定着个人的摄影方向与趣味的选择。因此，本章以认识摄影作为开篇，打开通向摄影的大门。

许多人因为摄影能够快速精确地复制现实而接触摄影，并喜欢上摄影。不过，在摄影发展的很长一段时间内(不同国家和地区也不尽相同)，由于摄影器材的昂贵与稀少，以及摄影技术过程的繁杂，摄影也只能与一部分人结缘。幸运的是，随着社会的发展与技术的进步，尤其是数字技术在摄影中的广泛应用，摄影已经成为大众便捷的捕获影像的工具。人们拿起相机或拍照手机记录着多姿多彩的生活，表达着对世界的种种感受与体验。

在当代社会中，摄影作为一项成像技术，作为一种视觉表达语言，被广泛应用于社会生活的各个方面：个人、家庭的生活摄影，旅游、聚会的纪念和娱乐摄影，为传播新闻信息的摄影，为促进商品消费的商业广告摄影，为抒发内心情感与理念的艺术摄影，为科学研究服务的摄影。如此诸多摄影现象表明，摄影已经成为社会生活中的一个重要组成部分。

第一节 摄影的概念

对于生活在当代社会中的人们来说，摄影行为与摄影现象并不陌生。但要说清楚摄影是什么，却并非是一件容易的事。计算机成像技术的应用和一些创作理念的变化，使得摄

影的边界变得模糊与扩大，它在不断地生成，成为具有开放性的语言媒介。

本书这样描述和界定摄影：摄影指借助于一定的设备(机械的或电子的)，获取景物影像的过程。从光的角度来说，摄影就是景物反射或发射的光线使感光材料感光成像，也可以理解为光线在感光材料上留下痕迹。摄影的英文为photography，源自拉丁语photo(光引起的)和graphy(写或画的形式)。由此可见，摄影与光线有着密切的关系，没有光线，也就无从谈起摄影。因此，摄影是用光线表现时间，是"时光机"。

从目前拍摄的主要用途和目的来说，广义上的摄影包括动态的(连续活动画面)摄影，如电影摄影、电视摄像；静态的(单幅静止画面)摄影，如图片摄影，以及其他摄影。

电影摄影指以拍摄、制作电影为目的的摄影行为，它采用适合于捕获动态摄影的一套技术设备(电影摄影机)。电影摄影是电影创作中重要的组成部分(见图1-1)。

电视摄像主要是运用摄像机拍摄动态画面获取影像的过程和技术，是常用于电视节目制作的一种摄影技术和方式。

图片摄影主要是以相机作为拍摄工具，获取景物的静态影像画面，常用于生活纪念(见图1-2)，以及报纸、杂志与网络等媒介。

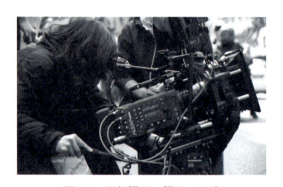
图1-1　影视摄影　摄影：孟冲

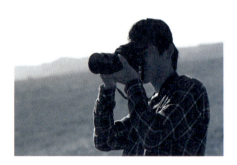
图1-2　图片摄影　摄影：石战杰

其他摄影指除了以上三种摄影现象外，利用机械的或电子的方式能够通过光线获得影像的过程，也可以纳入摄影的范畴。例如，物影成像(photogenic drawing)、蓝晒摄影法(cyanotype)成像、扫描仪扫描物体获取影像、复印机复印材料获取影像等。从本质上看，摄影就是光线使感光材料感光成像，获取影像的过程。

延伸阅读：张卫星及其物影成像

1. 物影成像

物影成像是将平面物体或立体物体置于感光胶片或相纸上，通过光线进行曝光得到非相机摄影的影像。由于物体材料(透明体、不透明体、半透明体)的不同及其他诸多因素，影像会在偶然间呈现出不同的层次、细节、效果，具有一种特殊的韵味，处于似与不似、梦幻与现实之间。物影成像是光与物直接交会所留下的原物光的痕迹。

物影成像更多的是从影像的形状上认识和感受事物，这是物影成像的一个重要

特征。在实际创作中，物影照片受感光材料面积大小的影响，放置的物体不能大于感光材料的面积；受相纸(感光材料)尺寸的限制，一般要选择物件不大，物件影像和实物大小比例一样的。这种成像有别于建筑和风景摄影等宏大场景的影像对于现实的压缩，也有别于微距摄影对客观景物的放大。物影成像不是对现实的一种压缩与放大，而是客观世界的一种原物大小的印迹。

2. 拉兹洛·莫霍利·纳吉和曼·雷对物影成像的开拓与贡献

在摄影历史上，物影成像作为一种无相机摄影的"光绘成像法"，最早被德国艺术家克里斯蒂安·沙德(Christian Schad)在1918年应用。而把这种成像法发扬光大的是拉兹洛·莫霍利·纳吉(Laszlo Moholy Nagy，1895—1946)和曼·雷(Man Ray，1890—1976)，他们致力于在抽象的物象中表达事物存在的直觉状态和偶然的特殊效果。

物影成像的名称来源于露西亚·莫霍利和拉兹洛·莫霍利·纳吉所共同发明的成像工艺流程(见图1-3)。20世纪20年代，他们以各种手段进行摄影试验，以透明塑料和反光金属为试验材料，实现了物影成像，一方面开拓并丰富了摄影语言，为现代主义摄影注入新的血液；另一方面也在一定程度上探讨了光、空间和运动的关系。

在物影成像上，美国人曼·雷也进行了类似的尝试。他的作品被称为"曼·雷图像"，这个命名既包含了创作者的名字，也暗示了所用的光源(曼·雷英文名字中的Ray是激光的意思)。他是著名达达主义和超现实主义艺术家，一个擅长绘画、电影、雕刻和摄影的艺术大师。1921年，曼·雷到达巴黎不久，作为一名艺术家，开始在相纸上使用半透明和透明的材料，有时完全浸泡在显影剂中，对着移动或固定的光源移动(见图1-4)。他以物影成像的方式，实践其达达主义和超现实主义的艺术理念。他对物影照片的创作，除了在语言方面迥异于他人，在观念上也切合了达达主义和超现实主义的反艺术精神——传统价值观念。曼·雷在物影照片上的贡献在于，使其成为一种艺术表达的媒介。

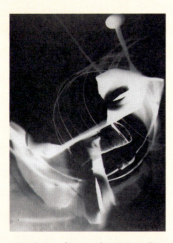
图1-3　物影成像　摄影：拉兹洛·莫霍利·纳吉

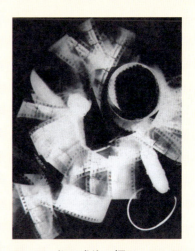
图1-4　物影成像　摄影：曼·雷

3. 张卫星的物影成像作品：《童衣——关于成长的记忆》系列

2009年，张卫星把家里常用的小物件，如剪刀、梳子、打火机在暗房里进行直接曝光，做成物影照片，后来做了一个名叫"东西"的展览。《家里的物件》（见图1-5）这一系列物影是张卫星无相机、物影摄影的开始，开启了其个人摄影艺术的探索与日常生活的结合。

图1-5　家里的物件　作者：张卫星

2011年，张卫星的《童衣》系列（见图1-6）是在暗室中将童衣直接覆盖在24英寸感光相纸上进行曝光，通过显影和定影液手工操控过程，产生一系列关于童衣的物影照片。排除镜头作为成像媒介，实物直接在相纸上留下与原尺寸同样大小的影像，1∶1的比例强调了实物与影像之间直接却并非完全还原的关系。这种呈现比例，在某种意义上更接近"直接""原初"这么一种物物转换过程。

张卫星在《童衣》作品自述中写道："五年前女儿要上大学时，出发之前，女儿整理一些穿戴的东西，翻出了几件她小时候的旧衣服，这些多年前的衣物，在我的脑海里也没有特别的印象，突然看见却有

图1-6　童衣　作者：张卫星

一种说不出的味道。事实上，每个人对于自己的童年时光都有着深刻的记忆，类似乡愁这么一种普遍存在的情感反应。由此触悟，我就想到用童装来做物影片应该别具意味。童装与工具，虽说都是'物'，但前者离'人'更近，更有深层的记忆内涵。"

张卫星通过这组影像作品，寄存着女儿童年一段时光的情感与记忆，也从另一个角度用物影照片的方式来探索时间的概念。

4. 蓝晒摄影法(cyanotype)

蓝晒摄影法(又称"铁氰酸盐印相法")是第一个实用的铁盐摄影工艺。在摄影术

"正式"发明后第三年即1842年,由John Herschel发明。这种摄影工艺能够制作出蓝色基调的影像,不能透光的景物表现为白色。

蓝晒摄影法带有一种淳厚、神秘的蓝色,画面中的一切都仿佛是人们未曾见过的阳光的另一种"魔法",影像中的景物特征都沉浸在蓝色的阴影层次之中,犹如混沌而令人痴迷的梦境,带有强烈的故事性和表现力(见图1-7)。

图1-7 蓝晒摄影 嵩山 摄影:张卫星

历史与现实告诉我们,摄影技术和摄影经验是不断变化的。当前,数字化与人工智能不断改变着摄影的格局和秩序。摄影尽管有着非常丰富和复杂的历史,但"什么是摄影?"这个问题却一直存在。也许对于我们来说,最有趣的和最重要的问题是"我想使摄影成为什么?"

第二节 摄影的诞生

1839年8月19日,法兰西科学院与美术学院联合宣布了一项伟大的技术发明——达盖尔银版摄影术,标志着摄影的正式诞生。接着,法国政府无偿地将此项发明公之于世,达盖尔摄影术随即在世界范围内得到了传播和应用。摄影的诞生在人类视觉发展史上有着重要意义,深刻地影响了人类的生活和文明。

摄影的诞生是否是一夜之间突然发生的事情呢?从事物发展的规律来看,任何一项发明都是人类文明的积累与传承并发展到一定时期的结果。也就是说,摄影的诞生也有其长

期孕育的过程,是光学、化学以及人类不断探索,长期积累的成果。

一、光线——使摄影成为可能的物质条件之一

光线是视觉感受的依据,是人类生活必需的。对于摄影来说,光线是摄影的基础,没有光就没有影,没有光就没有颜色。光线是使摄影成为可能的物质条件之一。

光是一种物质,具有波动性和微粒性。根据光的波动理论,人眼能够感受到波长为380~780nm的光线,这段光波被称为可见光(见图1-8)。在可见光这段光波中,波长最长的是红光波,大概在700nm;波长最短的是紫光波,大概是380nm。可见从长到短的光波依次是:红、橙、黄、绿、青、蓝、紫。

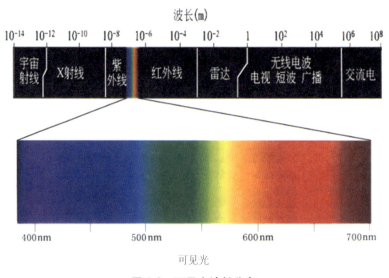

图1-8 可见光波长分布

延伸阅读

光的直线传播定律:光在同一均匀介质中沿直线传播。光在真空中传播速度约为30万千米/秒,在其他介质中的传播速度都低于这个速度。

光的反射现象:光从一种透明介质传播到另一种透明介质时,在两种介质的分界面会发生一部分光线反射回原介质的现象。

光的折射现象:光从一种透明介质传播到另一种透明介质时,在两种介质的分界面会发生一部分光线进入到第二种介质继续传播,但传播方向以两种介质的分界面为起点发生了偏折。例如,把筷子的一部分插入水中,可视觉感受到筷子好像被折断了,这就是光折射现象的一种反映。

二、小孔成像原理

依据光线的直线传播定律,从明亮景物上反射的光线,通过一个小孔进入一个暗室,便可在对面墙壁上形成一个暗淡的景物影像,这个影像上下颠倒、左右相反,这就是小孔成像原理(见图1-9)。光孔越小,通过的光线越少,形成的倒影就越清晰;光孔越大,通过的光线越多,形成的倒影就越模糊。

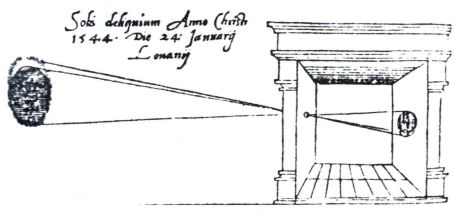

图 1-9 小孔成像

小孔成像这一光学现象,早在公元前400多年春秋战国时期,墨家学派创始人墨翟(前468—前376)在其著作《墨子·经下》中就有记述:"景到,在午有端,与景长,说在端。"这一点,值得我们中国人为之骄傲。

在西方的古希腊,大约公元前300年,著名的哲学家亚里士多德在其著作《疑问》中也涉及了小孔成像这一光学现象:"如果在一个没有窗户的房子里有一个小孔,小孔对面的墙上有一幅倒转的画面,这个画面就是外面的景色。"

三、暗箱 (camera obscura)——相机的雏形

根据小孔成像原理可制成暗箱。由于小孔所形成的影像不太清晰,同时也比较暗淡,于是,人们就用透镜来代替小孔,从而使较大的一束光线能够汇聚于暗箱的成像屏上,得到清晰又明亮的影像。文艺复兴时期,在欧洲,暗箱曾经被画师作为一种辅助绘画工具。画师借助这种装置,用笔描绘景物从暗箱中呈现的影像来作画,在造型上提供了便捷(见图1-10)。

17、18世纪,小型的暗箱被普遍应用于

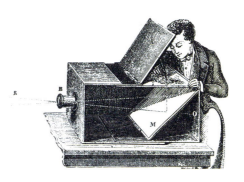

图 1-10 暗箱

绘画。暗箱经过不断的改进，有些配备了镜头，有些安装了类似光圈的调节机构和调焦装置，除了不能安装感光材料，它与现代相机结构基本接近。暗箱已经具备相机的雏形，成为现代相机的鼻祖。

四、固定影像技术的探索与发现

摄影的诞生，需要两个条件或者说要达到两个目标：一是成像，随着小孔成像、暗箱等成像装置的逐渐成熟，成像技术已经能够完全实现；二是固定并保存影像，人们思考如何无须人工描绘就能够使影像固定并永久保存下来。也就是说，如果能够找到一种固定影像的感光材料，也就意味着摄影术被发明了。

人类的向往与愿望，总是会随着人类自身的探索逐渐实现。在固定影像技术的探索与发明上，我们应该了解并记住四位重要的历史人物，他们在摄影术的早期发现上做出了开拓性的贡献。

(一)尼埃普斯与阳光摄影法

约瑟夫·尼埃普斯(Joseph Nicéphore Nièpce，1765—1833)，法国发明家(见图1-11)。1816年，尼埃普斯开始做永久性固定影像的实验。1826年，他在房子楼顶的工作室拍摄了窗外的景色(见图1-12)。他当时使用的工艺是在白蜡板上敷上一层薄沥青，然后利用阳光和原始镜头拍摄，曝光时间长达8个小时，再经过薰衣草油的冲洗，从而获得一张能够永久保存的影像。在这幅照片中，左边是鸽子窝，中间是仓库屋顶，右边是另一建筑的一角。由于受到长时间的日照，左边和右边都有阳光照射的痕迹。尼埃普斯把这种用阳光将影像永久地记录在玻璃或金属板上的摄影方法，称作"阳光蚀刻法"，也称"阳光摄影法"。这幅照片，影纹斑驳，成像模糊不清，毫无美感可言，然而，它却是世界上第一幅能够永久保存的影像作品。这幅窗景开启了人类影像时代，因此意义非凡。

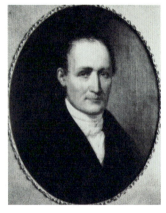

图1-11　约瑟夫·尼埃普斯肖像
　　　　油画　1854年

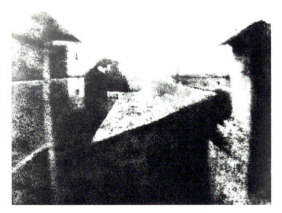

图1-12　格拉斯窗外的景色　约1826年
　　　　摄影：约瑟夫·尼埃普斯

由于尼埃普斯一直拒绝公开他的摄影发明，所以他的阳光摄影法未被公认。尼埃普斯于1833年去世，他并没有在有生之年见到摄影对全世界的强烈影响。

(二)达盖尔与银版摄影术

路易·雅克·芒特·达盖尔(Louis Jacques Mandé Daguerre，1787—1851)，法国风景画家(见图1-13)。他从1829年开始与尼埃普斯共同探索摄影术，1833年，尼埃普斯去世后，达盖尔继续摄影术的探索与发明。1837年，达盖尔终于发明了银版摄影术，也称达盖尔摄影术。1838年，他将自己的银版摄影术出售给法国政府。

银版摄影术的具体步骤是：对一块洗净并抛光的镀银铜板进行碘蒸汽熏蒸，生成能够感光的碘化银层，再将此镀银铜板置入相机内进行曝光。当光线照射到碘化银上时，发生化学反应，解析出金属银，从而形成潜影，并在水银蒸汽下显影，最终利用海盐水或硫代硫酸钠溶液溶解未被光作用而剩余的碘化银，从而实现固定影像。

银版摄影术的特点是：一次拍摄，只有一张，不可复制，最终的影像是直接影像，由于银粒细腻，汞合金明亮悦目，所以整个影像精微、细腻，影像品质极其优良，有"记忆之镜"之称(见图1-14)。

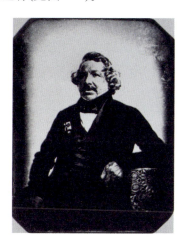

图 1-13　达盖尔肖像　1844 年

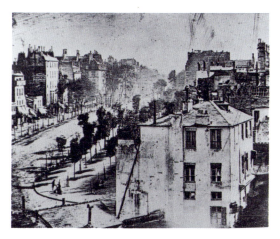

图 1-14　巴黎圣殿大道　约 1838 年
摄影：达盖尔

1839年8月19日，法国的法兰西学院正式认定这项发明并将这一发明公之于众，标志着摄影术的诞生，这一天被世人公认为摄影术的诞生日。著名科学家弗朗索瓦·阿拉贡(François Arago)代表法兰西学院的科学院、美术学院和法国政府宣告：法国已接受这项发明，并慷慨地把这项发明奉献给全世界。从此，摄影术掀开了人类视觉史新的一页，深刻地影响着人类的生活。由于达盖尔对摄影术的开创性贡献，他被誉为"摄影之父"。

(三)塔尔博特与卡罗摄影法

威廉·亨利·福克斯·塔尔博特(William Henry Fox Talbot，1800—1877)，英国科学家(见图1-15)，最早用硝酸银将纸敏化，后来改用光敏度更好的氯化银。1840年，塔尔博

特对原有的摄影术进行改进，使用有碘化银的显影液，使曝光时间缩短，影像也更为牢固。

1841年，他将自己的摄影术命名为卡罗摄影法，此法得到的是纸张上的负像，再与另一张感光纸进行接触，印相就能得到正像，因此也称"负片-正片法"。它的优点是一张底片不仅可以复制许多张照片，还可以制作大量的照片。塔尔博特的这项发明经过改进获得专利。由于用纸做底片片基，成像质量很差，且影像反差很大，所以无法与达盖尔的银版法相比。不过，后来的主流摄影负正系统一直沿用至今。

1844年，塔尔博特出版《自然的画笔》(The Pencil of Nature)一书(见图1-16)，详细介绍了他的摄影发现。该书发表了24幅作者拍摄的照片(见图1-17)，并附加大量说明，解释其独特的创作过程。1842年塔尔博特获得了英国皇家学会的"拉姆福德奖章"(Rumford Medal)。

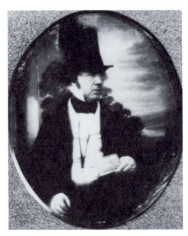

图1-15　威廉·亨利·福克斯·塔尔博特　约1844年

图1-16　《自然的画笔》封面

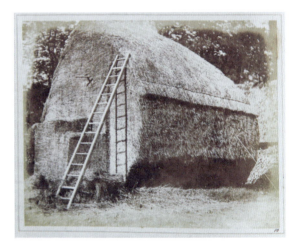

图1-17　干草堆　选自《自然的画笔》第10幅　约1844年　摄影：塔尔博特

(四)巴耶尔与直接正片摄影

希波利特·巴耶尔(Hippolyte Bayard，1807—1887)，法国财政部任职的公务员。他从1838年开始研究摄影术，最终发明了被称为"直接正片工艺"(direct positive process)的曝光方法。巴耶尔使用浸透碘化钾的氯化银纸进行感光，然后使用次硫酸盐进行冲洗，最后晾干，获得照片。

1839年5月20日，巴耶尔向法兰西学院的弗朗索瓦·阿拉贡汇报了自己的成果。但当时阿拉贡已经答应帮助达盖尔申请专利。为此，阿拉贡支付了巴耶尔600法郎，说服他继

第一章 摄影——一种视觉表达的语言

续改善自己的发明。到1840年2月24日，巴耶尔正式向法兰西学院公开自己的研究成果时，摄影术发明者的桂冠已落入达盖尔囊中。

愤怒之下的巴耶尔，将自己扮作一个溺水身亡者，拍下了《扮成溺水自尽者的巴耶尔》这张照片(见图1-18)，充满失望和愤懑的他，在照片背后写下了自己的"墓志铭"。照片中摄影师本人扮作一名溺水身亡者，裸露着上半身向右靠着。这张照片不仅是人体摄影史上最早的男性裸体照片，而且也是摄影者首次自拍，进行自我身份确认的尝试。同时，这种将文字与照片相结合的表达手法，应该也是摄影史上的首创。

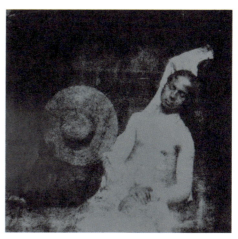

图1-18　扮成溺水自尽者的巴耶尔　1840年
摄影：巴耶尔　直接纸基正像

摄影术的发明为人类提供了一种有效的观察、认识世界的工具，有效地推动了科学技术、艺术创作的进步及人类生活方式的变革。

第三节　摄影的特性

摄影术的发明，开启了人类视觉史上一个新的时代。从此，摄影成为人类认识、观察、了解世界的一个重要工具、语言和媒介。同时，摄影也改变着人类的生活方式与观念。摄影作为一种记录与表达的手段，在其180多年的发展中，随着时代、技术与材料的变革，也逐渐形成其自身特有的媒介属性。

一、用光线描绘，表现光影

《圣经》在开篇描述，创世之初，上帝说要有光，于是这世界就有了光。在自然界中，光的显现作用，使景物成为眼见之物。

摄影的实质就是光线在一定时间内在感光材料上留下痕迹，有"时光机"之称，英文photography，其本意为用光线进行描绘。若没有光预先将世界显现于相机前，摄影似乎也做不了什么。摄影通过光与影使立体的世界在感光材料上重现。因此，没有光也就没有摄影，光线是摄影存在的前提。

如果说摄影是一门艺术，那么它就是光与影的艺术。光线不仅打亮景物，而且塑造物体的形态，也表现出一种情绪和氛围(见图1-19)。当然，摄影重要的目的是留住时间，它通过光线在一定的时间内对空间感知与再构造，因此也表达着深邃的哲学命题。

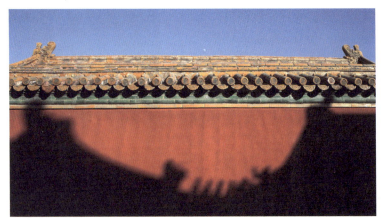

图 1-19　北京紫禁城　摄影：石战杰

曼·雷的中途曝光法是在一场虚惊中诞生的。有一天，曼·雷在暗房红灯下冲印底片，忽然听到他的女助手一声惊叫（一只老鼠蹿过她的脚面）。曼·雷连忙打开白灯，刚泡进显影液不久的那张底片在短时间的白光照射下，有一些影纹有局部反转变成阴阳交错的景象，在原底片厚薄交界处，出现了一条透明的轮廓线，具有类似速写画的效果。于是，曼·雷开始有意识地进行试验，终于把这个偶然的错误变成一种特殊的技法——中途曝光法。在《人体》（见图1-20）这幅照片中，由于中途曝光，被

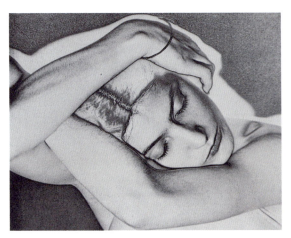

图 1-20　人体 中途曝光　摄影：曼·雷

摄女性的手臂上出现了暗线，并造成其他色调的改变。曼·雷利用这一发现，使用平面或立体的物体进行不同的组合，把虚幻的和真实的、偶然的和必然的拼凑在一起，创作出了一批极具视觉冲击力和与众不同的作品。

二、逼真记录与精细描绘

摄影借助于镜头、感光材料等机械或电子手段，对世间现存之物进行拍摄，恢复了概念化事物的客观性，模仿、复制了现实，以影像的方式形象地提供了"可视之物"，因此，记录性成为摄影的基本属性，同时，摄影式的记录形象、直观，相对于文字和绘画，更加直接、便捷、真实可信。摄影师可以通过一幅照片极其形象地表现出一个人物的肖像（见图1-21），而画家则要付出繁重的劳动，文学家也要使用一两段文字才能描绘出人物的真切形象。

第一章 摄影——一种视觉表达的语言

33岁才开始从事摄影的法国人尤金·阿杰特(Eugene Atget，1857—1927)，用一部简陋的18×24cm相机拍摄19世纪末期和20世纪初期的巴黎市区，为世人留下了早期巴黎的影像(见图1-22)。阿杰特拍摄的作品具有一种独特的视觉上的纯净性，是一笔很有价值的文化财富。

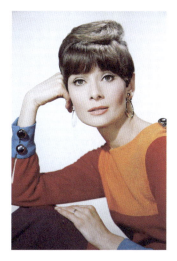

图1-21　奥黛丽·赫本
选自 Audrey : The60s

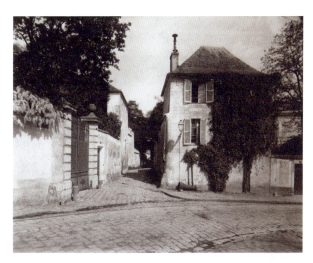

图1-22　夏特奈，一个角落
摄影：尤金·阿杰特

摄影借助镜头精细的描绘能力，再现了事物的细节。因为摄影画面中主要表现的是被摄对象的无数微小细节的造型美和细节美，所以摄影相对于绘画更加显得具有优势和惊人的表现力。写实主义的画家们，要费极大的工夫才能画出的细节，摄影师很容易就能拍摄出来。同时，摄影师通过摄影也让司空见惯的事物变得非同凡响，显现了摄影具有描绘事物细节的天生潜能。因此，摄影能观察事物的本性，并按其基本事实来呈现它们。正如法国作家居斯塔夫·福楼拜(Gustave Flaubert，1821—1880)所说："精心地描绘不起眼的事物"。

爱德华·韦斯顿(Edward Weston，1886—1958)，世界级的摄影大师。他以普通生活中常见的贝壳、青椒、白菜等为拍摄题材，耐心而细致地观察被摄物，用相机逼真细致地描绘了事物丰富的细节层次与独特的造型，提供了令人惊讶的真实画面，以及丰富的影调(见图1-23)。

图1-23　贝壳(Shell)　1927年
摄影：爱德华·韦斯顿

三、瞬间的凝固与虚化

时间飞奔流逝，只有我们的死亡能够抓住它。摄影是一把利刃，在永恒中，刺穿那炫目的瞬间。

——亨利·卡蒂埃·布勒松

摄影借助相机这一工具捕获影像，相机上的快门速度，在捕捉运动物体方面具有其他工具和手段不可取代的优势。摄影如同一个切片，在不断流逝的时间中截取片段，化瞬间为永恒(见图1-24)。人的肉眼不能看清运动特别快的瞬间，借助摄影的瞬间凝固，可定格并看清运动的瞬间，从而延伸了人类的视觉经验。当代的体育摄影、动物摄影常借助摄影的瞬间特性，捕获动人而精彩的画面。

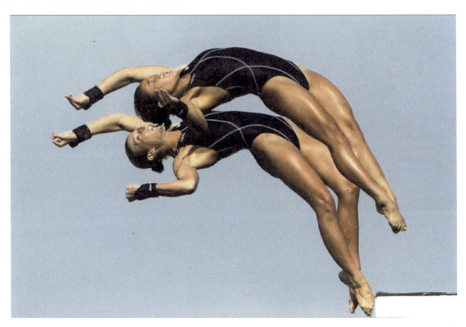

图1-24　2010年5月8日，美国跳水大奖赛期间，美国选手在女子双人10米跳台决赛中起跳

亨利·卡蒂埃·布勒松(Henri Cartier Bresson，1908—2004)在其1952年出版的《决定性瞬间》一书中说道："对我而言，摄影就是在几十分之一秒里，同时认识到一个事实的意义，以及如何表现这个事实的肉眼可见形式的严密组合。""主题的大小不在于收集事实的多寡，因为事实本身没有什么意思。重要的是在众多的事实中选择，抓住那个真正同深刻的现实相关的事实。在摄影中，最微小的事物都可以是一个伟大的主题，而那微小的人性的细节可以成为一个宏大的主旨。""世间万物皆有其决定性瞬间，创作一幅杰作就是要意识到并抓住这一瞬间。"在布勒松眼里，在某个瞬间，事件在符合逻辑的世界秩序中获得了意义，与此同时，这些事件让我们看到了有形的世界秩序的某种和谐。摄影抓住了这一瞬间，瞬间成为现实和人的非凡汇合(见图1-25)。

第一章 摄影——一种视觉表达的语言

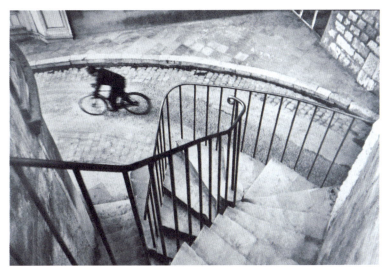

图 1-25 耶尔 法国 摄影：亨利·卡蒂埃·布勒松

四、强烈的现场性

现场存在永远是摄影的先决条件，摄影无法拍摄到一个已经过去的对象的形象。摄影提供了一种更有力和更可靠的写实手段，主要是因为摄影所提供的图像与现实对象的那种严格意义的"现场"关系。新闻摄影师为我们提供了一幅幅极具现场感的摄影报道(见图1-26)。他们在现场见证了新闻事件，替世人"观看"，并让没有身处其中的公众知晓事件发生以及现场的状态。

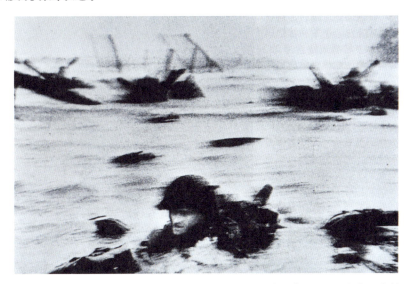

图 1-26 诺曼底登陆 (Normandy Invasion) 1944 年 摄影：罗伯特·卡帕

图1-26是1944年6月6日早晨6时31分,罗伯特·卡帕(Robert Capa,1913—1954)在奥马哈——这个令盟军受到灾难性打击的海滩上拍摄的,这是记录第二次世界大战中诺曼底登陆的一个现场。虽然照片模糊不清,但正是这种虚浮模糊的影像使我们仿佛置身于战争岁月,极具现场感。在炮火震撼着的大地,浪涛冲击着战士身躯的时候,人们看任何东西难道不是这样晃动的景象吗?

任何一张照片都是一张证明,证明一种存在。这项证明是照片的发明为图像家族引进一个新基因。

——罗兰·巴特

第四节 摄影的应用

摄影作为一个观看世界的手段,一种图像记录和表达的语言工具,它用镜头去观察和提炼,用图像来表达与思考。在社会新闻、商业传播、艺术表达和人们的日常工作与生活中都有极其广泛的应用。

一、报道摄影

(一)新闻摄影

新闻摄影指以摄影为主要载体,对正在或当前发生的具有新闻价值的事实信息进行形象化的报道,通常是摄影图片与文字说明相结合的形式(见图1-27)。

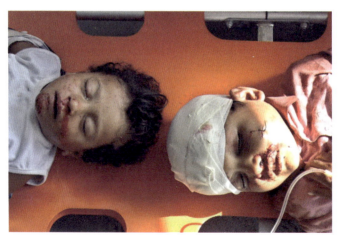

图1-27 受伤的伊拉克儿童 2004年 摄影:法利斯·阿勒德利米

图1-27是2004年9月26日,在伊拉克费卢杰,两名在驻伊美军新一轮空袭中受伤的儿童躺在救护车里准备送往其他医院。驻伊美军25日晚对巴格达以西的费卢杰发动新一轮空袭,至少造成8名伊平民死亡,11人受伤。

(二)纪实摄影

纪实摄影是指用摄影的手段对人类社会现实和生活进行长期关注,并对关注的项目进行深入采访和拍摄,其内容涉及政治、经济、文化、社会、历史等多方面。纪实摄影赋予照片一种立场,有社会性、史料性、文化性和系统性等特征。

在20世纪早期,许多改革主义的拍摄项目是记录社会弱势群体所处的贫穷生活困境和文化疏离状况。但是20世纪末的纪实摄影项目,往往倾向于摄影师更加个人化的表达,有时记录和关注的是摄影师自身所在的社会群体的状态。

雅各布·里斯(Jacob Riis,1849—1914),是19世纪晚期一名丹麦裔美国籍的社会改革家,是第一位使用摄影来记录社会变革的纪实摄影家。里斯21岁时移民美国,做过不同的职业,亲身体会过城市贫民的生活,他用相机揭露纽约市贫民窟的状况(见图1-28和图1-29)。他说:"除了摄影,没有其他的方法来描述我所关注长达10年的人们的痛苦和心声,也没有听到任何有关如何来描述这一经历的好建议。"

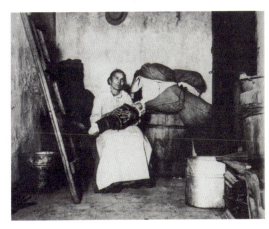

图1-28 意大利拾破布者的家 1894年
摄影:雅各布·里斯

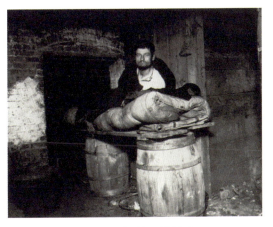

图1-29 纽约 1889年
摄影:雅各布·里斯

里斯于1890年出版《另一半人怎样生活》(How the Other Half Lives)一书,引起了极大的关注。当时的纽约警察局局长,后来的纽约州长和美国总统西奥多·罗斯福表示,"我读了你的书,我来帮忙"。里斯的摄影促使了住房规定的改变,过于拥挤和没有窗户的房屋被视为非法房屋。

马丁·帕尔的新纪实摄影以饱和的色彩,表现英国人公开的半隐私生活,他镜头里的人物不至于拘谨到容忍不了他的拍摄,也不像皇室贵族离得那么远。从视觉上看其摄影,背景大都是在度假地或商场的各色人(见图1-30)。作品弥漫着消费主义日程的焦虑和迷茫,其生活形态的资本化构成影像的焦点。

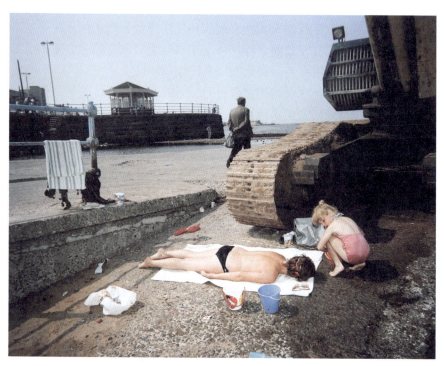

图1-30　新布赖顿,默西赛德郡　1989年　摄影:马丁·帕尔　选自《最后的度假地》系列

二、商业摄影

商业摄影指通过摄影的手段,以图像为主要传播方式,反映商品与服务,起到传播商品与服务的信息,促进商品流通,以激发消费者消费为目的的摄影(见图1-31和图1-32)。商业摄影发布的主要媒体有网络、电视、报纸、杂志、招贴、样本和户外广告。

理查德·阿威顿(Richard Avedon,1923—1992),美国摄影大师,先后担任《哈波市场》《戏剧艺术》《时尚》杂志的摄影师。阿威顿在时装摄影方面开创了自己独特的风格,敢于创新,给时装摄影注入了新鲜的血液,开阔了时装摄影的表现视野。1994年,74岁的阿威顿被《美国摄影》杂志评为美国最重要的100名摄影人,并位居榜首。

1955年,理查德·阿威顿为迪奥晚装拍摄了一辑黑白图片《多维玛与大象》(见图1-33),皮糙肉厚的大象和纤细时尚的女模特形成强烈反差,给人的视觉带来很大冲击,一举奠定了他在时尚摄影界的地位。

第一章 摄影——一种视觉表达的语言

图 1-31　广告摄影

图 1-32　广告摄影

图 1-33　多维玛与大象　1955 年　摄影：理查德·阿威顿

三、艺术摄影

艺术摄影指以摄影为表达媒介,进行艺术创作,塑造艺术形象以反映生活,表达作者的思想、观念、情感和艺术情趣。艺术摄影通过对现实的超越和重构,表达作者对人生和世界的理解与解释,从而让人关注人的本质力量,获得艺术的享受。

贝尔纳·弗孔(Bernard Faucon,1950—),法国著名摄影家,构成摄影和观念摄影的代表人物之一。

1976年,哲学系大学生贝尔纳·弗孔用祖母送给他的相机开始了自己的创作生涯。他买下商店里被淘汰的人形玩偶,重新修整它们,按照幼时的回忆布置出一个个游戏场景,再按动快门,借以表达对逝去时光的叩问和追忆(见图1-34)。他通过摄影将自我的幻想与梦境通过布景和人偶,或者一些不相干元素进行集合,创造了一种视觉冲击力很强的画面,更重要的是作品中蕴含着作者深深的哲学意识。沉默玩偶、真人少年、宁静的空房间、闪着金光的灰尘……弗孔让这些舞台化的场景从无到有,旋即又在镜头中成为过去,亦用这个过程证明了时间的不可逆性,即便再留恋,人们也不可能复制往昔。

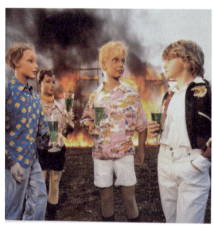
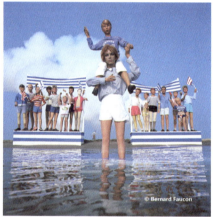
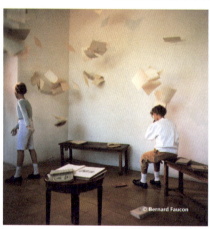

图1-34　贝尔纳·弗孔作品

第一章 摄影——一种视觉表达的语言

在艺术这场革命中,摄影作为重要的表达媒介,以艺术的目的被频繁使用。随着摄影光学和技术的进步,以及当前的数字化和互联网的发展,摄影呈现出众多的表达可能性,摄影自身也在探索更为广阔的空间。

四、日常生活摄影

自摄影发明180多年来,随着相机的小型化发展和技术的不断简化,更多的个人开始拥有相机,把镜头对准自己的生活,为家庭和自我留下影像,日常生活摄影成为大众重要的摄影现象和活动,它承载了人们丰富多彩的生活,也承载了人们的情感与记忆(见图1-35和图1-36)。

图1-35 北京天安门留影照 1977年

图1-36 旅游留念照 摄影:石战杰

思 考 题

1. 光的传播有哪些特点?
2. 摄影的发明需要解决哪两个条件?
3. 摄影发明的四个重要人物是谁?如何理解他们在早期摄影发明中的贡献?
4. 摄影这一视觉语言有哪些特点?
5. 摄影在当前的社会中有哪些应用?

第二章

摄影器材

摄影的特性之一就是对成像工具的依赖，摄影需要借助一定的工具(相机)和感光材料来实现影像的捕获。摄影自19世纪上半叶发明以来，伴随着技术的进步和社会的需求，不同的厂商设计并生产出多种相机和镜头。

每一款相机和镜头也许都有其存在的理由，但是永远也不会有"最好"的相机。对于相机的使用者来说，根据不同的题材与目的，不同的相机与镜头只有合适与不合适之分。面对如此众多的相机和镜头(见图2-1)，摄影人该做出怎样的选择，这也是摄影的一个重要话题。

图 2-1　琳琅满目的相机与镜头

第一节 相机成像的基本原理

小孔成像或透镜成像是相机成像的基本原理。相机能够在一定的时间内把景物发射或反射的光线所形成的像,记录到感光材料(胶片或影像传感器)上,从而留下光的印迹。因此,不管相机的结构多么复杂,其成像原理都可以用图2-2表示。

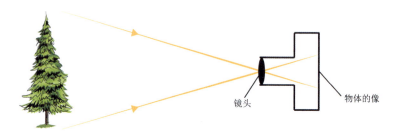

图2-2　相机成像原理

记录影像的感光材料,对于传统胶片相机而言是感光胶片,而对于数码相机来讲就是影像传感器,目前一般采用CCD或CMOS感光元件。

一、传统胶片相机的工作原理

传统胶片相机的工作原理是镜头把景物结像于胶片平面上,通过控制光圈的大小和快门开启、关闭时间的长短,实现摄影曝光,从而使胶片感光而获得影像的潜影,完成一次拍照行为,卷动胶卷或换装胶片可以继续下一次拍摄。

曝光的胶片,经过后期化学工艺冲洗,显现(留下)被摄景物的影像。因此,传统胶片相机的工作过程就是相机通过光化学反应,把景物的影像记录下来的过程,其成像靠镜头,控制适当的曝光靠光圈和快门,而记录影像的任务交给了能够感光的胶片。

延伸阅读:感光胶片

传统胶片相机的感光材料为感光胶片,在摄影领域里常用的有两大类:负片和反转片。

1. 负片

负片(negative film)是胶片经曝光和显影加工后得到的负像胶片,分为黑白负片和彩色负片(见图2-3)。负片的明暗与被摄体相反,若是彩色负片,其色彩则为被摄体的补色。负片须经印放在照片上或经电子扫描转化为正像。简单地说,拍摄的胶片冲洗出来后,所看到的影像是反色的影像,再通过扩印或扫描转化成与所拍摄景物相同色彩的影像。拿黑白胶片来说,在负片的胶片上人的头发是白色的,白色的衣服是黑色的;再拿彩色胶片来说,胶片上的颜色与实际的景物颜色正好是互补的,

如实际是红色的衣服在胶片上是绿色的。

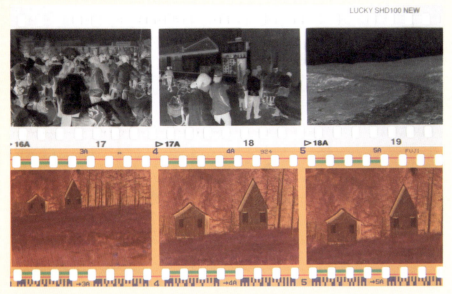

图2-3 冲洗后的黑白负片和彩色负片

2. 反转片

反转片(reversal film)是在拍摄后经反转冲洗可直接获得正像的一种感光胶片。黑白反转片可直接获得影像阴暗与被摄体一致的透明片；彩色反转片可直接获得色彩与被摄体相同的透明片，其色彩真实鲜艳，颗粒细腻，但宽容度较小(见图2-4)。反转片由于有高质量的正像效果，被大量用于印刷制版或做幻灯片，专业摄影师在拍摄广告照片时大都使用彩色反转片。

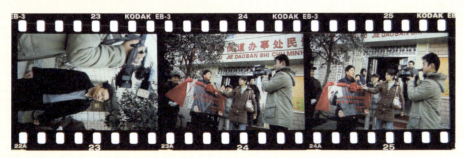

图2-4 冲洗后的彩色反转片

二、现代数码相机的工作原理

数码相机的工作原理是镜头把景物结像于感光芯片(CCD或CMOS)上，通过控制光圈的大小和快门开启、关闭时间的长短，实现摄影曝光。CCD或CMOS感光芯片上成千上万

的像素被感光，并转化为电流信号，然后通过数模转换器转换为二进制的影像数据，存储在相机内的存储卡中，从而完成一次拍照行为。

数码相机的工作过程就是相机通过光电反应，转化为数字信号，把景物的影像记录下来的过程，其成像依然靠镜头，控制适当的曝光依然靠光圈和快门，而记录影像的任务交给了感光芯片(CCD或CMOS)，存储影像交给了存储卡(见图2-5)。

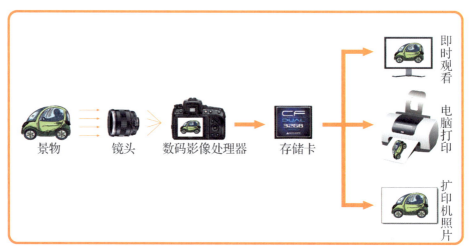

图 2-5　数码相机工作流程

延伸阅读：影像传感器

1. CCD影像传感器

CCD(Charge-Coupled Device)，中文全称为电荷耦合元件。CCD是一种半导体元件，能够把光学影像转化为数字信号。CCD上植入的微小光敏物质称作像素(pixel)，一块CCD上包含的像素数越多，其提供的画面分辨率也就越高。CCD上有许多排列整齐的电容，能感应光线，把光信号的图像像素转换成电子模拟信号，继而通过数模转换器转换为数字信号，形成数字影像。

2. CMOS影像传感器

CMOS(Complementary Metal-Oxide-Semiconductor)，中文学名为互补金属氧化物半导体。CMOS的制造技术和一般计算机芯片没什么差别，主要是利用硅和锗两种元素做成的半导体，使其在CMOS上共存着带N(带-电)和P(带+电)级的半导体，这两个互补效应所产生的电流即可被处理芯片记录和解读成影像。CMOS经过加工也可作为数码相机的影像传感器(见图2-6)。

3. 二者的比较

CCD影像传感器在灵敏度、分辨率、噪声控制等方面都优于CMOS影像传感器，而CMOS影像传感器则具有低成本、低功耗、高整合度的特点。不过，随着二者技术

的进步，它们的差异有逐渐缩小的态势。例如，CCD影像传感器一直在功耗上作改进，以应用于移动通信市场；CMOS影像传感器则改善分辨率与灵敏度方面的不足，以应用于更高端的图像产品。

 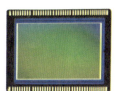

图 2-6　数码相机的影像传感器

第二节　相机的类型与特点

从摄影发展的历史来看，每一个时代都有重要的摄影器材问世(见图2-7～图2-12)。总的来说，相机演变的主流脉络有三个：一是形体上从大到小，从笨重的大型机器到便捷的小型相机(拍照手机)，相机的小型化发展，大大拓展了摄影的拍摄题材和使用空间以及摄影的大众化；二是在相机的操控上，从手动机械到电子化、自动化、智能化；三是记录影像的感光介质，从胶片相机到数码相机的过渡与普及。

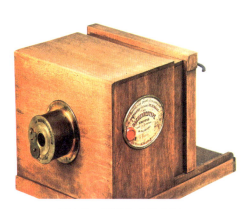 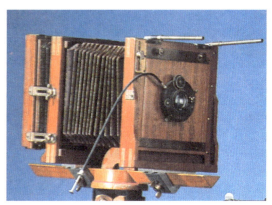

图 2-7　早期的暗箱相机　　　　　　　图 2-8　大画幅相机

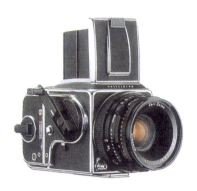

图 2-9　中画幅相机

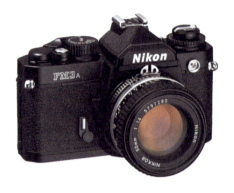

图 2-10　135 单镜头反光胶片相机

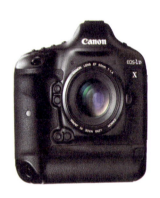

图 2-11　数码单反相机

图 2-12　拍照手机

根据相机记录影像的感光材料不同，相机可分为两大类：传统胶片相机和现代数码相机。

一、传统胶片相机

以感光胶卷或胶片为记录影像载体的相机都称为传统胶片相机。"传统"在这里主要是指摄影从一开始在相当长的时期内，其成像载体是光化学感光材料，到目前已经有180多年的发展历程；"传统"是相对于当今使用感光芯片和数码技术的数码相机而言的。以胶片画幅的大小和规格分类，通常把相机分为小型135相机、中（画幅）型120相机和大（画幅）型相机等。

(一) 小型相机——135相机

135相机因使用135胶卷而得名(见图2-13)，又称35mm小型相机。其使用的胶片画幅通常为24mm×36mm(见图2-14)。一般市场常规包装胶卷，一个胶卷拍摄36幅(每幅的规格为24mm×36mm)左右。135相机相对体积较小，携带方便，机动性强，且一个胶卷拍摄的张

数相对较多。在20世纪八九十年代，市场上135胶卷非常普及，得到专业摄影师和普通摄影爱好者的广泛使用，摄影也走入了寻常百姓家。

图 2-13　135 胶卷

图 2-14　135 胶片拍摄的 24mm×36mm 画幅

因取景聚焦方式的不同，135相机有旁轴取景式和单镜头反光式两种类型。

1. 旁轴取景式 135 相机

旁轴取景式相机(见图2-15)的取景和胶片成像是通过两个光学视点系统，取景和对焦不通过镜头。因此，拍摄出的影像画面和取景器看到的景物画面有一定的视差(见图2-16)，尤其是拍摄近处的景物。不过，旁轴平视取景相机拍摄时快门震动小，因此在手持相机时有利于获得清晰度相对较高的影像；另外，快门震动小，曝光时发出的声音小，不易干扰拍摄对象。旁轴取景式相机是黄斑联动测距，更加适合手动聚焦。另外，取景器内与外界亮度基本一致，双眼可以同时观察拍摄场景。喜爱街头拍摄和旅游的人通常会选择这一类相机。这类相机有个著名的品牌，即德国的徕卡。

图 2-15　旁轴取景式 135 相机

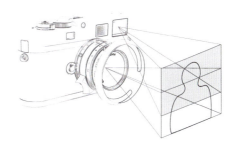
图 2-16　旁轴取景示意

2. 单镜头反光式 135 相机

单镜头反光式相机(Single Lens Reflex camera，SLR camera)，简称单反相机。所谓"单镜头"是指摄影曝光成像和取景共用一个镜头，"反光"是指相机内一块平面反光镜将光路分开：取景时反光镜落下，将镜头的光线反射到五棱镜，再到取景窗；拍摄时反光镜快速抬起，光线可以直接照射到感光胶片上(见图2-17)。

图 2-17　单反相机示意

单镜头反光式相机的主要特点如下。

(1) 不存在视差。它用一个镜头既取景，又成像，视差问题得到了解决。

(2) 有众多种类镜头可配置。单反相机每个品牌都有自己的镜头群，可根据拍摄的需要换用与其配套的各种广角、中焦距、远摄或变焦距镜头，与其他类型相机相比，长焦镜头更有优势。

(3) 有大量可配置的附件。能使用各种滤镜及独立的闪光灯等附件，可大大提高摄影的表现力。

(4) 反光镜弹起来的一瞬间，会出现相对较大的机械震动和声音。

(5) 体积相对较小，机动性强，操作相对容易、快速，方便拍摄运动中的景物。因此，在远距离拍摄和拍摄运动物体方面(如体育摄影、动物摄影)有更大的优势。

(二)中(画幅)型相机——120相机

120相机因使用120胶卷而得名(见图2-18)。120是一种胶卷的编号，没有什么特殊意义。120胶卷又称布朗尼(brownie)式胶卷，它的宽度约为6cm，每个胶卷的长度都一样，但不同类型的120相机的画幅又不尽相同(如6cm×4.5cm、6cm×6cm、6cm×7cm、6cm×9cm、6cm×12cm乃至6cm×17cm)。因此，120相机有6×4.5、6×6、6×7、6×9、6×12和6×17相机的称呼(见图2-19)。每个120胶卷因相机的种类不同，拍摄的张数也不同。

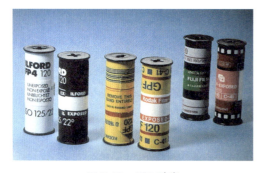

图 2-18　120 胶卷

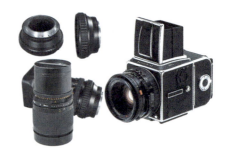

图 2-19　哈苏 6×6 相机

120相机采用比135相机更宽、更大的胶片来拍摄，画幅大，在层次、颗粒和清晰度上都要优于135相机。在数码摄影时代以前，大部分从事专业的广告、风光、肖像摄影的人

士都使用120专业相机，如经典的哈苏、禄来、玛米亚等机型。相对于135相机，120相机比较大，机动性不如前者，但成像品质更加优越。

(三)大(画幅)型相机

大(画幅)型相机(见图2-20)这种称呼，来自于这类相机可以拍摄4英寸×5英寸、5英寸×7英寸、8英寸×10英寸甚至更大尺寸的散页胶片。散页胶片相对于24mm×36mm底片和中画幅120底片要大得多，意味着影像放大后有更多的层次和细节。一般来说，4英寸×5英寸是这一类相机中最小的尺寸，再大的有5英寸×7英寸、8英寸×10英寸、10英寸×12英寸、10英寸×14英寸，甚至可以拍摄更大的底片。

大(画幅)型相机的毛玻璃取景系统位于相机机背上，从毛玻璃所见的像与胶片上形成的影像大小相同。相对于135相机和120相机取景系统，大(画幅)型相机便于精心观察和精确调焦，且没有视差。这类相机操作相对复杂：有移轴和扭动及相关的技术操作，摄影者需要经过一定的专业技术训练。

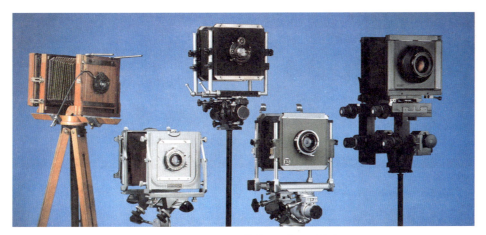

图2-20　不同型号的大（画幅）型相机

大(画幅)型相机的特点和优势如下。

1. 清晰度高

由于大(画幅)型相机拍出的底片影像尺寸大，成像清晰，质感、影调和层次都有良好的表现，所以大画幅摄影可以拍出高清晰度、高品质的图像，能够带来更多的信息和视觉上的审美享受。平常所拍摄的135底片只有大约1.3平方英寸的面积，而一张4英寸×5英寸底片的面积则是20平方英寸，如果用这两种底片放大同一尺寸的照片，大的底片在丰富细节的再现和影像的清晰度上具有更大的优势。因此，大(画幅)型相机所带来的影像锐度、颗粒度、影调及质感都是小型相机及中(画幅)型相机望尘莫及的。

2. 透视控制

大(画幅)型相机一般具有较大的透视和焦点平面调整功能(见图2-21)，具备专业摄影的要求和特点：前组、后组可以调整，做俯仰、摇摆。前组俯仰控制清晰面，后组俯视可

控制影像透视。在肖像摄影、建筑摄影、静物摄影和风景摄影中,大(画幅)型相机以其独特的成像方式,占有极其重要的位置。

图 2-21　杭州　摄影：石战杰

3．一次一张

大(画幅)型相机每次拍摄一张,装片、拍摄都分别进行。相对于现代自动相机来说,胶片的装卸比较麻烦,需要相对多的时间。而正是这样一种拍摄方式,会使摄影者在拍摄过程中精心计划、认真观察、认真考虑、认真感受,进而形成心态平和、有条不紊的拍摄习惯,培养一种重要的摄影品质——耐心。

在当今便携的手机拍摄时代,大(画幅)型相机拥有一般中小型相机无法替代的独特功能,以及那种郑重的仪式感,精细的观看方式,带给摄影人无法言语的摄影感受。因此,大画幅摄影在数字时代依然是摄影器材领域的一棵常青树,也常常用于高品质专业摄影领域,如建筑摄影、商业广告摄影和高品质的肖像摄影。

(四)一次成像相机(拍立得)

1947年,埃德温·兰德(Edwin Land)研发出即时性的照相系统"拍立得"(见图2-22)。其胶片和相纸的包装为一体式,经拍摄曝光,即可通过滚筒拉出包装而释放化学药剂进行显定影,能立刻享受一张照片完成的喜悦(见图2-23)。

图 2-22　宝丽莱一次成像相机　　　　图 2-23　一次成像照片

一次成像相机的特点如下。

(1) 每次一张，且不可复制，具有唯一性。

(2) 立拍立现。

(3) 影像质量、色彩平衡性、色彩稳定性及保存性还存在难以克服的技术问题。

拍立得作为一种快速看到影像结果的拍照设备，在20世纪90年代流行起来，尤其是在旅游景区，实现了立拍立得的愿望。但是随着数码相机即拍即看的功能，拍立得失去了广大的市场。不过，近年来拍立得的立拍立刻得到一张具有唯一性照片的方式，重新唤起了人们的喜爱。尽管它获得的影像质量和色彩不是那么完美，但它依然是关于光阴的故事，在用照片回忆过往的时候，它的魅力依旧。

二、现代数码相机

从20世纪90年代末开始，随着数字浪潮不断冲击着人们的生活，数码技术与摄影器材也进行了巧妙的结合，出现了数码相机(见图2-24)。时至今日，数码相机已经成为相机的主流，数码相机的出现也是相机发展史上的一场革命。

数码相机(Digital Camera，DC)，是一种利用电子传感器把光学影像转换成电子数字信号的相机。数码相机的传感器是一种光感应式的电荷耦合件(CCD)或互补金属氧化物半导体(CMOS)。光线通过镜头或镜头组进入相机的感光元件上，通过成像元件转化为电信号，然后通过数模转换器转化为数字信号，数字信号通过影像运算芯片储存在存储设备中。因此，数码相机是集光学、机械和电子于一体的产品，它集成了影像信息的转换、存储和传输等部件，具有数字化存取的模式。

(一)数码相机的特点

(1) 在拍摄过程中，随时查看拍摄效果。

(2) 光电转换芯片能提供多种感光度选择，随时根据光线情况进行选择设定。

(3) 存储卡可以反复使用。

(4) 图像呈现方式多元化。既可以打印纸质照片，也可以将电子影像呈现在电脑、投影仪和电视等电子设备上。

(5) 数字影像复制传播方便快捷，保真度高。

图 2-24　数码相机

(二)数码相机的类型

数字时代，数码相机的品牌型号非常多，新产品不断涌现，基本可分为四大类。

1. 拍照手机

随着智能手机和移动互联网的发展，手机的拍照功能日益强大。拍照手机集拍摄、编辑和分享功能于一体(见图2-25)。

诺基亚808 PureView以塞班系统+4100万像素摄像头，成为拍照手机的开山鼻祖。然而真正具有里程碑意义的是iPhone 6 的发布，它依托iSight传感器、自动对焦和光学防抖占据了重要的市场份额。近年来，手机制造商都在拍照功能上有着巨大的提升，尤其是华为，表现得较为突出。拍照作为手机的一个重要卖点，其性能的优良也决定了手机的销售情况。目前，手机的拍照功能已经使小型卡片类数码相机走向终结。

手机摄影方便、灵活，已经成为记录生活的主要影像媒介。随时随地记录生活的点点滴滴，大大地延伸了摄影的空间、时间记录的领域。手机拍照使摄影更为大众化、日常化，极大地丰富了人们的视觉经验，让人们更加真切地感知生活的无限美好与丰富(见图2-26)。手机屏幕画幅从4∶3到3∶2，再到16∶10、16∶9，甚至到18∶9。与人眼左右视角大于上下视角的横向视觉习惯不同，手机屏幕被"竖"起来了。从上到下的浏览方式，翻阅手机的即时、私密、个人化的观看体验，对人们多年来的画布、纸张、网页的观看方式提出了挑战。

目前，手机摄影的影像质量只能满足生活的一般需要，其数字像素和分辨率还难以达到专业影像素质的要求(也许不久就会有新的突破)。影像核心语言的小景深效果，还无法较好地表现。瞬间抓拍速度(快门速度的设定)，还有待提高。但手机摄影已经给我们带来了许多的视觉惊奇，而巨大的影像需求、人类表达的愿望，以及移动互联网时代的技术支持，也许可以使手机摄影的影像表达超越人们的想象和期待。

第二章 摄影器材

图 2-25　拍照手机

图 2-26　汉函谷关　手机拍摄　摄影：石战杰

2．单镜头反光数码相机

单镜头反光数码相机一直是摄影器材领域竞争的高地，单反数码相机(见图2-27)也成为专业的一个象征。相对于拍照手机和便携式卡片机，它拥有自己的优势，成为众多专业摄影人士和摄影爱好者的常用设备。

单镜头反光数码相机有如下特点。

(1) 有较大的影像传感器，便于获得高质量的画面，提供专业的影像素质，有利于输出、制作较大尺寸的照片。另外，在摄取虚实结合的小景深效果上，传感器面积越大，效果越明显。

图 2-27　单反数码相机

(2) 可调控的光圈和快门速度，使影像画面景深的控制、瞬间抓拍、长时间曝光操控成为可能。

(3) 有庞大的镜头群可供选择，可根据拍摄需要更换镜头。目前，单反(专业)相机长焦距镜头的优势是其他相机所不可比拟的。

(4) 图像处理器性能好，处理功能强大。

(5) 可使用外置闪光灯、滤光镜等摄影附件，大大拓展了相机的拍摄功能。

(6) 具备齐全的拍摄功能，有自动曝光、自动聚焦、手动曝光、手动聚焦和多种测光模式可供选择运用。

3．微单相机

微单相机(见图2-28)的英文是 compact system camera，而"微单相机"是专门针对中国市场的名字，涵盖微型和单反两层含义：相机微型、小巧、便携，还可以像单反相机一样更换镜头，并提供和单反相机同样的画质，采用与单反相机相同规格的传感器，取消单

反相机上的光学取景器构成元件,没有五棱镜与反光镜结构,大大缩小了镜头卡口到感光元件的距离,因此,可以获得比单反相机更小巧的机身,也保证了与单反相机相同的成像画质。另外,微单相机采用电子取景,在拍摄视频上比单反相机有优势。

索尼微单相机以现代造型外观为特色,奥林巴斯和富士微单相机则以复古造型外观为特色,松下则依旧推出单反造型外观的微单相机,各类造型满足了不同人群的需求。

图 2-28　微单相机

4．后背型数码相机

后背型数码相机是将数码后背与传统的120单反相机或4英寸×5英寸大型技术相机相结合的产品,使原本使用胶片的相机也可以进行数字化拍摄。与单反数码相机和便携式数码相机相比,后背型数码相机体积大、灵活性相对较差、价格高,但像素水平非常高,图像传感器的面积也非常大,成像效果惊人,适合于对影像有较高品质要求的专业人士。

飞思推出全球首款1亿像素数码后背(见图2-29),一经推出,即刻在摄影圈里激起千层浪,惊艳整个摄影业界,并以巅峰的图像技术和对画面一丝不苟的敬业眼光重新界定了专业级摄影行业标杆。飞思新款IQ3 100MP Trichromatic数码后背售价约294234元人民币,而搭配XF机身及一只施耐德蓝圈定焦镜头的套机售价则约326934元人民币。

图 2-29　飞思数码后背

(三)无人机航拍

就在摄影术刚刚发明的第19个年头,法国人纳达尔于1858年12月在摇摇摆摆的热气球上,拍摄了世界上第一张航拍照片——《空中鸟瞰巴黎》,满足了人类以新角度观看世界的冲动。自此,航拍开始。随后,飞机、动力伞都成为航拍的载体,由于耗资大、灵活性、安全性等问题,航拍一直无法普及。

2015年被称为中国无人机航拍产业的"元年"。随着科技的发展,民用无人机航拍技术的完善与成熟,越来越多的摄影师选择无人机航拍(见图2-30和图2-31)。2015年5月,《中国摄影家》杂志首次在山东举办首届全国无人机航拍大赛,无人机摄影迅速被摄影业

界接受并推广。目前,无人机航拍在新闻、风景、艺术、广告等摄影领域有着广泛应用,并成为普通摄影人的拍摄选择(见图2-32和图2-33)。无人机航拍在孕育新行业生态的同时也改变着许多摄影人的职业路径。一个职业的地理风景摄影师或项目摄制组如果没有无人机,将成为缺憾。

图2-30 无人机航拍 摄影:石战杰

图2-31 无人机航拍 摄影:石战杰

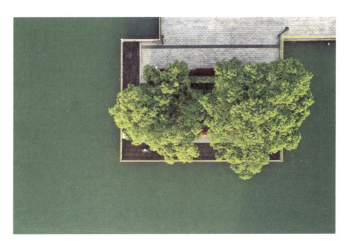

图2-32 浙江传媒学院 摄影:石战杰

图2-33 钱塘江 摄影:沈嘉浩

无人机航拍的常规技巧如下。

(1) 直线飞行，镜头向前，一般拍摄笔直的道路、沙漠、山脊、海岸线等。镜头俯瞰，正俯，常用于拍摄城市、森林、整齐的房子。因为具有高度，所以能体现出数量规模及整齐度。垂直上下飞行，镜头平视或仰视，有一种向上的力量感，适合拍摄高大的建筑，效果非常震撼。

(2) 斜线飞行，镜头向前，拍摄建筑物，有"掠过"的视觉效果。另外，在斜着向上飞行、拉升中拍摄，给人以豁然开朗的感觉。

(3) 定点俯拍，多用于拍摄悬崖、瀑布，以及庙宇殿堂等几何形状的建筑物。

无人机航拍的注意事项如下。

(1) 拍摄前应给设备充足电。因为飞行器、图传、监视器等都需要锂电供应，且在拍摄过程中放电快。

(2) 选择天气和时间。最好选择晨曦和傍晚，光比不太大时拍摄。刮大风下大雨时最好不要起飞拍摄。

(3) 预先设计好航拍的线路和位置。开拍前，必须确定拍摄主题、构图及基本的航线，将无效飞行降到最低，并做好周围信号干扰源的分析，减少失控的可能。

(4) 起飞前进行机器调试。飞行期间存在不可控的风险，相机调试包括相机的白平衡、快门、光圈等基本参数设置是否合理，电池、内存卡是否装好。

(5) 提前备案并购买保险。应该根据当地政策，提前做好拍摄备案，并购买相应的商业保险。

(6) 切忌贪高求远。拍摄时能以简单方式呈现，绝对不用复杂方式。

(7) 远离小孩和人群。航拍机最怕的就是伤到人，后果不堪设想。

(8) 多飞多练，多积累经验，日积月累，百炼成钢。

(9) 飞行中如果感觉飞行器不正常，应立刻降落检查，不要盲目自信。

当代无人机的出现，无疑是一个航拍时代的到来。航拍只是一个角度的变化，世界还是这个世界，过度依赖于角度变化是危险的，没有理念与内容的支撑，只是依靠新奇角度的改变，也是不现实的，依然要回归到摄影的本身。

第三节 镜头的类型与选择

相机的镜头犹如人的眼睛，镜头的优劣关系到成像的质量，镜头焦距的不同关系到摄影画面视场的大小，也关系到景物成像的效果。面对如此多的所谓的长枪短炮——镜头（见图2-34），我们又该做怎样一个恰当的选择，确实还需要认真考虑。

第二章 摄影器材

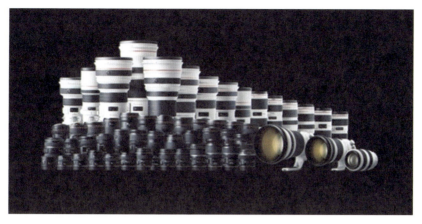

图 2-34 不同焦距的镜头群

一、镜头的功能

小孔能够成像，但清晰度较低，因为进光量少，所以需要较长的曝光时间，甚至会长达数小时。人们利用透镜具有汇聚光线的特性，设计、制造出摄影镜头，以解决小孔成像的不足。它是由各种透镜组成正透镜组，能够将外界的景物汇聚成清晰的影像。因此，摄影镜头的功能是让光线汇聚，进入相机，结像在胶片或影像传感器上，形成清晰的影像。

二、镜头的结构

现代摄影镜头一般由光学系统、机械系统和电子系统等部分组成(见图2-35)。光学系统通常由若干组透镜组成，每组透镜又有不同数量的透镜片，从而形成一个精密的光学成像系统；机械系统中的镜筒、透镜座、压圈和连接环等，主要起固定镜片的作用，而光圈环、对焦环、变焦环和快门调节环等，起调节装置的作用；电子系统有马达和电子接触点，起驱动和传输信号的作用。可以说，镜头是一个精密的成像系统，要像爱护我们的眼睛一样爱护它。

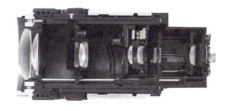

图 2-35 镜头截面

三、镜头的焦距

(一)镜头的焦距

焦距是指无限远的景物在聚焦平面结成清晰影像时,透镜的第二节点(第二节点也就是光学中心,第二节点的位置通常与镜头的中心十分接近,位于镜头中心偏后一点)到聚焦平面的垂直距离(见图2-36)。从实用角度来说,镜头的焦距是指从镜头的光学中心到成像平面的距离。焦距的英文是focal length,常用f为标志符号,单位为mm,一般都标刻在镜头前镜片的压圈上或镜筒上。

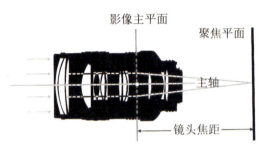

图2-36 镜头焦距示意

焦距是摄影镜头最主要的光学特性,它决定了被摄景物所成像的大小与所摄画面的视觉特性。在拍摄距离不变的情况下,镜头焦距的变化会带来成像效果的变化,主要有三点。

(1) 镜头的焦距与所摄景物的视场(镜头的成像范围)成反比(见图2-37和图2-38)。焦距越短,视场范围越大,景物缩小并被推远,这样可以摄取范围较广的景物;焦距越长,视场范围越小,景物放大并被拉近,适合于表现景物的细节、质感。

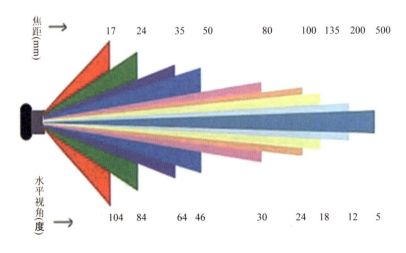

图2-37 成像画幅为24mm×36mm镜头的焦距与视角

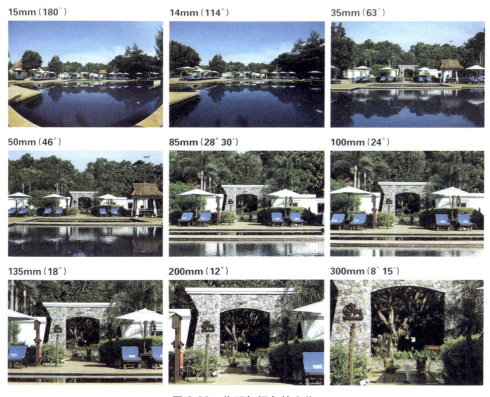

图 2-38 焦距与视角的变化

(2) 镜头的焦距与所摄景物的景深成反比(景深这个概念在以后的章节有详细介绍)。焦距越短，景深越大，景物影像前后纵深距离清晰范围越大；焦距越长，景物影像前后纵深距离清晰范围越小。

(3) 镜头的焦距越短，越能强化近大远小的透视关系，形成强烈的空间纵深感，从而给人以夸张的空间效果；镜头的焦距越长，越能削弱空间纵深感，从而压缩前后景物之间的距离。

(二)三类不同焦距的镜头(根据镜头的视场角分)

1．标准镜头

标准镜头指镜头焦距的长度和相机画幅对焦线长度相近似的镜头(见图2-39)。标准镜头的焦距因相机成像画幅大小的不同而不同：135相机的成像画幅是24mm×36mm，其标准镜头的焦距为50mm左右；120相机6cm×6cm的画幅，其标准镜头焦距一般为75mm，相机画幅越大则标准镜头的焦距越大。目前，全画幅数码相机(影像传感器画幅为24mm×36mm)的标准镜头焦距是50mm左右。

标准镜头的特点如下。

(1) 视场角在40°～57°。尽管不同画幅相机的标准镜头焦距不同，但它们的视角是相

同的，接近于人眼的视角。标准镜头成像的视角范围，前后景物的大小比例关系，接近于人的视觉感受。因此，使用标准镜头拍摄的画面显得平实自然(见图2-40)。

图2-39　画幅为24mm×36mm
相机50mm的标准镜头

图2-40　标准镜头成像效果
杭州　摄影：石战杰

(2) 标准镜头成像一般质量较高，体积相对小，有较大的孔径、较强的纳光功能，价格相对低一些。

(3) 适合拍摄的题材广泛，对中、远距离的物体有比较好的表现力。

2．短焦(广角)镜头

短焦(广角)镜头，顾名思义指焦距比较短、视场角比较广的镜头。全画幅数码相机的广角镜头焦距一般为35mm以下。

短焦(广角)镜头的特点如下。

(1) 视角大，一般大于57°，可以拍摄更大视场或范围的画面，可在近距离拍摄较大的场面。

对于全画幅相机和135相机来说，焦距35mm的镜头视角为63°左右，焦距比较接近标准段，因此既可以得到较大的场景，又可以避免摄入太多的无关景物；焦距28mm的镜头视角为75°左右，因其较小的透视变形、较大的视场、较大的景深成为典型的广角镜头；焦距24mm的镜头视角为84°左右，所拍摄的景物面积是标准镜头的4倍(见图2-41和图2-42)；焦距在20mm以下的镜头被称为超广角镜头，视场更大，可在有限的距离拍摄更广阔的空间，有明显的畸变(见图2-43和图2-44)；焦距在16mm以下，视场角在180°左右的镜头，因其巨大的视角而类似鱼眼，被称为鱼眼镜头，较一般广角镜头有更大的景深、更广阔的视野，常用于拍摄大场面的照片(见图2-45和图2-46)。鱼眼镜头180°的视场角使其在有限的距离拍摄广阔的场景，但受光学结构的限制，失真极大，直线变为弯曲线，形成的影像都有严重的畸变。

(2) 同等光圈值下，景深大，容易获得较大纵深清晰范围的影像画面。

(3) 能够夸大空间纵深感，纵深景物的近大远小比例感强烈。

(4) 影像畸变较大，尤其在画面边缘部分，近距离拍摄要注意失真问题。广角镜头的畸变：焦距越短越明显；拍摄的距离越近越明显；越靠近画面的边缘越明显。

图2-41　广角镜头　　　　　　　图2-42　广角镜头成像效果　贵州　摄影：石战杰

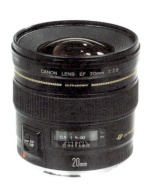

图2-43　超广角镜头　　　　　　图2-44　超广角镜头成像效果　杭州　摄影：石战杰

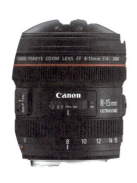

图2-45　鱼眼镜头　　　　　　　图2-46　鱼眼镜头成像效果

各种广角镜头为摄影表现空间感提供了极大的方便，但也容易带来被摄体的形态扭

变。用得恰当，可以夸张造型，增强画面的表现力；用得不当，会丑化歪曲景物，所以要有选择性地使用。

3．中长焦镜头

中长焦镜头指镜头的焦距比较长，视场角比较小的镜头。对于135相机和全画幅相机来说，中长焦镜头一般为焦距60mm以上。中焦镜头(60mm～135mm)，透视变形小，适于人物半身和全身人像(见图2-47和图2-48)。长焦镜头(135mm～250mm)，视场角小，畸变较小，适合远距离拍摄，在复杂的环境中突出表现局部或主体(见图2-49和图2-50)。因此，长焦镜头不但适合生态、舞台、体育等题材，在风景、新闻、建筑中也得到广泛应用，在人像摄影中适合拍摄人物特写镜头。超长焦镜头(250mm～1 600mm)在野生动物摄影、体育摄影和远距离的会议、新闻摄影上有广泛应用(见图2-51和图2-52)。

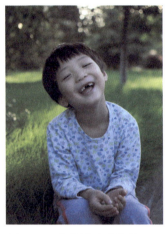

图 2-47　中焦镜头成像效果
杭州　摄影：石战杰

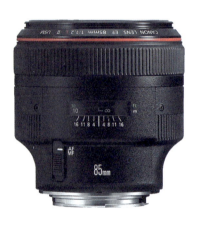

图 2-48　85mm 中焦镜头

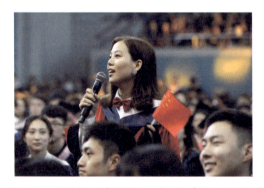

图 2-49　长焦镜头成像效果　杭州　摄影：石战杰

图 2-50　200mm 长焦镜头

长焦镜头的特点如下。

(1) 视角小，视场角小于40°。

(2) 同等光圈值下，景深小，容易获得纵深清晰范围较小的画面影像，使主体以外的

背景虚化，从而突出主体。

(3) 空间压缩感强。前后景物在影像画面上表现得更加紧凑。

长焦镜头的这些特点，焦距越长越明显。另外，使用长焦镜头，轻微的手震、机震或微小的调焦误差都会明显降低影像的清晰度，因此对相机使用者的技术也提出了更高的要求。

对使用长焦镜头的建议：使用三脚架；在拍摄远处景物时，因为空气中充斥着尘埃等，所以只有空气特别清透，才能获得清晰的照片；有特别需要的时候，也尽可能使用不超过200mm焦距的镜头(可考虑增距镜)。

图 2-51　超长焦镜头在鸟类摄影上的运用

图 2-52　400mm 超长焦镜头

(三)定焦镜头与变焦镜头

1. 定焦镜头

定焦镜头指焦距固定不变的镜头，一般成像质量高，孔径大。定焦镜头根据其焦距的长短和视角的大小，通常可分为标准镜头、广角镜头和长焦镜头。

2. 变焦镜头

变焦镜头指镜头焦距在一定范围内可以改变的镜头，如17mm～35mm、24mm～70mm、70mm～200mm、18mm～105mm和18mm～200mm等。变焦比指一个变焦镜头的最大焦距和最短焦距之间的比率关系。变焦比有2倍的，如17mm～35mm；有3倍的，如24mm～70mm、70mm～200mm；也有10倍的，如18mm～200mm。

变焦镜头的特点如下。

(1) 一个变焦镜头可以替代几个定焦镜头，携带方便。在拍摄时可根据拍摄画面的需要迅速地变换焦距，减少了使用定焦镜头时更换镜头的麻烦。

(2) 变焦镜头中有一组镜片是移动使用的，解像率总会受到影响，其成像质量难以与定焦镜头匹敌。

(3) 变焦镜头的变焦比越大，越难以保证各焦距段同时具有良好的像质。

目前，随着现代光学技术的发展，从实际运用上来说，如今的变焦镜头工艺技术都比较好，尤其是专业的高档变焦镜头成像质量越来越高，因此越来越受到更多专业摄影师的喜爱。

四、两种特殊镜头

(一)微距镜头

微距镜头主要用于近距离拍摄微小物体或物体细微的局部,能够获得与原物大小相等或比原物还大的影像画面效果(见图2-53和图2-54)。其主要应用于植物、昆虫、医学、翻拍及警察侦破等摄影领域。微距镜头上标有Micro,表明镜头具有微距功能。

图 2-53　微距镜头摄影

图 2-54　微距镜头摄影

(二)移轴镜头

移轴镜头也称透视调整镜头(见图2-55),允许镜头的光轴偏离画幅的对称轴。移轴镜头的基准像场大于有效像场,可以保证全画幅曝光。多数移轴镜头的基准像场都是在f/16的光圈下测量的,光圈开大,基准像场迅速缩小,因此,在大范围移轴时一般不使用f/11或更大的光圈。移轴镜头在建筑摄影时可消除透视变形(见图2-56和图2-57),在风景摄影时可取得更大景深,在广告摄影时可取得特殊的视觉效果。

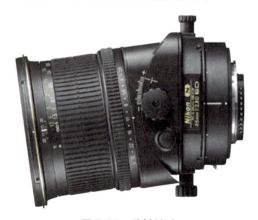

图 2-55　移轴镜头

第二章 摄影器材

图 2-56 广角镜头近距离拍摄效果

图 2-57 移轴镜头调整拍摄效果

五、镜头的最大孔径及特点

(一)镜头的最大孔径

镜头的最大孔径表示镜头的最大进光孔,也就是镜头的最大光圈,也称有效孔径或相对孔径。它表示镜头的最大通光能力。

相对孔径=镜头焦距÷最大进光孔的直径。例如,一只50mm焦距的镜头,当它的最大进光孔直径为35mm时,35∶50=1∶1.4,用1∶1.4表示该镜头的最大孔径,简称f/1.4。数字越小,镜头的孔径越大。

(二)大孔径镜头的特点

(1) 大孔径镜头拍摄,光圈能够开得大,容易实现小景深、虚实结合的画面效果。

(2) 光圈能够开得足够大,可以获得较高的快门速度。因为孔径大,在单位时间内进光多,所以可以用较高的快门速度,从而凝固动体的瞬间。

(3) 在暗弱的光线下,便于手持相机用现场光拍摄。

六、镜头的镀膜

玻璃能透射一部分光,也能反射一部分光。镜头是用玻璃制成的,它在吸纳被摄体的反射光时,大部分光线投射到感光介质上,还有少部分光线被多层镜片反射出来。因此,

光线进入感光材料上时就会受到损失。

为了克服镜片的这种缺点，相机的镜头一般都要进行镀膜加工(见图2-58)。镜头的表面呈蓝紫色、微红色或茶色等现象(见图2-59)，这就是镀膜的结果。镜头镀膜后，阻光现象和镜内的漫反射情况会得到较好的解决。

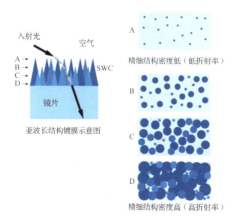

图 2-58　镜头镀膜示意

图 2-59　镜头镀膜后，呈现为红色

延伸阅读：UV镜

UV镜又名紫外线滤光镜(Ultra Violet)，主要功能是用于吸收波长在400nm以下的紫外线，而对其他光线均无过滤作用。它之所以能够过滤波长在400nm以下的紫外线是因为镜片中含有铅，因此UV镜与其他相同尺寸和厚度的镜片相比要重一些。UV镜能减弱紫外线引起的蓝色调。

在摄影中，UV镜不影响曝光量，可以避免镜头表面镀膜直接与外界环境接触，可以不让一些灰尘侵蚀，起到保护作用，平时可直接安装在镜头前。

镜头很多，每一款镜头都有其自身成像的特性，都有其擅长的摄影题材和领域。摄影者应根据需求和镜头的特性来选择恰当的镜头。

目前，比较著名的镜头品牌有日本的尼康、佳能、富士龙、适马，以及德国的徕卡、卡尔·蔡司。尼康、佳能这些相机生产商，都配备自己的相机生产镜头。索尼的高端相机配的是卡尔·蔡司镜头，而适马生产的镜头，有很多卡口，既可配适马相机，也可以配尼康和佳能等相机。

思 考 题

1. 相机成像的基本原理是什么？
2. 单反相机的特点是什么？

3. 焦距与视角、景深及透视的关系是什么?
4. 标准镜头的成像特点有哪些?
5. 广角镜头的成像特点有哪些?
6. 长焦镜头的成像特点有哪些?
7. 变焦镜头的特点有哪些?
8. 定焦镜头的特点有哪些?
9. 大孔径镜头的优点有哪些?
10. 镜头镀膜的目的是什么?

摄影实践训练（一）

镜头焦距的作用

一、目的要求

通过实践训练，理解不同焦距镜头成像与视角、放大倍率、透视关系、拍摄距离的关系，比较分析不同焦距镜头成像的特点，掌握不同焦距段镜头的使用方法。

二、实验项目

(1) 广角镜头拍摄。
(2) 标准镜头拍摄。
(3) 长焦镜头拍摄。

保持拍摄距离不变，改变镜头焦距，拍摄同一景物。观察分析镜头焦距对拍摄范围、视场角、放大倍率、透视关系的影响。(注意事项：记录拍摄参数，分析比较拍摄效果。)

三、感受与总结

上篇
核心技术

第三章

数码相机的四个基本设定

使用胶片相机，拍摄前选择一种合适的胶卷(片)是一项重要而又必需的工作，一般需要考虑以下几个方面：一是根据相机的类型，选择胶片规格大小，如是135胶卷，或是120胶卷，还是散页片，要与相机画幅规格相符；二是彩色胶卷还是黑白胶卷；三是负片还是反转片；四是胶卷是高感光度还是低感光度的问题。这四方面的考虑决定了拍摄和后期处理的方式，也关系到摄影者对拍摄内容的理解与表达。数码相机作为当今主流的摄影工具，从以前对胶卷的选择，转变成对数码相机的一些基本设定。感光媒介的变化，不仅带来操作上的便捷，也给摄影带来许多新的可能性(见图3-1)。

图3-1　钱塘江　摄影：石战杰

第一节　感光度的设定与调节

——影响影像画面质量的细腻与粗糙

一、感光度(ISO)

感光材料的感光度是摄影者必须了解的一项重要性能，它是拍摄时确定曝光组合的基础，也关系到影像画面的质量。

在摄影上，感光度指感光材料对光线的敏感程度，用ISO表示。ISO值高，感光度高，对光线相对敏感；ISO值低，感光度低，对光线相对不敏感。胶片的感光度是由卤化银大小和涂布密度大小决定的(见图3-2)，而电子影像传感器主要靠电压的高低来控制(见图3-3)。

图3-2　传统感光材料——胶卷

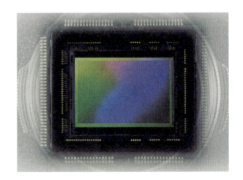

图3-3　数字感光材料——电子影像传感器

二、感光度的分类与特点

一般把感光度分为以下三大类。

(一)低感光度

低感光度是指ISO值为25、50和64的感光度。感光度低的感光材料对光线反应迟钝，但颗粒细腻，细节丰富，适合于广告、静物和风光摄影等对画面细节有极致追求的情况。传统胶卷有许多低感光度胶卷，如富士VELVIA50、柯达EKTACHROME64。数码相机中的一些机型也有低感光度设置，但许多数码相机在ISO值为100以下时，用"LOW"表示。

(二)高感光度

高感光度是指ISO值为800、1600、3200、6400和12000等的感光度。感光度越高对光线越敏感,在弱光条件下,能够使感光材料在较短时间内,获得较多的进光量,从而可以使用较高的快门速度拍摄,如在场馆内的体育摄影。但高感光度下的图像颗粒相对较粗,缺乏层次细节。提高ISO感光度,其实质是对电子信号进行放大增幅,在这个过程中会产生杂质信号的噪点,噪点多,会损失细节与层次,同时清晰度也会下降,至于能够在多大程度上忍受噪点,这完全取决于个人的理解和意愿了,但大多数人还是希望取得细节层次较好的画质。

(三)中感光度

中感光度是指ISO值为100、200、400的感光度。中感光材料是最常见和最常用的,使用范围较广,介于高感光度和低感光度之间。其感光性也可以看作高、低感光材料两者的折中。

三、感光度的选择与设定原则

在实际拍摄中,应根据光线情况,选择较低(就低原则)的感光度,从而获得较好的细节、层次和清晰的画面。一般来说,当需要较高的快门速度,而且在光圈也不允许开大的情况下,可选用高感光度,以满足曝光量的需求[见图3-4(a)、(b)]。

(a) ISO 200　快门速度 1/30 秒　　　　(b) ISO 800　快门速度 1/250 秒

图 3-4

高感光度在满足曝光的基础上可使用更高的快门速度。图3-4(b)把感光度调高,得以将人物跳跃的瞬间凝固。ISO的1级相当于快门速度的1级。

从数码相机技术的发展情况来看，目前相机的高感画面，高档专业相机影像画质表现不错。例如，尼康D3感光度范围从ISO 100到ISO 6400，在光照不足的情况下，使用高感光度，可使影像过渡平滑清晰。尼康D800、佳能5DIII的高感画质亦不俗(见图3-5)。未来随着数码相机的技术发展，高感光度的噪点将会得到较好的解决，这将大大提高数码相机的表现能力。

图3-5　尼康D800在高光度3200下，质感颗粒依然细腻

通常，不建议采用自动感光度设定。因为自动感光度设定时，相机往往在光线暗的情况下会优先选择提高感光度，从而导致画面噪点增加。

感光度的选择和设定影响着影像画面层次、细节，画质的细腻与粗糙，因此应该根据需要选择合适的感光度。

第二节　白平衡的设定与调节

——关乎影像色调的冷暖与色调还原

在摄影实践中，摄影者常会感到拍摄的图像色调和现实景物不一致。一些人因此认为自己的相机不好或相机出了问题，这有点误解相机了。一般来说，图像色调和现实景物完全一致几乎是不可能的，只是有时会追求图像的画面色调尽可能接近现实中人眼的视觉感受。

一般来说，画面色调对于摄影者来说有三种情况：一是图像整体色调偏冷(见图3-6)；二是图像整体色调基本和人眼的视觉感受一致，称之为色调还原正常(见图3-7)；三是图像整体色调偏暖(见图3-8)。这三种情况在摄影中都会遇到，关键是看摄影者想要达到哪种效果，白平衡的不同设定与调整，会影响到影像的色调。

第三章　数码相机的四个基本设定

 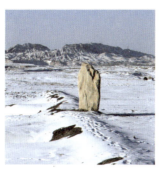

图 3-6　色调偏冷　敦煌　　　　图 3-7　色调正常　敦煌　　　　图 3-8　色调偏暖　敦煌
摄影：石战杰　　　　　　　　　摄影：石战杰　　　　　　　　　摄影：石战杰

一、关于色温

色温(color temperature)是表示光线颜色的概念，也就是光源光谱的成分，单位为K(开尔文)。需要指出的是，色温指的不是光的温度。

三种等量的红、绿、蓝色光混合后为白色光，其色温为5500K。由于光谱成分的不同，不同光源的颜色也不同。若某一光源所含的红、黄色光成分多，色温就低于5500K，称为低色温，如钨丝灯发出的光，色温为2800 K左右。若某一光源所含的蓝、紫色光成分多，色温就高于5500K，称为高色温，如蓝色天空光的色温为10000K左右。光线越暖，色温越低；光线越冷，色温就越高。常用光源色温如表3-1所示。

表 3-1　常用光源色温

	光源种类	色温(K)
自然光	日出和日落时无云遮日时的阳光	2000左右
	日出后和日落前半小时的无云遮日时的阳光	3000左右
	日出后和日落前1小时的无云遮日时的阳光	3500左右
	中午前后2小时的无云遮日时的阳光	5500左右
	晴天有云遮日时的阳光	6000左右
	阴天天空的散射光	7700左右
	蓝天天空光	10000左右
人造光	电子闪光灯发出的光	5500左右
	照相强光灯发出的光	3400左右
	1300瓦的碘钨灯	3200左右
	400～1000瓦的钨丝灯发出的光	2800左右
	蜡烛光	1600左右

对于彩色摄影来说,色温是一个重要的概念。摄影者应对常用的摄影光源的色温有所了解,并灵活运用到摄影实践中。

光线色温不同,其颜色也不同。光源的色温高低与其发光温度并没有联系。在同一个闪光灯上,蒙上一张橙色透明纸时,发出的光线色温就降低了;蒙上一张蓝色透明纸时,发出的光线色温就提高了。

对于色温不同的光线,有些是人的肉眼能辨别的,如钨丝灯与中午的阳光,它们呈现的颜色明显不同;而有些则是人的肉眼不能明显辨别的,如有云遮日时与无云遮日时的阳光。对于晴日的阳光,太阳从升起到沉落,色温在不停地发生变化:太阳刚升起时,光线穿过厚厚的大气层,色温较低;随着太阳升高,色温也逐渐升高;到正中午时阳光的色温最高;随后太阳渐渐落下,色温也逐渐下降,直至红彤彤的落日沉下。

二、白平衡的设定与调整

同样一张白纸在不同色温下拍摄,色调会发生变化。由于人类大脑记忆和人眼适应能力,人眼对色温变化不敏感,或者无察觉,但数码相机的感光芯片并不具备这种自我调节的能力,拍出的画面就会出现偏色。

白平衡的设定与调整就是针对现场光源在相机上做相应的设定与调整,从而拍摄出合乎摄影者意愿的色调。如果相机的白平衡设定的色温高于现场拍照光源的色温,则拍出的影像偏黄红;反之,则偏蓝。例如,夜晚拍摄,相机上设定"日光(大概5200K)"模式拍摄,影像偏红黄(见图3-9);相机上设定"钨丝灯(2800 K)"模式拍摄,影像偏蓝(见图3-10)。

图3-9 设定日光模式拍摄,画面偏暖　　　　图3-10 设定钨丝灯模式拍摄,画面偏冷

三、白平衡的模式选择

(一)自动白平衡(AWB)

自动白平衡通常为数码相机的默认设置,相机中有一结构复杂的矩形图,它可决定画面中的白平衡基准点,以此来达到白平衡调校。这种自动白平衡的准确率是非常高的,但

是在光线不足的条件下拍摄时，效果较差。在微弱的光线下，进入相机的色彩信息较少，因此会导致偏色。

多数光线条件下白平衡功能都可以设定为自动，当相机对着被摄体时，随着照明光的色温不同，相机的白平衡会自动调整，而不必手动调整。然而，如同自动聚焦、自动曝光一样，自动白平衡调节是有一定局限性的。一般的相机都能在大约2500 K～7000K的色温条件下正常进行自动白平衡调节，但当拍摄时的光线超出所设定的范围时，自动白平衡调整功能就不太准确。

(二)白平衡模式选择

通过白平衡模式选择(见图3-11)，拍摄的图像基本达到色彩还原。

(1)日光：适用于色温为5200K左右的日光下拍摄。

(2)白炽光：适用于色温为3200K左右的钨丝灯下拍摄。

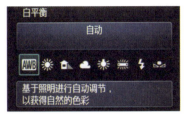

图3-11　白平衡模式选择

(3)荧光：适用于色温为4000K左右的白色荧光灯下拍摄。

(4)闪光：适用于色温为6000K左右的电子闪光灯下拍摄。

(5)阴天：适用于色温为7000K左右的户外阴天时拍摄。

(6)色温度模式：用于知道光源色温的情况下，手动调节该色温。一般可调范围为2800K～7000K。

(7)自定义模式：在被摄体光照的同样条件下，选择某一白色物体，如白纸，让相机测光区域包含全部白色物体进行曝光，然后把拍摄的画面输入相机记忆，当相机选择自定义白平衡拍摄其他景物时，相机就会以拍摄白色物体的色温进行拍摄。

(三)白平衡包围拍摄

所谓白平衡包围拍摄(见图3-12)，是指按照意图偏移白平衡连续拍摄多张照片的功能。其补偿量最大偏移3级，可以以基准值为中心实现从红色系到蓝色系或从绿色系到洋红色系的色调补偿(见图3-13)。用户可以自定义基准值，并且适用于自动白平衡下。但是，在使用该功能时，只需拍摄一张照片就能自动生成3张不同白平衡的照片。该功能在拍摄环境中存在多种光源，在很难拍出自己想要的色调时非常有效[见图3-14(a)、(b)、(c)]。

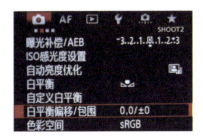

图3-12　白平衡包围模式选择

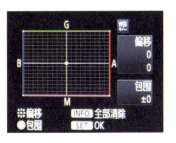

图3-13　白平衡包围模式

(a) 白平衡包围模式　蓝色+1　　(b) 白平衡包围模式　无补偿　　(c) 白平衡包围模式　琥珀色+1

图 3-14

第三节　存储格式与分辨率的设定

——关乎影像品质的重要因素

一、存储格式的选择与设定

存储格式又称文件格式。数码相机的主要文件存储格式有JPEG、RAW和TIFF三种。

(一)JPEG格式

JPEG是Joint Photographic Experts Group(联合图像专家组)的缩写，是一种常用的有损压缩图像文件格式。JPEG格式压缩的主要是高频信息，对色彩信息保留较好，通用性强，几乎所有的图像处理软件都能打开[见图3-15(a)]。

JPEG是一种很灵活的格式，具有调节图像质量的功能，允许用不同的压缩比例对文件进行压缩，支持多种压缩级别，压缩比例通常在4∶1～40∶1。压缩比例越大，品质就越差[见图3-15(b)]；反之，压缩比例越小，品质就越好。

第三章 数码相机的四个基本设定

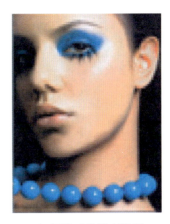

(a) JPEG 格式　　　　　　(b) 压缩后分辨率降低

图 3-15　JPG 格式及压缩后的效果

(二) RAW格式

严格地说，RAW并非一种图像格式，不能直接编辑。RAW是数码相机的CCD或CMOS将光信号转换为电信号的原始数据，RAW单纯地记录了数码相机内部没有进行任何处理的图像数据，将其存储下来。所以说，RAW是未经处理、未经压缩的格式。可以把RAW概念化为"原始图像编码数据"或更形象地称之为"数码底片"。RAW格式是"原汁原味"，而JPEG、TIFF等文件是数码相机在RAW格式的基础上，调整白平衡和饱和度等参数，生成的图像文件。

另外，RAW文件并没有白平衡设置，真实的数据也没有被改变，就是说可以任意地调整白平衡，不会有图像质量的损失。

(三) TIFF格式

TIFF格式是一种非失真的压缩格式(最高2～3倍的压缩比)。这种压缩是文件本身的压缩，即把文件中某些重复的信息采用一种特殊的方式记录，文件可完全还原，能保持原有图像的颜色和层次。其优点是图像质量好，兼容性比RAW格式高；缺点是占用空间大。

TIFF格式通用性好，对照片没有损失，还原效果强，专门为页面排版开发，主要用于印刷输出。它能保证较大的数据量和较高的品质，但因经过相机的运算，在后期处理和图像品质上不如RAW格式，文件量也更大。

(四) 压缩比的选择

一般来说，数码相机存储格式的压缩比都有三档设置，可根据需要和以后影像放大输出的可能性来选择。建议用压缩比低的格式，因为大文件将来可以压缩成小文件，而小文件如果日后有重要用途而需要放大，文件质量会较差。

1．压缩比低，画面精细

尼康用FINE，佳能用L表示，大约1∶4的压缩率记录，适用于放大或高品质影像。

2．压缩比为中档，画面一般

尼康用NORM，佳能用M表示，大约1∶8的压缩率记录，适用于大多数的应用。

3．压缩比高，画面质量差

尼康用BASIC，佳能用S表示，大约1∶16的压缩率记录，适用于通过电子邮件或网页发送的照片。

二、分辨率的设定

分辨率是和图像相关的一个重要概念，是衡量图像细节表现力的技术参数。分辨率作为数码相机的一个很重要的性能指标，是衡量数码相机拍摄记录景物细节能力大小的。它的高低既决定了所拍摄影像的清晰度高低，又决定了所拍摄影像文件最终所能打印出的高质量画面的大小，以及在计算机显示器上所能显示画面的大小。

(一)分辨率是由什么因素决定的

数码相机分辨率的高低，取决于相机中CCD或CMOS影像传感器上像素的多少，像素越多，分辨率越高。由此可见，数码相机的分辨率是由其生产工艺决定的，是在出厂时就固定了的，用户只能选择不同分辨率的数码相机。

(二)分辨率是否可以任意调整

一般来说，数码相机分辨率的最高值都是由生产厂商决定的，因此只能在最高值范围之内进行有限级别的调整。现在许多高像素数码相机有多种分辨率的拍摄模式可供选择。近年来，数码相机的分辨率在逐渐增高。

(三)分辨率的高低对输出效果的影响

就同类数码相机而言，分辨率越高，数码相机的档次就越高。因为只有分辨率高，才能充分记录被摄景物的丰富层次和细节[见图3-16(a)、(b)]，然而高分辨率数码相机生成的数据文件很大，对计算机的速度、内存和硬盘的容量及相应软件都有很高的要求。

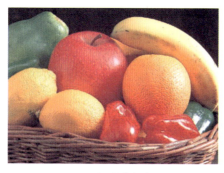
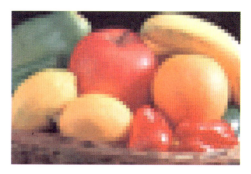

(a) 高分辨率输出　　　　　　　　　　(b) 低分辨率输出

图 3-16

第四节　色彩空间的选择与设定

一、色彩空间

色彩空间(color space)又称色域空间，它代表了色彩影像所能表现的色彩具体情况。经常用到的色彩空间主要有RGB、CMYK和Lab等。RGB色彩空间有Adobe RGB、Apple RGB和sRGB等几种(见图3-17)，这些RGB色彩空间大都与显示设备和输入设备(数码相机、扫描仪)相关联。

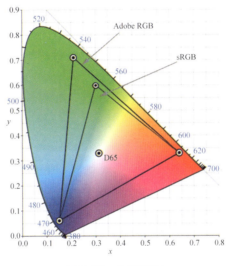

图3-17　色彩空间

目前数码相机中的色彩空间设置有Adobe RGB与sRGB两种。

二、Adobe RGB 和 sRGB 色彩空间

Adobe RGB是由Adobe公司推出的色域标准；sRGB是由惠普与微软公司于1997年共同开发的色域标准，其中"s"为"standard"(标准)的缩写。

Adobe RGB较之于sRGB有更宽广的色彩空间，它包含了sRGB所没有的色域，层次较丰富，但色彩饱和度较低。如果希望在最终的摄影作品中精细调整色彩饱和度，可选择Adobe RGB模式。

若把Adobe RGB模式拍摄的图像更改为sRGB模式，影像的色彩会有所损失。但由于其色域较广，所以影像的色彩还会真实地反映出来。若将sRGB模式拍摄的影像转换为

Adobe RGB模式，由于sRGB本身色域较窄，所以实际上并没有什么变化，而我们所见到的色彩改变，其实只是输出装置的模拟色彩。

由于sRGB拥有较小的色彩空间，所以不建议专业的印前用户使用，它主要应用在网页浏览等。目前，微软与惠普发表了sRGB64，这样在色彩调整及转换时会保存信息以备以后使用。Adobe RGB具备非常大的色彩空间，对以后在输出及分色方面有极大的优势和便利性，应用更为广泛。

思 考 题

1. 感光度指的是什么？
2. 数码相机设定高感光度时，拍摄的画面有哪些特点？
3. 数码相机设定低感光度时，拍摄的画面有哪些特点？
4. 什么叫光线的色温，光线色温低指的是什么，光线色温高指的又是什么？
5. 白平衡调整的意义有哪些？
6. JPEG图像存储格式的特点有哪些？
7. RAW图像存储格式的特点有哪些？
8. 比较Adobe RGB和sRGB的色彩空间的差别。

第四章

在明暗之间

——曝光控制

在不同亮度的光线下，获得明暗度恰当的影像是摄影技术首要解决的问题和基本要求。然而在拍摄过程中，有时拍摄的画面非常亮，本来蓝天中有云，也变得一片苍白；有时又会有点儿暗，本来纯洁的白雪，也变成灰雪一片。到底影像画面的明暗程度多大为好？怎样控制影像画面的明暗？这涉及一个重要的摄影技术——摄影曝光控制。

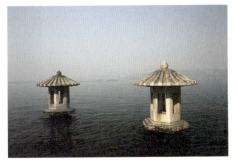

图4-1　杭州西湖　摄影：石战杰

曝光控制是摄影基本且重要的技术。掌握曝光控制技术，就能够控制影像画面的明暗。另外，恰当的曝光量也是高质量影像的前提。摄影者应根据自己表达的需要和重点，在不同的光线下，控制好曝光量，以实现个人想要的明暗度(见图4-1)。

第一节　摄影曝光概述

一、摄影曝光的定义

摄影曝光指光线在一定的时间和空间内照射到感光材料上，使感光材料感光的过程。对于相机来说，摄影曝光指调节好相机上光圈的大小和快门速度，按下快门，光线通过光圈(光孔)，使感光材料感光，从而形成影像的过程。

二、曝光效果分析

一般来说，曝光效果有三种：曝光量过度、曝光量不足和曝光量恰当，主要体现在影像的明暗、清晰度和色彩上。

(1) 曝光量过度指通过摄影曝光控制系统，在整体影像画面上，被摄景物高光部分细节丢失，画面显得亮而白[见图4-2(a)]，无法清晰地表现景物应有的层次细节。

(2) 曝光量不足指通过摄影曝光控制系统，在整体影像画面上，被摄景物暗部没有细节，画面显得灰而暗[见图4-2(b)]，无法清晰地表现景物应有的层次和细节。

(3) 曝光量恰当指从摄影者的主观意图出发，通过摄影曝光控制系统，影像画面的明暗度符合摄影者想要的影调与色调。它结合了摄影师的主观愿望和曝光技术控制手段，更具有现实意义[见图4-2(c)]。

(a) 曝光量过度

(b) 曝光量不足

(c) 曝光量恰当

图 4-2

曝光严重过度和曝光严重不足所拍摄影像的必要细节得不到呈现，从而导致影像的清

晰度下降。另外，在彩色摄影中，影像色彩也会偏色。

对于曝光效果的判断与评价是一个主观行为。在有些情况下，相机的自动"准确"曝光和我们人眼的视觉感受与要求基本一致(见图4-3)。但也有一些情况，摄影者往往会有意地增加曝光量或减少曝光量来实现自己的表现意图，这样的曝光也是恰当的或是正确的(见图4-4～图4-6)。

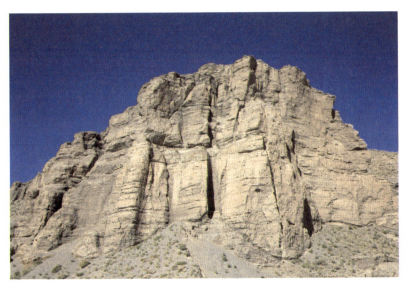

图4-3　相机的自动曝光　昆仑山　摄影：石战杰

图4-4　在自动曝光的基础上增加1级曝光量，
　　　　能够表现白雪　杭州　摄影：石战杰

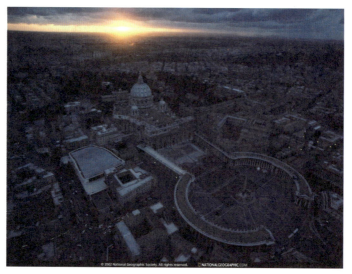

图 4-5　在相机准确曝光的基础上有意地减少曝光量，
把城市早晨神秘与寂静的氛围表现出来

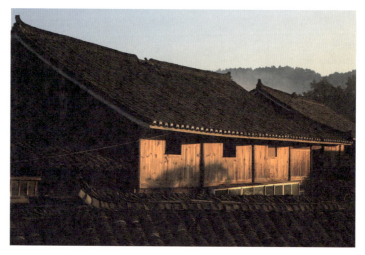

图 4-6　光比较强，按照亮部曝光　贵州　摄影：石战杰

第二节　控制曝光量的三个要素

无论是传统的胶片摄影还是当今的数码摄影，控制曝光量的三大要素为：感光度、光圈和快门速度。三个要素中，感光度是前提和基础，光圈和快门速度在不同情况下互相配合，最终得到一个恰当的曝光量，满足摄影者的影像表达需要。

第四章 在明暗之间

一、感光度 (ISO)

　　胶片的感光度在生产时已经设定好，摄影者根据自己的需要，选择不同感光度的胶片；而数码相机的感光度可以根据需要在相机上随时设定，较为灵活、便捷。

　　感光度高的感光材料对光线敏感，只需较小的曝光量就能满足曝光明暗度的需要；感光度低的感光材料对光线不敏感，需要较多的曝光量才能满足曝光明暗度的需要。因此，在光照度一样的情况下，使用不同感光度的感光材料拍摄，曝光量也不同。

　　若感光度值是100，使用光圈f5.6、快门速度1/60秒曝光恰当，那么感光度值如果提高到200拍摄，同样的曝光组合，画面就会曝光过度。如果使用光圈f5.6，快门速度就相应提高到1/125秒；或者相应缩小光圈为f8，快门速度仍旧不变为1/60秒，也可以获得一个恰当的曝光量。

　　因此，若感光度值升高或降低，相应地对光圈和快门速度要进行调整。在实践中，一般是根据光线的强弱和对画面颗粒的要求，首先设定好感光度(设定原则可参考本书第三章第一节相关内容)，再设定光圈和快门速度的组合。

二、光圈 (aperture)

　　光圈指镜头内一组金属薄叶片的装置，它们共同形成了一个光孔(见图4-7)。通过调节光圈，可以改变光孔的大小，从而控制透过镜头光线的多少。

　　光圈好比人眼的瞳孔，是一扇大小可变的窗户。如果把它开大，进入相机的光线就多；如果把它开小，进入相机的光线就少。

(一)光圈的大小

　　光圈的大小用光圈系数(f)表示。通常，光圈系数(f)有：1、1.4、2、2.8、4、5.6、8、11、16、22、32、45和64。

　　光圈系数(f)的计算公式是：光圈系数(f)=镜头的焦距÷光孔的直径。因此，光圈系数(f)的数字越小，表示光孔越大；数字越大，表示光孔越小(见图4-8)。例如，系数f2.8的光孔比f8大。

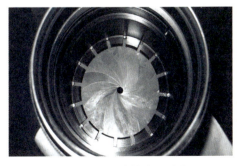

图4-7 镜头内的光圈叶片

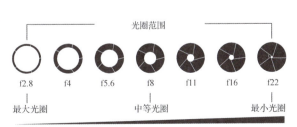

图4-8 光圈系数与光孔的大小

两挡光圈进光照度的倍率为2^n。每相邻两挡光圈值之间进光量相差2倍，n为两挡光圈之间相差的挡数。例如，f5.6与f8相差一挡，2^1是2，意味着f5.6的进光照度是f8的2倍；那么f5.6与f11相差2挡，2^2是4，意味着f5.6的进光照度是f11的4倍。又如f5.6与f22相差4挡，2^4是16，意味着f5.6的进光照度是f22的16倍。

一般把光圈分为三类：大光圈、中档光圈和小光圈(注：光圈的大小是相对的)。

(1) 大光圈：光圈系数(f)为1、1.4、2、2.8。

(2) 中档光圈：光圈系数(f)为4、5.6。

(3) 小光圈：光圈系数(f)为8、11、16、22、32、45、64。

(二)光圈对曝光量的影响

光圈对曝光量的控制是通过开大或收缩光圈，其实质是在空间上控制光线照射在感光材料上的强度。在感光度、快门速度一定的情况下，光圈调大，进光多；光圈调小，进光就少[见图4-9(a)、(b)、(c)、(d)]。在实践中，它总是与感光度和快门速度相互配合，以实现恰当的曝光量。

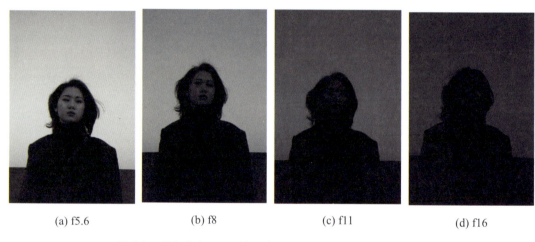

(a) f5.6　　　　(b) f8　　　　(c) f11　　　　(d) f16

图4-9　感光度为100，快门速度为1/125秒　摄影：赵文君

三、快门速度

快门是相机控制感光介质有效曝光时间的一种装置。拍摄时，通过相机的快门按钮，实现开启闭合。开启时，光线进到相机的传感器或胶片上；关闭时，光线被阻止进入。

快门速度表示光线通过快门单元的时间，通过时间的长短会造成曝光时间的变化。快门速度通常用秒来表示。

通常，相机的快门速度设置如下。

慢速：B门、1秒、1/2秒、1/4秒、1/8秒、1/15秒、1/30秒。

中速：1/60秒、1/125秒、1/250秒。

高速：1/500秒、1/1 000秒、1/2 000秒、1/4 000秒、1/8 000秒……

在光圈不变的情况下，相邻两挡快门速度的曝光量相差1倍。例如，1/60秒比1/125秒的曝光量多1倍。

B门是指按下快门时，相机开始曝光，直到松开快门为止。在B门下，曝光时间的长短取决于按快门时间的长短，B门解决了长时间曝光的问题。一般相机的最慢快门速度大约为16～30秒，这对绝大多数的拍摄情况来说已经够用了，但当需要在暗光环境中拍摄一些特殊的场景时，这些速度可能仍然不足，如拍摄星轨、烟花、把黑夜拍得如同白天的特殊手法等，这时就需要用三脚架配合使用B门(见图4-10)。

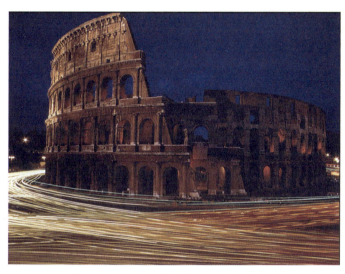

图 4-10　长时间曝光呈现车流移动轨迹

快门速度对曝光量的控制是快门开启的长短，在时间上控制光线照射在感光材料上的多少。

在感光度设定好，光圈一定的情况下，快门速度越低，进光就越多；快门速度越高，进光就越少[见图4-11(a)、(b)、(c)]。感光度为100，光圈为f5.6，快门速度越高，曝光量就越少[见图4-11(a)、(b)、(c)]。在实践中，快门速度与光圈互相配合，以获得恰当的曝光量。

(a) 1/500 秒　　　　　　　　(b) 1/150 秒　　　　　　　　(c) 1/30 秒

图 4-11　感光度为 100，光圈为 f5.6　　摄影：赵文君

第三节　等量曝光与曝光补偿

一、等量曝光的概念

曝光量是在一定感光度下，光的照度(光圈控制)与曝光时间(快门速度控制)的组合构成。光线强弱的变化，要求相机相应地调整曝光组合。曝光量过多，画面就显得亮；曝光量偏少，画面就显得暗。

光圈每开大1挡，感光材料上的照度增大1倍，即曝光量增加1倍。快门速度每提高1挡，曝光时间减少1倍，即曝光量减少1倍。因此，可以用光圈与快门速度的组合来控制曝光量。当光圈开大或缩小若干级时，只要快门速度也相应提高或降低若干级，那么光圈系数和快门速度的每一组组合所获得的曝光量都是一样的，这就是等量曝光(见图4-12)。

光圈为f2.8、快门速度为1/500秒的曝光量与光圈为f5.6、快门速度为1/125秒或光圈为f16、快门速度为1/15秒的曝光量是一样的。

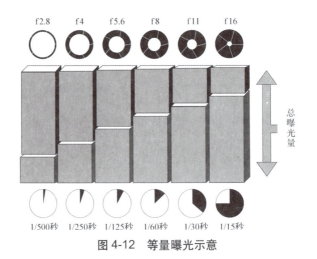

图 4-12　等量曝光示意

二、等量曝光的意义

在摄影实践中，感光材料的感光度还涉及影像颗粒噪点的大小，光圈大小还涉及影像景深的大小，快门速度的快慢还涉及影像的清晰度。因此，摄影者要根据表达的需要，将三个要素配合使用。

一般来说，拍摄者先设定好感光度(关系到影像的颗粒噪点的大小)。如果首先要控制

第四章 在明暗之间

画面景深，那么就先选择一个光圈值(光圈大小与景深有关)，然后调节一个能够满足曝光量要求的快门速度；如果对快门速度有第一要求，那么就先选择好一个快门速度(快门速度与影像的清晰、模糊程度有关)，接着调节一个能够满足曝光量的光圈值。

另外，当光线较暗时，光圈或快门速度便没有调节的余地。那么，可以通过升高感光度获得恰当的曝光。例如，在弱光条件下拍摄人物，光圈已经开到最大，如果快门速度太低，满足曝光的要求，人物就要模糊。在这种情况下，如果不能用闪光灯补光，摄影者就需要提高数码相机的感光度，用一个相对高的快门速度，从而满足曝光量的要求(见图4-13)。

图 4-13　ISO 800　f2.8　快门速度 1/60 秒

三者的关系也可以理解为：感光度相当于水压，快门速度相当于流水的时间，光圈相当于水龙头的大小。三者任一变化，可以通过调节其他两个要素来实现总量的相等。

三、手动曝光和自动程序曝光

大多数相机都有曝光模式的选择，一般都会有M、A(Av)、S(Tv)和P四个曝光模式可供选择，有的相机还有其他全自动场景曝光模式可供选择(见图4-14)。这里介绍手动曝光模式(M)和自动程序曝光模式P，光圈优先曝光模式(A或Av)和快门速度优先曝光模式(S或Tv)在下个章节再详细介绍。

(一)手动曝光模式(M)

图 4-14　相机曝光模式盘

手动曝光模式即由摄影者手动确定快门速度和光圈大小。对于手动曝光模式，需要结合相机内的测光系统进行设定。当调节光圈和快门时，应注意相机测光系统的曝光提示是否曝光准确，相机会给出曝光不足或过度的提示，根据提示做相应的调整，获得一个恰当的曝光量。在使用外置瞬间闪光光源时，应采用这种曝光模式。另外，有些相机在采用B门长时间曝光时，也要在手动曝光模式上才能设置。

(二)自动程序曝光模式(P)

自动程序曝光模式是指曝光时光圈和快门速度都是由相机按一定的程序设计好,从而获得一个相机认为准确的曝光量。拍摄时,摄影者不必自己设定光圈和快门速度。

自动程序曝光模式和全自动曝光模式的差别:自动程序曝光模式时,摄影者依然可以进行自动曝光补偿,可以调整白平衡与感光度,闪光灯在光线弱的情况下也不会自动弹起;而全自动曝光模式时,摄影者无法自主选择白平衡与感光度,闪光灯的开启由相机根据光线的强弱自动弹起。

四、自动曝光补偿与包围曝光

在摄影曝光后,我们常常会觉得影像画面曝光不足或过度。在有些情况下,影像的明暗程度反映了摄影者的意图,要对景物进行"表现"性的强化或削弱,从而进行创造性的再现。这时可用自动曝光补偿来完成,从而使照片更亮或更暗。

(一)自动曝光补偿

大多数有自动曝光功能的相机,都有自动曝光补偿装置,通常采用EV(Exposure Value)曝光值表示,在相机上用+1、+2、+3、0、-1、-2、-3表示(见图4-15)。"EV+1"表示在自动曝光的基础上增加1挡的曝光量;"EV-1"表示在自动曝光的基础上减少1挡的曝光量,依此类推。自动曝光补偿的间距又以1/3挡多见,即曝光补偿量以1/3挡递增或递减。

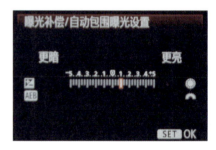

图4-15 曝光补偿

当在数码相机的显示屏上,检视已拍过的画面时,如果影像过亮或发白,可以减少曝光量,调节自动曝光补偿的减少值;如果影像过暗或发黑,可以增加曝光量,调节自动曝光补偿的增加值。减少值或增加值依情况而定[见图4-16(a)、(b)、(c)、(d)、(e)]。

需要注意的是,手动曝光(M)模式时,自动曝光补偿不起任何作用。因为自动曝光补偿实质上是以调节光圈或快门速度来达到调整曝光量的。

(a)曝光补偿-2

(b)曝光补偿-1

图4-16

第四章 在明暗之间

(c) 曝光补偿 +1

(d) 曝光补偿 +2

(e) 曝光补偿 0

图 4-16(续)

(二)包围曝光

包围曝光(bracketing)又称梯级曝光、加减曝光或括弧曝光等。它是针对同一拍摄对象的同一取景画面,采用若干不同的曝光量拍摄的。

包围曝光是确保拍出较好曝光效果画面的一种保险方法,适用于需要准确曝光,又很难确定曝光值的情况。现代相机选定包围曝光模式,选择包围曝光的张数为3张、5张或更多,再设定每一张的曝光相差多少。设定好之后,按下快门,相机便会自动按照设定,以测光值为基准,进行一系列不同曝光量的拍摄。当设定为3张时,是需要按3次快门,还是只按一次快门,则是根据设定相机的拍摄驱动模式来决定的,既可多次按快门,也可以一次按快门连拍。

第四节 测光模式的选择

拍摄时为达到一个恰当的曝光量,会对拍摄时的光线照度或景物的亮度进行测量,以

此为据，确定快门速度和光圈的曝光组合。

一、测光原理

若某物体是绝对的黑，能完全吸收入射光，它的反光率为0%；若某物体是绝对的白，能完全反射入射光，它的反光率为100%。实际上，现实中所有物体的亮度都处在这两个极限之间，大部分被摄体的平均反光率都接近18%的中灰。如果把18%的中灰亮度曝光恰当，其他明暗度都能得到恰当的曝光和再现。

因此，把18%的中灰作为曝光、制造和校订测光表的依据。测光表的测光和相机的曝光都以18%的中灰的亮度为再现目的（见图4-17）。

图4-17 柯达 18%灰板

在摄影实践中，对于接近18%的中灰亮度的景物，以此来进行测光与曝光是恰当的（见图4-18）。但是对于反光率不是18%的中灰的景物，测出的曝光数值就有偏差。例如，反光率很高的浅色景物，测光表依然认为此景物是18%的中灰，以此给出曝光组合，事实上这样会造成曝光不足。如果画面中大部分为亮部的雪景这类景物，按照测光表测出的曝光组合读数去拍摄，画面会显得灰暗。测反光率很低的深暗色调，测光表依然认为此景物是18%的中灰，以此给出曝光组合，事实上这样会造成曝光过度。对此要进行相应的曝光补偿，常说的"白加黑减"就是大面积亮度高的景物应增加曝光（见图4-19），大面积暗的景物应减少曝光（见图4-20），从而恰当地表现景物的亮度与层次。

第四章　在明暗之间

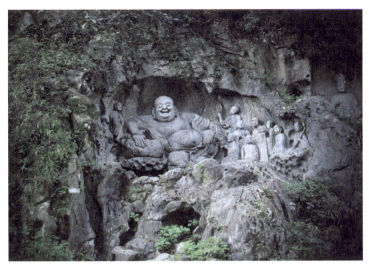

图 4-18　接近 18% 的中灰的景物　灵隐寺　摄影：石战杰

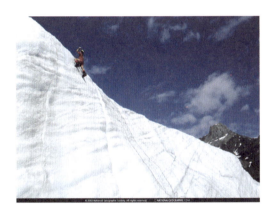

图 4-19　高反光率的景物，曝光增加

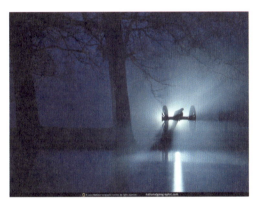

图 4-20　低反光率的景物，曝光减少

二、入射式测光

入射式测光就是测量光线的照度。这种方式需要用独立的测光表来进行(见图4-21)，使用方法是将测光表上的漫反射的乳白色球正对着光线，把背光遮挡掉，然后从拍摄主体所在的位置记下准确的读数。这个读数指该光源照射的部分在测光表所在位置上的准确曝光组合，也就是说被摄主体(测光表所在的位置)是18%的中灰，那么按照测光表的读数曝光，就可以在影像上显示为18%准确还原。如果主体表面是比18%的中灰亮一些的浅灰或比18%的中灰暗一些的深灰，在

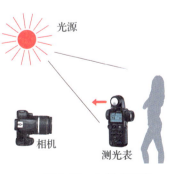

图 4-21　入射式测光

81

影像上也能准确地还原。

入射式测光可以分别测量主光、辅光、背景光和修饰光的读数，这样可以精确地控制光比，从而达到控制画面影调反差的目的。在通常情况下，把测光表预设为所要使用的感光度和快门速度，就可以直接用来读取准确曝光的光圈值。

三、反射式测光

反射式测光是测量被摄景物反射光线的亮度(见图4-22)，由两个因素决定：一是照射到被摄主体上的光源照度；二是被摄主体的反光率。

反射式测光系统的设计就是以18%的中灰亮度为再现目的。它把所有景物都认为是18%的中灰，并提供曝光数据。如果测光的对象恰巧是18%的中灰，或者测光范围内各种景物的综合亮度呈现18%的中灰时，按测光读数推荐的曝光组合就能产生正常还原景物亮度的曝光。但大多数的被摄体不可能是18%的反光率。可以将18%灰板放置在被摄体相同的光照条件下，再用相机内的测光系统对准18%灰板进行测光，以得到准确的曝光数据。

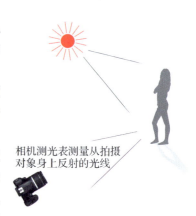

相机测光表测量从拍摄对象身上反射的光线

图 4-22　反射式测光

四、相机测光区域模式 (metering mode) 的选择

相机内置曝光测量系统基本都是反射式测光。当前的相机提供多种反射式测光模式，方便摄影者在不同的拍摄需求下，选择不同的测光区域模式。这些不同模式的区别是测光目标范围区域的不同(见图4-23)。

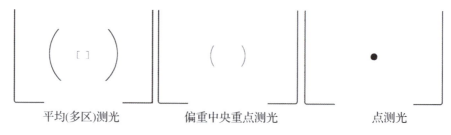

图 4-23　相机的测光区域模式

(一)平均测光

这种测光方式将被摄体在取景画面内的各种反射光线的亮度进行综合，获得平均亮度值。因此，此测光模式适用于光照均匀且反光率差别不大的被摄景物(见图4-24)。

第四章 在明暗之间

图 4-24 平均测光适用于光照平均的景物

如果在取景范围内亮度分布不均匀的状况下,尤其是当画面中有大面积的白色景物或大面积的黑色景物时,较难直接依据测光数值来确定恰当的曝光量。如果被摄画面阴暗处占大部分,而被摄主体在较明亮处,那么按平均测光方式的测光值进行曝光,得到的将是一张被摄主体曝光过度的照片;反之,如果被摄画面以高光为主,则有可能得到一张主体曝光不足的照片。

(二)偏重中央重点测光

这种测光方式主要是测量取景画面中央一定范围(通常是长方形、圆形或椭圆形范围内)的亮度,画面其他区域的亮度对测光结果的影响较小。至于中央面积的大小,因相机的不同而不同,大多数相机的中央测光区域约占全画面的20%～30%。此测光模式适用于画面的中央部分是表达重点的情况(见图4-25)。

图 4-25 偏重中央重点测光适用于表达的主体位于画面的中央

83

(三)点测光

点测光(spot metering)的测光范围是取景画面中，占整个画面2%～3%面积的区域。点测光基本上不受测光区域外其他景物亮度的影响，因此，可以很方便地使用点测光对被摄体或背景的各个区域进行检测。

在使用时，可以选择画面中不同点的位置进行局部测光。该测光方式适用于画面光线复杂、反差大的情况(见图4-26)。

图4-26　点测光适用于光线复杂的情况　资料来源：美国《国家地理》杂志

(四)矩阵测光(又名"分区测光"或"多区域评价测光")

这种测光模式也称"智能化"测光，是一种高级的测光方式。测光系统将取景画面分成若干区域(不同的相机划分的形状和方式不同)，分别设置测光元件进行测量，然后通过相机内的微电脑对各个区域的测光信息进行运算、比较，并参照被摄主体的位置，推测出被摄体的受光状态是逆光还是一般光照，从而决定每个区域的测光加权比重，全部衡量后，计算出恰当的曝光值。

有些相机的矩阵测光系统在决定曝光需要量的同时，还把场景的色彩也计算在内(见图4-27)。

矩阵测光目前较广泛地应用于一些高档相机，它能够使相机在各种光线条件下都取得较好的自动曝光系统。

第四章 在明暗之间

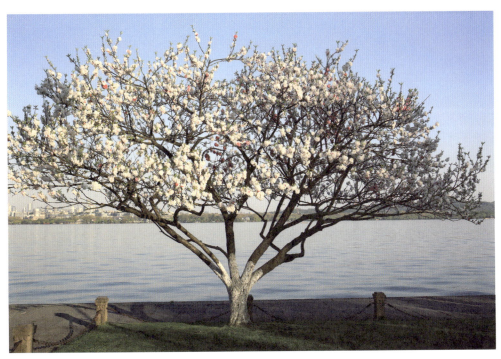

图 4-27 矩阵测光 杭州西湖 摄影：石战杰

思 考 题

1. 摄影曝光指的是什么？
2. 控制曝光的要素有哪些？
3. 反射式测光的原理是什么？
4. 手动曝光模式和自动程序曝光模式的含义与使用要点是什么？
5. 常见的相机的测光模式有哪些？各自的含义与要点是什么？

第五章

在虚实之间

——光圈与快门速度的选择

在摄影画面中，就景物的表现技术来说，除了明暗、冷暖之外，就是虚与实，也就是哪些景物应该清晰，哪些景物应该虚化和模糊（见图5-1）。虚实的控制与表现是摄影技术控制的关键所在。只有虚与实控制得精致到位，才能真正体现和发挥摄影语言的表现特性。因此，虚实的控制是摄影语言与摄影表达的核心技术。

在摄影技术中，就虚实控制来讲，一方面可通过景深的控制，实现画面纵深景物的清晰与虚化，以此达到"有限"与"无限"世界的表现；另一方面可通过对曝光时间的控制，在时间的压缩与延伸中，实现景物动静、虚实的表现。这些表现涉及相机的两大装置——光圈和快门。

因此，能够灵活运用光圈和快门速度，不仅仅关系到曝光量的问题，重要的是，它也关系到摄影语言虚实表现与主动性的影像创造。

图 5-1　摄影画面中的虚与实

第一节 景深控制

——关乎影像纵深距离的虚实

控制景深是摄影中常用的重要技术之一。理解景深及影响景深的因素及规律，掌握景深的控制，对摄影画面的表现具有巨大的价值。

一、景深的概念

简单地理解景深就是指被摄景物的影像中，最近的清晰面至最远的清晰面的纵深距离（见图5-2和图5-3）。

图 5-2　西安　摄影：石战杰

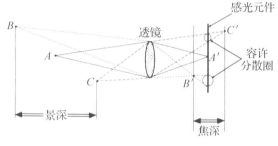

图 5-3　景深示意

与光轴平行的光线射入凸透镜时，理想的镜头应该是所有的光线聚集在一点后，再以锥状扩散开来，这个聚集所有光线的一点，就叫作焦点。在焦点前后，光线开始聚集和扩散，点的影像变成模糊的，形成一个扩大的圈，这个圈就叫作分散圈。

在现实中，拍摄的影像是以某种方式（如投影、照片等）来观看的，人的肉眼所感受到的影像清晰度与放大倍率、投影距离及观看距离有很大的关系。在一定范围内实际影像是清晰可辨认的，这个清晰可辨认的分散圈就称为容许分散圈(permissible circle of confusion)。

在焦点前后各有一个容许分散圈，这两个容许分散圈之间的距离就叫景深，即在被摄景物的对焦点(面)前后，其影像仍然有一段清晰范围，就是景深。换言之，被摄体的前后纵深呈现在聚焦平面的影像模糊度，都在容许分散圈的限定范围内。

以持相机的拍摄者为基准，从焦点到近处容许分散圈的距离叫前景深，从焦点到远处容许分散圈的距离叫后景深，一般后景深大于前景深。全景深是指前后景深加在一起的整个清晰范围。

二、影响景深大小的因素及规律

(一)光圈的大小

　　景深与光圈的大小成反比。在镜头焦距和摄距一定的情况下，光圈大，景深小；光圈小，景深大。图5-4(a)、(b)、(c)是镜头的焦距为70mm，拍摄距离为1.25m时，不同光圈值拍摄的效果，随着光圈值的变化，背景虚化效果也不同，也就是景深不同。

(a) f2.8

(b) f8

(c) f22

图 5-4　光圈

(二)镜头焦距的长短

　　景深与镜头焦距的长短成反比。镜头焦距越长，景深越小；镜头焦距越短，景深越大。例如，焦距105mm的镜头，其景深效果小于焦距28mm的镜头。

(三)摄距

　　景深与摄距成正比。摄距大，景深大；摄距小，景深小。例如，聚焦于8m的景深大于聚焦于1m的景深。
　　理论上，光圈的大小、镜头焦距的长短与摄距三者都能够影响景深的大小。但在实际拍摄中，使用不同的镜头焦距、在不同的距离拍摄，决定了取景的视野、主体景物的大小。而景深大小的实际控制，还是落在调整光圈上。因此，光圈的大小在景深控制上更具有实际意义和关键意义。

三、景深的分类及应用

　　通常把景深分成大景深、中景深和浅景深三种，它们各有不同的视觉感受。

(一)大景深

大景深指被摄景物中较为清晰的纵深距离大，视野纵深全程都在清晰范围以内的景深。大景深的空间表现力强烈，前后景都得到清晰地表现，能够把天地、大海、原野、远山等这些阔大的景物联系起来，形成开阔、雄壮的整体性视觉感受。大景深常常运用于表现前后都较为清晰的地貌风景和建筑景观上(见图5-5)。

图5-5　大景深效果　甘肃张掖　摄影：石战杰　曝光模式 Av　f16　1/30 秒

为取得大景深，要尽可能用相机上的小光圈(f11、f16、f20等)。若光线太暗，同时须缩小光圈，此时要满足曝光的基本需要，快门速度一般比较慢，需要三脚架保证相机的稳定性。另外，还可以提高感光度，但需要以牺牲画面的细腻质感为代价，噪点和颗粒会增强。

在不影响取景和构图的前提下，获取最大景深的办法是：采用小光圈+短焦镜头+超焦距聚焦。

超焦距是指当镜头对焦在无穷远时，离镜头最近清晰点到镜头的距离。拍摄时，先调焦至无限远(∞)，取得最近清晰点，然后将拍摄对焦点定在这个最近清晰点上，根据后景深大于前景深，此时将获得最大的清晰范围，即从超焦距的一半至无限远。

延伸阅读：F64小组

F64小组是由一群美国西海岸的具有相同摄影理念的摄影师组成的摄影小组。F64小组只存在了1932年到1935年这短短的几年时间，但在这段时间发表的作品及理论却对世界的摄影造成了深远的影响。

F64小组由爱德华·韦斯顿、安塞尔·亚当斯(Ansel Adams，1902—1984)、伊莫金·坎宁安(Imogen Cunningham，1893—1976)等人组成。其中知名度较高的要数爱德华·韦斯顿和安塞尔·亚当斯。

F64小组这个名字来自于当时镜头最小的光圈值，由于大画幅相机镜头像场比较

大，所以能够制造光圈最小为f64的镜头。意指用最小光圈获得影像的最大景深，从而得到清晰范围最大的照片。他们力求作品具有最清晰的画面与景深。这个小组对摄影的纯粹度要求甚高，追求画面的精致(见图5-6)。

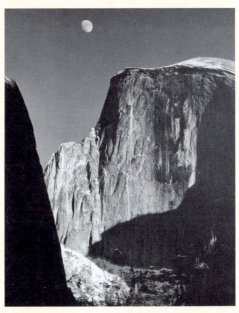

图5-6　月亮与半圆顶　加利福尼亚　约塞米蒂国家公园
1960年　摄影：安塞尔·亚当斯

(二)中景深

中景深是指被摄景物前后有可以明显察觉的清晰范围的景深。此时，主体全部清晰，前景与直接背景也比较清晰，而有些前景及远景则显得模糊。中景深的清晰范围明显低于人眼的范围，但能够较好地利用好前景、后景的形象，将空间纵深转化为影像平面的虚实构成，从而表现出一定的主次结构和空间气氛(见图5-7)。

(三)浅景深

浅景深是指被摄景物中清晰的纵深距离极短的景深，这时只有被摄物有限的主体清晰，或者主体的局部清晰，其他一切都被虚化。浅景深常常让主体鲜明突出，前景或背景虚化，创造出半抽象、超越现实的影像。其主要应用于户外人像摄影、动物摄影和花卉摄影上(见

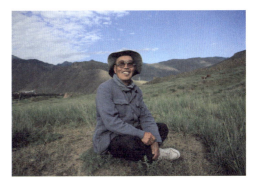

图5-7　中景深效果　甘肃夏河
摄影：石战杰　f3.5

图5-8和图5-9)。

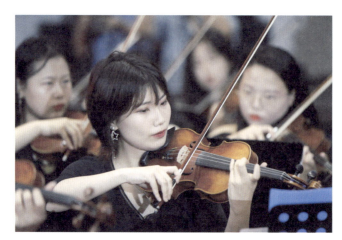

图5-8　浅景深效果　浙江杭州　摄影：石战杰　f2.8

图5-9　浅景深效果　浙江杭州　摄影：石战杰　f2.8

　　取得浅景深，往往使用大光圈。最常见也最精彩的浅景深，往往是长焦镜头加上大光圈。在不影响构图的前提下，获取最小景深的理想办法是：采用大光圈+长焦镜头+尽可能缩短的摄距。

<div align="center">

延伸阅读：常用光圈的成像效果

</div>

　　1.光圈系数在实际中的应用(仅供参考)

　　f2和f2.8：在使用大光圈远摄镜头时，可以用这样的光圈，灵活虚化背景进行拍摄。明亮的大光圈能让快门速度提高，定格下快速运动被摄体的瞬间。

　　f4和f5.6：这是一般标准变焦镜头的最大光圈。在广角区域，整个画面基本清晰。在远摄区域，也能使用该光圈值灵活虚化背景。

　　f8：对于很多镜头来说，这是能最大限度发挥镜头性能的光圈值。分辨力会比较高，变形和画面周边光量不足的现象相对较少。

　　f11：可以在维持一定镜头性能的情况下得到相对大的景深。如果在广角镜头上

使用这个光圈值，则可以进行画面整体合焦的拍摄。

f16：可以运用更大的景深，拍摄出从被摄体到远处背景均清晰的照片，让照片更有纵深感。

f22：有些镜头光圈收缩到极小会导致分辨力下降，但有意图地减少进光量可以降低快门速度。

2. 光圈与成像质量

这一点常常被忽略，因为任何一只相机镜头都有一挡光圈成像的解像力最好，这挡光圈被称为最佳成像光圈。一般来说，每只镜头的最佳光圈为最大光圈缩小两到三级光圈，所以最佳光圈在许多镜头中是f5.6或其左右光圈。大于这个光圈时，球面相差渐趋增大；小于这个光圈时，衍射现象增大。因此，在表现一个平面的清晰度和质感时，常考虑用最佳成像光圈(见图5-10)。

图 5-10　拍摄字画时要用最佳成像光圈

四、光圈优先曝光模式(A 或 Av)

摄影者根据对影像景深(大光圈，小景深；小光圈，大景深)的要求，手动调定所需要的光圈。曝光时，相机会根据景物的亮度和已设定好的光圈，自动给出一个相应的快门速度，从而获得相机认为准确的曝光量。如果摄影者需要改变相机自动设置的曝光量，可以使用曝光补偿的功能。

使用光圈优先曝光模式时，要注意观察相机所提示的快门速度，尤其在弱光环境下，快门速度过慢，手持相机会导致影像模糊。为了使被摄景物在画面上都能较为清晰地再现每一处细节，就需要尽可能大的景深，景深越大，被摄景物的纵深清晰范围也就越大。一般来说，快门速度在1/60秒以下，手持相机影像就可能虚化，因此需要重新考虑光圈设定或使用三脚架支撑相机(见图5-11)。

图 5-11　杭州　摄影：石战杰　曝光模式 Av　f16　1/30 秒

第二节　快门速度与动静表现

快门开启与闭合，如同每一次眨眼，它让时间进入到摄影。时间在快门的截取下，时而被压缩，时而又被拉长。快门速度与光圈配合，不仅能控制进光量，影响曝光，还影响着景物的形态，尤其在表现动体方面[见图5-12(a)、(b)、(c)、(d)]。

(a) 快门速度 1/4 秒

(b) 快门速度 1/15 秒

图 5-12

第五章 在虚实之间

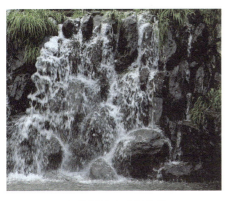

(c) 快门速度 1/200 秒

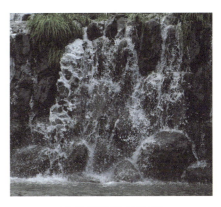

(d) 快门速度 1/400 秒

图 5-12（续）

一、快门速度与景物表现

快门速度表示光线通过快门的时间，通常用秒来表示。

通常相机的快门速度设置如下。

(1) 常速，有1/30秒、1/60秒、1/125秒、1/250秒。常速快门是常态时间的瞬间反应，它与人眼的速度接近，影像看上去平稳、自然，时间感很弱，基本上给人以纯空间的印象（见图5-13）。

(2) 低速，有2秒、1秒、1/2秒、1/4秒、1/8秒、1/15秒。低速快门放大了曝光时间，对于非动体能够表现其强烈的质感，而对于动体，常常能够虚化，以虚化的动体表现动势（见图5-14）。

图 5-13　快门速度　1/125 秒　杭州
摄影：石战杰

图 5-14　快门速度 1/15 秒　山东蓬莱
摄影：石战杰

(3) 慢门，指低于2秒的快门速度，包括 B门、T门等长时间曝光。慢门是摄影的独特手段。在黑暗环境下，长时间开启快门，能够记录弱光长时间的轨迹，如街头的车灯、夜空中的繁星（见图5-15）。

B门是指按下快门时，相机开始曝光，直到松开快门为止。T门是指按下快门释放，快门一直打开，再按快门关闭。在B(或T)门下，曝光时间长短取决于按快门的时间长短，B(或T)门解决了长时间曝光的问题。而一般相机的最慢快门速度大约为16～30秒不等，这对绝大多数的拍摄情况已经够用了，但当需要在暗光环境中拍摄一些特殊的场景时，这些速度则可能不足，这时就需要用三脚架配合使用B门。

图5-15　曝光时间8秒　钱塘江　摄影：石战杰

延伸阅读：三脚架

　　三脚架是专业摄影师和高品质影像的必备品。使用三脚架，可以精确地固定角度并且在拍摄过程中保持这个角度不变，避免拍摄时带来的震动，保证结像的清晰。使用三脚架还可以允许摄影师有时间研究被摄物，观察景物，考虑精确的取景和曝光参数。

　　三脚架的使用，极大地解放了摄影师对曝光时间的控制(在弱光下，可调至慢速快门，长时间曝光)，从而使景物中的运动物体产生模糊虚化的影像，以一种全新的视觉景象，既表现了被框取的景物，又表现了一段"被曝光了"的时间。另外，三脚架的使用，还极大地解放了光圈的调控，由于可使用较长的曝光时间，光圈可以缩得很小，从而获得超越视觉的景深和清晰的细节。三脚架的使用，使摄影师"自由地"控制了光线的"时间和空间"，从而能够充分地进行摄影表现(见图5-16)。

　　(4) 高速，有1/500秒、1/1000秒、1/2000秒、1/4000秒、1/8000秒等。高速快门要求较强的光照度，并宜于抓取凝固动体的"瞬间"，化动为静，截取时间中最动人的刹那，使之成为永恒(见图5-17)。

第五章　在虚实之间

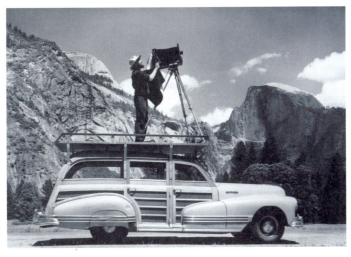

图 5-16　安塞尔·亚当斯在约塞米蒂拍摄　1942 年　摄影：塞德里克·莱特

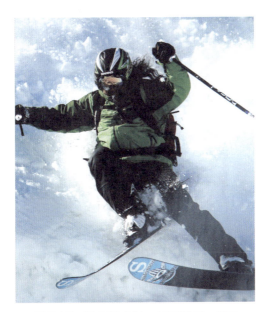

图 5-17　曝光模式 M　1/2000 秒　f4.5

二、快门速度与动感表现

摄影的本性是静止，但摄影又能够表现运动。人们借助于视觉心理，能够感受到画面中的运动，或凝固瞬间，或虚化模糊。因此，摄影的动感依赖于运动，也依赖于视觉心理。

对于动体来说，不同的快门速度可以产生不同的画面效果：快门速度快，可将运动瞬间凝固，影像清晰（见图5-18）；快门速度慢，动体活跃，富有动感，影像模糊（见图5-19）。对于静态的景物，要考虑手持相机的稳定性，如果快门速度比较慢，相机抖动

会导致影像虚掉；手持相机，要考虑用相对较高的快门速度，从而获得较为清晰的影像。另外，慢速在晃动中拍摄(见图5-20)；相机镜头追随动体，在过程中拍摄；凝固动体，拉虚背景拍摄，都在制造着摄影的动感。

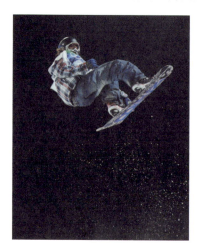

图5-18　高速快门，凝固动体

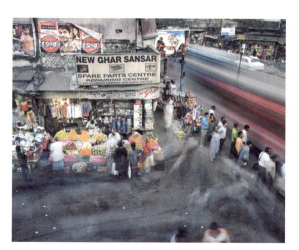

图5-19　低速快门，动体虚化

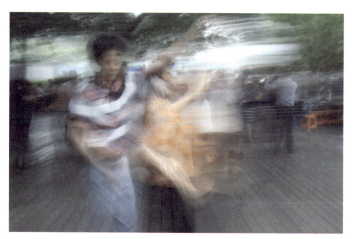

图5-20　浙江杭州　摄影：石战杰　慢速加晃动　曝光模式Tv　1秒　f16

三、快门速度优先模式(S或Tv)

摄影者应首先考虑影像的运动清晰或模糊虚化的程度，手动调定所需要的快门速度(见图5-21)。曝光时，相机根据景物的亮度和已设定好的快门速度，自动给出一个相应的光圈值，从而获得相机认为准确的曝光量。一般来说，高速快门能够凝固动体的瞬间；低速快门能够留下动体的运动轨迹。如果摄影者需要改变相机自动设置的曝光量，可以使用曝光补偿功能。

第五章 在虚实之间

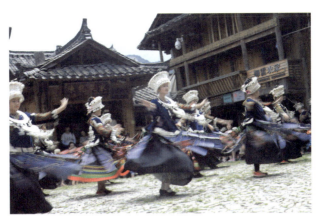

图 5-21　贵州凯里　摄影：石战杰　　曝光模式 Tv　1/30 秒　f11 EV+0.3

摄影借助相机上的快门速度，在一个不断流逝的时间中截取空间，化瞬间为永恒。人的肉眼虽不能看清运动特别快的瞬间，但可借助摄影的瞬间凝固，定格并看清运动的瞬间，延伸人类的视觉经验。有人说，画面布局是摄影的空间，而快门速度是摄影的时间。摄影，借最好的一刹那，使景物产生全新的意义与意境。

延伸阅读：快门的种类

1. 焦点平面帘幕快门

焦点平面帘幕快门主要应用在单反相机上，位于相机焦点平面的前方。它的作用是在未曝光之前遮挡光线，使感光材料不见光，在曝光时控制有效曝光时间。快门由两层帘幕、电磁释放装置和减震装置组成，两层帘幕分别为第一帘幕(或前帘)和第二帘幕(或后帘)。

目前，最高的快门速度是1/12000秒，而最高闪光灯同步速度是1/300秒(除了采用频闪实现的高速同步外)。这一切都要归功于用轻型材料来制造快门和电子技术的发展(见图5-22)。

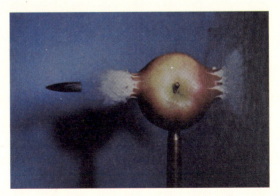

图 5-22　高速快门加闪光灯　子弹打穿苹果的瞬间情景
摄影：哈罗德·艾杰顿

2. 镜间快门(叶片快门)

镜间快门由一系列薄钢叶片组成，放置在镜头的单元之间。快门释放按钮触发一根弹簧使叶片在曝光期间开启，然后闭合。这种类型的快门又叫叶片快门。

镜间快门的特点是使用闪光灯时不受闪光同步速度限制，而且拍摄高速移动物体时，不会产生变形，但会影响通光量，造成曝光不准。例如，光圈大、速度高的时候，总通光量会小于光圈小、速度低的总通光量。因此，目前主要应用在一部分120相机和大画幅相机的镜头上。

焦点平面帘幕快门具有两个优点。首先，因为它是装在相机机身里，而不是装在镜头里，所以可互换的镜头往往并不是太昂贵。但对于镜间快门来说，快门就是镜头的一部分，因此包含镜间快门的镜头会比较昂贵。其次，焦点平面帘幕快门能够具有更高的曝光速度，能够达到1/8000秒，甚至更高，而一般镜间快门速度则最高为1/500秒。

思 考 题

1. 景深的含义是什么？
2. 影响景深的因素及其规律有哪些？
3. 如何获取最大景深和最小景深？
4. 如何理解摄影中的动感？
5. 简述快门的种类及各自的特性。
6. 三脚架在摄影中的作用和意义是什么？

第六章

精确对焦与虚焦表现

许多时候，拍摄者常认为自己已经对好焦了，影像应该清晰。然而，当影像放大后，发现焦点不实，影像糟糕极了。业余爱好者满足于"足够好"的对焦，而专业人士则追求最精确的对焦。这样，即使影像充分放大后，也能获得清晰、精确、完美的对焦点(面)，从而得到专业级的影像。因此，我们绝不能满足于"足够好"的对焦。其实，只要掌握一些基本的专业技巧，就能够得到最精确的焦点(见图6-1)。

图6-1　月季　摄影：石战杰

第一节　对焦与对焦平面

无论相机镜头结构多么复杂，实际上都可以被视为一片凸透镜。基本的光学原理告诉我们：凸透镜光心以外的光线，通过凸透镜后，会交汇于一点，这些光线的交汇点被称为焦点。通常将能够清晰成像位置上所有点组成的平面叫作焦平面(见图6-2)。对于那些处在焦平面的景物，都能够清晰地结像，而距焦平面前后越远的景物，影像就越模糊[见图6-3(a)、(b)]。

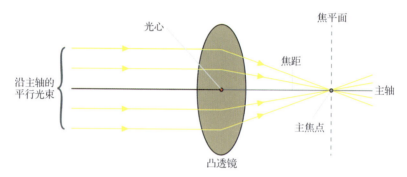

图 6-2　焦点与焦平面示意

(a) 对焦前，影像模糊　　　　　　　　　　　(b) 对焦后，清晰结像

图 6-3

一、对焦与清晰结像

对于距离镜头远近不同的景物，通过镜头后能否在成像平面上清晰结像，需要进行对焦(调焦)，也就是改变透镜与景物或成像平面的距离，使景物在成像平面(焦平面)上结成清晰的像(有时也有意地调模糊)。其实质是更改物距或像距，满足成像公式 $1/L$(物距) + $1/L'$(像距) = $1/f$(透镜焦距)。直观地说，当镜头对好焦后，被摄景物结像清晰。

第六章 精确对焦与虚焦表现

物距(L)：从景物到光心的距离。像距(L')：从像到光心的距离。物距增大，像距减小，像变小；物距减小，像距增大，像变大。

对焦与变焦的区别：对焦是调整景物结像的虚实；而变焦是改变镜头的焦距即改变镜头的视角，其原理是在镜头的镜片中加一组活动透镜。两个词都带一个"焦"字，但意义完全不同。一般变焦镜头有两个环，一个是变焦环，另一个是对焦环，操作的时候应注意区别。

二、对焦平面与对焦点

通过焦点垂直于主轴的平面称为焦平面。所有斜射入透镜的平行光束都汇聚于像方焦平面上(见图6-4)。对于那些处在物方焦平面的景物，镜头都能够清晰地结像，而离焦平面前后越远的景物，影像就越模糊。平时所谓的对焦，实际上是对焦在一个能够清晰成像的平面上，只是在摄影实践中，会选择一个点或局部作为目标来操作。

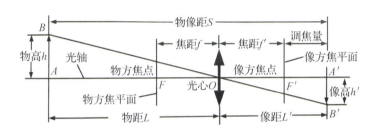

图 6-4 薄透镜的焦点与焦平面示意

一般来说，处于焦点(平面)的景物是表达的重点，应该精确对焦，使之足够清晰成像，从而得到强调。不在焦点或在景深之外的景物，常常予以虚化和弱化(见图6-5)。因此，我们在选择对焦点(平面)时，应选择画面中最需要强化和表现的点和局部。当画面上前、中、后景都需要强化和表达时，根据小光圈、大景深，后景深大于前景深的原理，把焦点对在画面前1/3处(见图6-6)。

图 6-5 对焦点在人物眼睛，面部清晰结像

图 6-6 对焦点在画面下端 1/3 处 甘南 摄影：石战杰

第二节 手动对焦

目前，对焦在相机上实现的方式有手动对焦(MF)和自动对焦(AF)两大类，它们各有特点。

一、手动对焦的定义

绝大部分镜头的对焦方式都是改变成像平面与镜头之间的距离。在对焦时，使镜头中的镜组前后移动一小段距离，手动调整此距离就被称为手动对焦。

二、判断对焦是否清晰的方法

手动对焦是否精确清晰，常用以下几种判断方法。

(一)对焦标尺

以前的镜头上有距离标尺，镜头对焦的一种方法就是测量被摄体距离，然后根据这个距离设置镜头，镜头筒的中央有一个标记。例如，要对焦10英尺(约3.05米)远的一点，只需转动镜头筒直至距离标尺上的数字10对准中央的标记即可。

(二)直观调焦

这是单镜头反光取景相机与机背取景相机通用的调焦方法。调焦过程中，当被摄主体在磨砂玻璃上的影像最清晰时，即表示对焦准确。

(三)裂像对焦

裂像对焦是在单反相机的调焦屏中心交错设置了两块半圆形的光楔，光楔的斜面对着

镜头。当调焦不清晰时，影像彼此分裂并错位，周围的影像模糊。当调焦清晰时，分裂的图像消除错位，影像变得清晰[见图6-7(a)、(b)]。

(a) 对焦前，影像模糊　　　　　　　　　　(b) 对焦后，清晰结像

图 6-7

(四)双影调焦(双像重合调焦)

双影调焦主要应用于旁轴取景相机。当被摄主体出现彼此错开的两个影像时，表示调焦有误差[见图6-8(a)]；当被摄主体的两个影像彼此重叠时，表示调焦清晰(符合实拍距离)[见图6-8(b)]。

(a) 旁轴相机的双影错开　　　　　　　　　(b) 旁轴相机的双影重合

图 6-8

延伸阅读：对焦的重要提示

(1) 当使用的镜头焦距较长或拍摄距离较近，精确聚焦便越来越重要。例如，远摄、微距摄影，花卉、桌面小型静物摄影。

(2) 如果在暗淡的光线条件下拍摄，镜头光圈开得较大时，对焦被摄对象的脸

部，如果看不清其脸部对焦任何明显的线条，则可以要求被摄对象举起一根手指靠在脸上，然后对焦。

(3) 如果拍摄一个向你而来或离你而去的动体，可以在想要拍摄的画面里预选一点，并对其聚焦。在物体运动过程中，始终让物体保持在取景器之中。当物体在取景器里看上去最为清晰时立即拍摄。

(4) 拍摄遥远的场景时，如狭长的山脉景色，为了使前景和远景都清晰，可使用超长焦距，以得到足够大的景深。

<div style="text-align:center">延伸阅读：虚焦的意义</div>

虚焦指通过镜头上手动对焦模式，调焦使景物虚化，景物都不在焦点(平面)上。这种有意而为之的拍摄方法，并非技术失误，而是摄影者主观意图情绪的一种表现，景物虚化的程度，根据表达需要而调整(见图6-9)。运用这种手法比较著名的作品有杉本博司的《建筑》(Architecture，1997—2002)，他拍摄了世界著名的现代主义建筑，放弃了建筑摄影的常规拍摄，运用恰当的虚焦，放弃了对细节、精确的追求(见图6-10)，表现出他对现代主义建筑的冷漠态度。这样说来，虚焦也不是一种错。

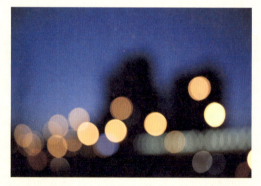

图6-9　夜晚的街头灯光　虚焦　摄影：石战杰

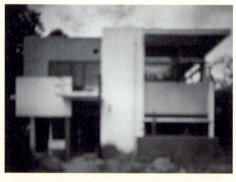

图6-10　瑞特维尔德的施罗德建筑　1999年　摄影：杉本博司

第三节　自动对焦

在相机发明后的一大段时间中，都只有手动对焦的方式。直到20世纪60年代后期，微电子技术大发展并在相机上加以应用后，才出现自动对焦的概念。相机自动对焦(AF)是一个复杂的光电过程。简单地说，其基本原理就是将景物反射的光，让相机上的光电传感器接收，通过内部智能芯片处理，带动电动对焦装置进行对焦。

自动对焦在拍摄中可以省去手动对焦的麻烦，让摄影者全神贯注地进行拍摄，尤其有利于在紧急情况下抓拍和抢拍稍纵即逝的瞬间(见图6-11)。

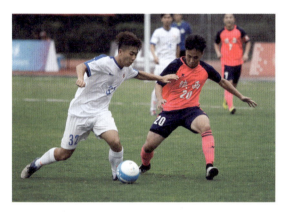

图6-11　自动对焦在体育摄影中具有极大的便利性和优势　浙江杭州　摄影：刘旭

一、自动对焦及其原理

自动对焦就是将相机对准被摄体后，对焦系统会自动测量其距离，并自动调整镜头，对焦在被摄体上。

目前，大多数相机的自动对焦都采用被动式，即直接接收、分析来自景物自身的反光，利用相位差原理进行自动对焦。这种自动对焦方式的优点是自身不用发射系统，因而耗能少，有利于小型化。对具有一定亮度和反差的被摄体能理想地自动对焦，在逆光下也能良好地对焦，且能透过玻璃等透明障碍物对焦。

高档相机同时结合了主动式自动对焦方式，即相机上有红外线或超声波甚至激光发生器，发出红外线或超声波到被摄体，相机上的接收器接收反射回来的红外线或超声波进行对焦，其光学原理类似三角测距对焦法。主动式自动对焦由于是相机主动发出光或波，所以可以在低反差、弱光线下对焦，而且对细线条的被摄体和动体都能自动对焦，这恰好弥补了被动式自动对焦的不足。

另外，现在大多数自动对焦镜头都为内对焦镜头(internal focusing)。一些镜头对焦时是将镜头旋离成像平面，使镜头筒延长。内对焦镜头对焦时，装于镜头筒内的部件移动对

焦，镜头筒没有延伸变化。

二、自动对焦点（区域）的选择

相机中最常见和简单的自动对焦方式是中心点对焦：将画面中心部分作为对焦区域，一般在相机的取景器(或液晶显示屏)中央，这个区域称为AF区域。中心点对焦能适应大多数拍摄情况，但要求把对焦目标放进AF区域内，因此也存在很大的局限，因为我们在构图时，需要对焦的目标不一定总是在画面的中心区域，所以现在很多相机都支持多点自动对焦(见图6-12)。

多点(区域)自动对焦，一般具有选择对焦点(区域)的功能。在多点自动对焦的基础上，可以在画面有对焦点(区域)任意位置选择对焦，这无疑大大扩展了画面的对焦区域和构图的灵活性，即使取景器画面中的焦点的位置及曝光重点偏离中心甚至在边缘，也可以完全方便控制。

自动对焦的关键是要有对焦目标(见图6-13)。注视取景器，将靶心标记对准希望清晰对焦的被摄体，然后半按快门，此时就会看到被摄体清晰。如果想拍摄，可以继续按下快门，完成曝光拍摄。

图6-12 取景器中的自动对焦点

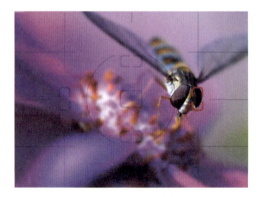
图6-13 多点自动对焦，对焦点选在画面右边的主体上

现在，相机越来越重视自动对焦功能，尤其是几家传统相机的生产商，将传统单反相机中的高级自动对焦技术应用在数码相机中。例如，尼康很早前就将其5点智能对焦技术用于其数码相机中。现在取景器内的对焦点也越来越多(7点、11点、61点)。另外，也有对焦区块可选择。区域自动对焦和景物跟踪自动对焦功能使相机能够通过三维空间为拍摄提供相当精确的对焦操作。如果要拍摄移动的景物，则可以激活景物跟踪对焦系统，激活自动对焦传感器，可以显示对焦框并随着景物的运动而移动。

三、对焦锁定功能

假如你想对人物的脸部对焦，但又希望人物的位置偏向画面的一边，这时应该怎么

办？为了对焦人物，必须让人物位于取景器中心的靶心标记。如何才能保持人物的清晰的焦点，又让人物偏离对焦区域？其实，可以使用对焦锁定功能。

对焦锁定功能(AFL)即在半按快门的同时使主体处在AF区域内，按下对焦锁，这时就锁定了被对焦物体的位置。然后重新构图，再按下快门即可拍到所选择主体清晰的画面。大多数相机在锁定对焦的同时，也锁定了曝光量，确保用户能够得到对焦及曝光都恰当的照片。很多相机都具有对焦锁定功能。

四、自动对焦模式的选择

(一)单次自动对焦(AF-S)

当半按快门时，进行一次对焦操作。如果对焦失败，先松开手指，重新半按快门。此模式必须先对焦，后释放快门，焦点没有聚准到位，无法释放快门。本模式适合于拍摄静态或慢速移动的被摄体。

单次自动对焦的整个操作过程是：半按快门，当相机对焦成功后，取景器中和液晶显示屏上会显示对焦确认指示灯。

(二)连续自动对焦(AF-C)

连续自动对焦指相机在保持半按快门的同时连续对焦。当被摄对象处于移动状态时，相机会对焦在被摄体有可能移动到的位置上，即使被摄体移动了或摄影者改变了拍摄位置，相机仍然继续对焦操作。此模式适合于拍摄运动中的被摄体(见图6-14)。

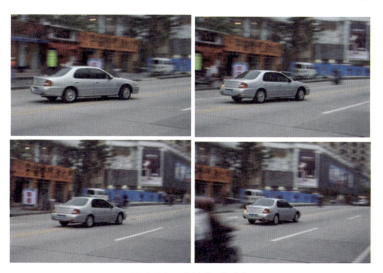

图 6-14　连续自动对焦

对快速移动的主体，如汽车、动物和运动员进行对焦会很难。但只要将自动对焦模式设置为连续自动对焦，选择连拍模式，也可以对焦成功。

连续自动对焦的整个操作过程：半按快门，相机会自动连续针对被摄体进行对焦。对焦成功后发出"嘀嘀"声。某些相机在连续3次自动对焦操作后不再发出任何提示音，但取景器或液晶显示屏上会正常显示对焦确认指示灯，直到要拍摄时，全按快门即可。

(三)人工智能自动对焦(AI-SERVO)

人工智能自动对焦也称自动切换对焦模式。该模式下，相机根据被摄体的状态，自动选择单次自动对焦模式或连续自动对焦模式。当拍摄静态对象时，相机会自动选择单次自动对焦模式；当拍摄运动对象时，相机会自动切换到连续自动对焦模式。

五、自动对焦模式与手动对焦的应用

随着电子技术的发展，自动对焦技术得到了极大的发展，能够适应绝大多数拍摄情况。但是，不论现在相机上的自动对焦技术多么先进，由于现实的拍摄环境及对象千变万化，所以自动对焦可能会无法合焦。难以对焦的主体如下。

(1) 被摄体处于极弱的光线下。
(2) 被摄体反差极小(像单一色调的平面，如天空等)。
(3) 反光的(强烈逆光)被摄体(如车身反光强烈的汽车等)。
(4) 被一个自动对焦点覆盖的远近主体(如笼子中的动物等)。

大多数相机都具备自动及手动对焦功能。在以上情况下，可切换到手动对焦模式。灵活使用相机的手动对焦功能，除了可弥补自动对焦的不足外，还有很多其他应用。例如，使用手动对焦配合超焦距的应用，可以便于抓拍动态景物，在拍摄无限远画面及微距拍摄时往往也要用到手动对焦功能(见图6-15)，使用手动对焦功能还能提高相机的反应速度。因此，灵活地应用手动对焦功能也是我们使用相机必须掌握的重要技巧。

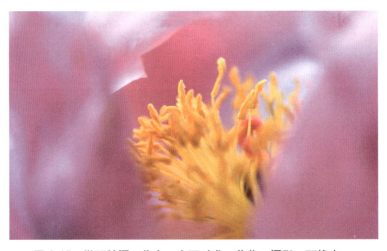

图6-15 微距拍摄 焦点一定要对准 花蕊 摄影：石战杰

思 考 题

1. 对焦指的是什么?
2. 对焦与变焦的区别是什么?
3. 自动对焦的原理是什么?
4. 三种自动对焦模式的含义与使用要点是什么?
5. 一般在什么情况下自动对焦会失灵而选用手动对焦?
6. 有意地虚焦怎么实现?

摄影实践训练（二）

核心技术

第一节　训练主题：光圈的选择与控制

一、目的要求

通过对光圈的选择与应用，能够理解并熟练掌握如下内容。
(1) 光圈大小对曝光量的控制。
(2) 光圈对景深的影响。
(3) 控制景深的三个要素。
(4) 理解镜头的最佳成像光圈。

二、实践项目

(1) 把相机的感光度设定为100，快门速度设定为1/125秒，分别使用不同的光圈为同一景物进行拍摄。例如，f2.8、f5.6、f11和f22，比较光圈大小对曝光的影响。

(2) 选择有纵深的景物，摄距不变，镜头焦距(尽量使用中焦)不变的情况下，在保证曝光合适的前提下，分别使用光圈为f2.8、f5.6、f11、f22进行拍摄，比较光圈对景深的影响。

(3) 选择有纵深的景物，摄距不变，光圈为f5.6，在保证曝光合适的前提下，镜头焦距分别为28mm、50mm、85mm、105mm、200mm进行拍摄，比较镜头焦距对景深的影响。

(4) 选择有纵深的景物，光圈为f5.6，镜头焦距为50mm，在保证曝光合适的前提下，拍摄距离分别为1m、2m、4m、8m进行拍摄，比较摄距对景深的影响。

(5) 分别使用某一镜头的最大光圈、最小光圈、f5.6、f8，在保证曝光合适的前提下，对同一平面局部进行拍摄，体会镜头的最佳成像光圈。

注意事项：记录拍摄参数，分析、比较拍摄效果。

三、感受与总结

第二节　训练主题：快门速度的选择与控制

一、目标要求

通过对快门速度的选择与应用，能够理解并熟练掌握如下内容。
(1) 快门速度对曝光量的控制。
(2) 高速快门速度对动体影像成像的影响。
(3) 低速快门速度对动体影像成像的影响。

二、实践项目

(1) 把相机的感光度设定为100，光圈设定为f5.6，分别使用1/2秒、1/8秒、1/30秒、1/60秒、1/125秒、1/250秒、1/500秒、1/1000秒的快门速度，选择一景物进行拍摄，比较不同快门速度对曝光的影响。

(2) 选择一个有动体的景物，在保证曝光合适的前提下，分别使用1/8秒、1/60秒、1/250秒、1/500秒的快门速度对此景物进行拍摄，比较快门速度对动体影像清晰与模糊的影响。

(3) 选择一个静态的景物，分别使用不同的快门速度进行拍摄，比较画面的清晰度，体会手持相机的最低的安全快门速度。

(4) 使用三脚架，感光度为100，运用低速快门进行弱光拍摄(夜景)。体会三脚架的稳定作用和弱光下延长曝光时间的技术。

注意事项：记录拍摄参数，分析、比较拍摄效果。

三、感受与总结

第三节　训练主题：曝光控制

一、目的要求

通过对曝光的实践训练，能够理解并熟练掌握如下内容。
(1) 感光度设定的高低对曝光的影响。
(2) 光圈与快门速度的配合对曝光的控制。
(3) 四种曝光模式的选择与应用。
(4) 自动曝光补偿的操作应用。

二、实践项目

(1) 相机的快门速度设定为1/125秒、光圈为f5.6，分别设定感光度ISO为100、200、400、800、1600对同一景物进行拍摄，比较感光度高低对影像画面的影响。

(2) 设定手动曝光模式(M)，选择四组不同的曝光组合，对同一画面进行拍摄，实现等量曝光。

(3) 选择有纵深的景物，曝光模式设定为光圈优先(A或Av)，分别使用最大光圈、中挡光圈、最小光圈进行拍摄。

(4) 选择有动体的景物，曝光模式设定为快门速度优先(S或Tv)，分别使用低速快门、中速快门、高速快门进行拍摄。

(5) 设定自动程序曝光模式(P)，对同一画面进行拍摄，运用曝光补偿：EV-2、EV-1、EV0、EV+1、EV+2分别进行拍摄，比较画面的明暗。

注意事项：记录拍摄参数，分析、比较拍摄效果。

三、感受与总结

中篇
造型与后期

第七章

摄影的骨架——取景构图

摄影是一种平面造型语言,摄影的取景与构图指拍摄者从纷繁复杂的世界里,通过对景物的选取,建构一个有意义的画面,从而进行信息的传递、情感与理念的表达(见图7-1)。因此,摄影取景构图实质上是一种表达或意义的建构。

摄影画面的好坏,不能全凭画面是否"好看",或统一的专业标准,而应当根据拍摄的目的与要求区别对待。如同不能要求拍摄X光照片的医生按照所谓的艺术性标准的构图原则来拍摄。优秀的摄影画面能够有效地实现摄影者的表达意愿。

摄影取景构图问题的解决,也意味着画面的骨架的建立。取景构图,有法而无定法。只要合乎表达,可立也可破。

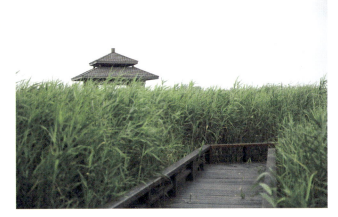

图7-1 宁波 摄影:石战杰

第一节 框取的世界与画幅的选择

由于人眼生理结构的特点,人类对景物的看与观察,大概呈现的是一种椭圆形的模糊边形状。一般认为,人眼看的不是一个画面,而是一个视野。另外,人眼的看,常常因喜好和注意力,选择性、随机性更大。对于摄影而言,绝大部分相机的取景系统是按照四条边框来设计的。当人们以相机来观看、观察世界,景物就被框取,于是画面形成。因此,摄影的画面是一个被框取了的世界。

一、框取的世界

拍摄者总是以相机的取景系统的四条边框(见图7-2)将观察对象框起来。而纷杂的景物一经我们的框取,就变得明朗起来,形成画面。框内的画面世界便脱离于纷杂的世界,框架自然赋予画面特定的含意(见图7-3)。这个被框取的画面与摄影者有关。也许,画面的内容平时往往被忽略。从某种程度上来讲,摄影者的意义在于通过框取,拥有了一个属于自己的精神世界与空间。被框取的画面,向观者传递着摄影人对世界的认知与感受。

摄影的框取总是从全局中选择个别,从整体中选择局部。摄影也总是以点代面、以小见大来反映生活。而框取取景的多少,取决于摄影者个人的经验和审美,取决于摄影者合乎目的的表达。

图7-2 摄影的框

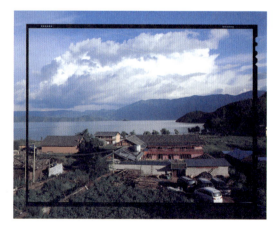
图7-3 框取的世界

二、边框线的松紧

平时所说的构图饱满和画面的完整都是相对于边框线而言的。在一个具体的画面中,

第七章 摄影的骨架——取景构图

景物总是与四条边框线发生着作用力和反作用力的关系，边框线总是想框住被摄对象，而被框进的景物总想挣脱框的限制。边框线松，画面气氛趋于平和与宁静(见图7-4)。不过，边框线太松，画面有时会显得散。而边框线紧，画面内容饱满，气氛趋于热烈或紧张(见图7-5)。因此，边框线的松紧，取决于摄影者对被摄对象的理解和表达的需要。

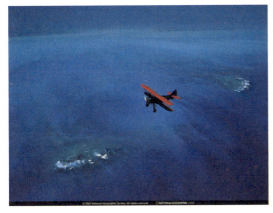

图7-4　宽松的边框线
资料来源：美国《国家地理》杂志

图7-5　紧凑的边框
资料来源：美国《国家地理》杂志

三、画幅的选择

画幅的形式是作品的边框，是摄影造型中首先考虑的、最外在的形式语言之一。另外，画幅本身又是一个图形，又有拍摄者对图形的想象与思考蕴含其中。画幅的形式划分了现实空间与想象空间，也划分了摄影者的主观世界和现实世界。

(一)长方形画幅

1. 横长方形画幅

横长方形画幅是最常见和最常用的画幅形式(见图7-6)，原因可能与相机设计的水平拍摄有关，也可能与人类的直立行走和双眼左右水平分布有关，还可能与人类活动中左右关系的事物较多有关。

横长方形画幅画面内容以水平、左右方向呈现，视觉主导线为左右方向延伸。常见的比例有2∶3与3∶4。

全景式画幅，也属于横长方形画幅。它更加强调宽度，高度内容在画面中没有宽度内容显得重要，画面中内容的主要线条向左右无限延伸的可能性更多。从形式上看，宽高比越大，画面形式越引人注目(见图7-7)。全景式画幅的横向表达，展现出广阔的开放空间，常表现信息含量较大且场面宏大的事物，具有辽阔、遥远的视觉意义。在辽阔的风景摄影、建筑空间摄影中应用广泛，电影中称之为宽银幕。中国传统画的长卷，也属于此种情况。

图7-6　横长方形画幅　杭州　摄影：石战杰

图7-7　全景式画幅　太行山　摄影：刘鲁豫

2．竖长方形画幅

竖长方形画幅画面内容主要强调上下关系，画面中视觉表达为上下方向延伸。例如，人像摄影中对人物的表现(见图7-8)：一般对人物的观看，先是上下打量，然后才是胖瘦等一些细节。在景物摄影中，竖长方形画幅具有挺拔、高大的画面含意(见图7-9)。建筑摄影和山岳拍摄也常常应用这种画幅。竖式画卷，更加强调高度和上下关系，如我国传统山水画的条幅画卷。

第七章 摄影的骨架——取景构图

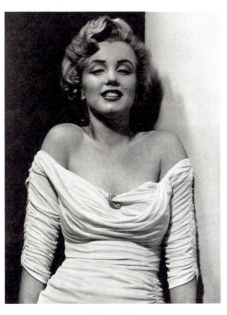

图 7-8　玛丽莲·梦露　1952 年
摄影：菲利普·哈尔斯曼

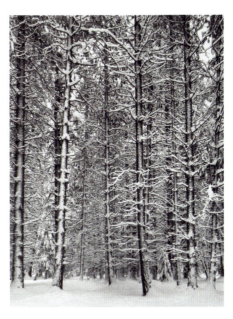

图 7-9　松林雪景　1933 年
摄影：安塞尔·亚当斯

(二)正方形画幅

正方形画幅的边框线宽高比为1∶1，既不强调高度，也不强调宽度。水平和垂直强化了方形的稳定性，各种视觉张力得以平衡。正方形画幅画面内容更趋向静与稳的一面，有精致与典雅之气(见图7-10和图7-11)。著名的相机哈苏、禄来福莱120相机系列采用的均是正方形画幅取景。

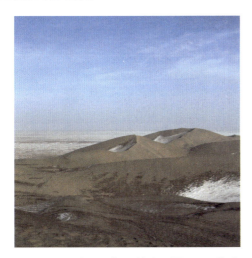

图 7-10　正方形画幅　敦煌　摄影：石战杰

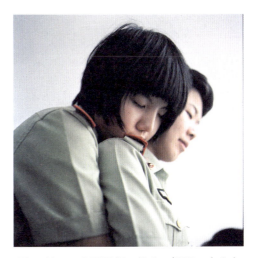

图 7-11　正方形画幅　微光　摄影：李宇宁

四、景别的选择

景别指摄影画面上被框取景物的多少的范围。一般来说,景别受拍摄距离和镜头焦距两个因素影响。不同的景别有不同的信息与表达作用,也包含着摄影者对被摄体的一种看法与理解。因此,景别的到位,就是画面表意的到位。

摄影画面的景别通常分为:远景、全景、中景、近景和特写。

(一)远景

远景一般指离主体较远距离拍摄的远景画面。景物左右辽阔,前后深远,具有较大的空间环境气氛,有极目远眺的视觉效果(见图7-12)。画面以环境展示为主,主体基本上无法得以展示。远景一般交代大环境的整体气势,类似于小说中的环境描写。画面以规模、数量、气势、地势、场面为主。一般远景结合广角镜头和俯视机位拍摄。

(二)全景

全景是相对于主体而言的一种景别。相对于远景来说,全景范围小,主体与环境都有交代,但以主体存在为前提,主要表现主体的全貌、形态,其主体轮廓线相对完整(见图7-13)。全景景别中,环境是主体存在的背景和空间,刻画与表现也要具体。

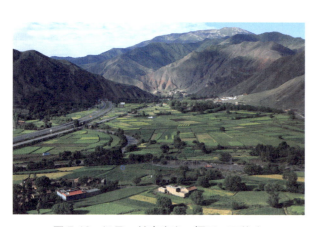

图7-12 远景 甘南麻当 摄影:石战杰

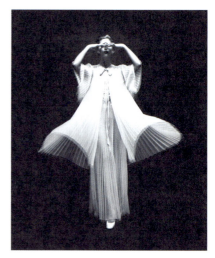

图7-13 全景

(三)中景

中景指主体与环境在空间上大致各占一半的画面,是一种中等距离观看的效果。造型特点为:主体特征和细节清晰明确,拍摄得更加具体,而环境显得较小。在人物活动中,交代人与人、人与物的关系,反映人物的动作、姿势、手势或人物间的形体交流(见图7-14)。画面中以人物为主、环境背景为辅。一般展示生动的情节主要靠中景画面。

(四)近景

近景是一种近距离观看的效果,主体在画面中范围超过背景。画面主体细节得以展示,环境交代不明确。画论中有"远取其势,近取其神"的说法,在人物拍摄时常常表现人的神态,人物刻画重点是人物的神情态势(见图7-15)。

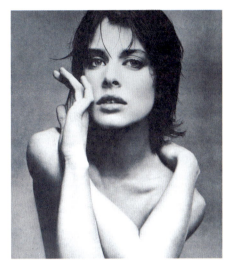

图 7-14　中景　盲人的春天　摄影:石战杰

图 7-15　近景　摄影:理查德·阿威顿

(五)特写

特写指对被摄体的某一局部进行更为集中的细节描写,主体占满画面,突出强调局部或一点,通过局部或一点表现人的内心或物的本质。特写画面,细节更加具体,形象更加集中凝练。画面具有很强的空间压迫感,形成气氛,造成重点,具有突出和强调的作用。在人物特写中,它往往强调心灵的交往和展现人物的内心世界(见图7-16)。因此,优秀的特写,作用于我们的心灵,而不是眼睛。

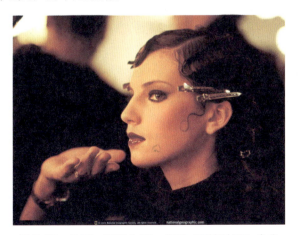

图 7-16　特写　资料来源:美国《国家地理》杂志

第二节　内容的确立与意义的建构

镜头面对纷繁复杂的世界，摄影画面的取景应是一种减法思维。我们首先要考虑拍什么？取哪些景物？如何安排画面内容元素？一般来说，大致会涉及典型的选择、秩序的建立和色彩的表现等内容。

一、典型的选择

"典型"一词，在希腊文中原是模子的意思，同一个模子可以塑铸出许多同样的东西。典型可以理解为通过某一个形象反映某些方面的普遍本质与规律。因此，典型是个别的，但又具有普遍性。文学艺术之所以能够在娱乐和美的享受中达到对生活真理的领悟，就是因为它创造了典型，通过富有感染性的艺术典型达到对生活规律性的认识。

(一)典型景物的选择

在现实生活中，常常遇到的摄影现场，景物众多，该选择哪个景物进行取景与拍摄，这种选择就是典型景物的选择。一般来说，应该选择那些具有鲜明个性特点，同时又能反映出特定自然与社会生活普遍性的景物进行精心拍摄，从而揭示社会关系发展的某些规律和本质。

图7-17之所以选择小男孩为典型人物，是因为他在锻炼身体时所表现出的与众不同的表情和形体语言，具有鲜明的特点与个性。同时，他也是众多晨练中的一员，摄影画面对小孩的精细描绘刻画，旨在反映富有情趣而又普通的晨练生活。

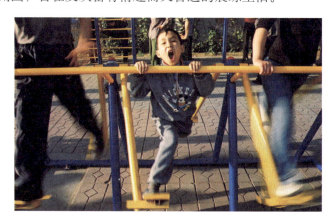

图 7-17　晨练的少年　摄影：石战杰

(二)典型瞬间的把握

在摄影中，拍摄在一定程度上就是在恰当的时间内截取一个空间片段。如同一个切

片,以部分代替整体,以瞬间代替永恒,反映和表现这个世界。这个"恰当的时间"就是典型瞬间(见图7-18)。

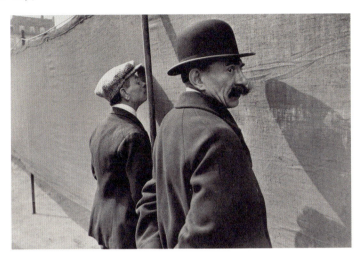

图 7-18　布鲁塞尔　比利时　1932 年　摄影:亨利•卡蒂埃•布勒松
资料来源:《珍藏布勒松》

1952年,著名摄影大师亨利•卡蒂埃•布勒松在其出版的《决定性瞬间》中,阐述了自己的摄影观念:"在几分之一秒内将一个事件的内涵及其表现形态记录下来,并将它们带到生活中去。"他其实是在强调摄影中对典型瞬间的把握。他说:"……有时,你得拖延一会儿,以等待适当的时机出现。有时,你会感到眼前的景物万事俱备,几乎可以拍成好照片了,只是还缺一点什么。缺的究竟是什么呢?也许,有人突然走进你的视线范围。你透过取景器,追踪他的行动。你耐心等待着,最后终于按下了快门。你抱着大功告成的感觉(虽然你不知道为什么),满意地离去了。"

二、秩序的建立

生命或美的形态,往往体现为一种井然有序的秩序感。秩序性统治着这个世界中各种活跃的力量,使原本混乱的世界变得可以把握与理解。

秩序是规律性的变化或排列,是有条理、有组织地安排各构成部分,以求达到正常地运转或良好的外观状态。视觉秩序是指景物的形体、线条、色彩的规律变化,所唤知出的一种视觉感受。

摄影画面构图就是采用取景的方式从杂乱无章的拍摄现场,找寻或建立一种适合于表达某种意图的秩序感,从而达到对事物本质的一种认识和对世界的一种把握。摄影就是从无序到有序,从客观现实到思维空间的创造过程。

获得秩序感很大程度上依赖于画面所呈现的节奏与简洁性。节奏、韵律产生秩序(见图7-19);简洁的画面是形成秩序的重要因素。在摄影应用中,画面中与主题或表达要求

无关的景物要排除在画面以外，剔除不必要的、妨碍主体表现和容易分散注意力的细枝末节。

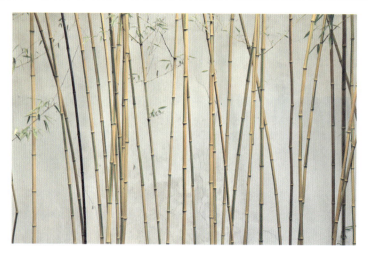

图 7-19　常州　摄影：石战杰

三、色彩的表现

世间的色彩是阳光与自然的馈赠，它让我们的世界丰富起来，愉悦着我们的眼睛和心灵(见图7-20)。因此，色彩的魅力与色彩的表现也成为摄影画面的一个重要内容。

在影像画面中，景物色彩的呈现主要受三大因素的影响：景物本身的色彩、拍摄时光源的色彩(色温)、后期制作时对色彩的调整与控制。

另外，色彩与情感的关系非常密切。不同的色彩会激起人们不同的情绪反应：蓝色给人以宁静感，红色令人兴奋(见图7-21)，白色有纯洁感，黑色有庄重感。

图 7-20　青海湖　摄影：石战杰

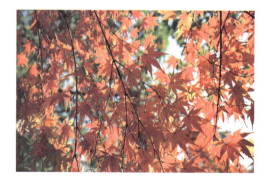

图 7-21　杭州　摄影：石战杰

色彩的相关概念如下。

(1) 光色的三原色：指红、绿、蓝三种光色，它们等比例相加，便可得到白色。

(2) 光色的三补色：指黄、品、青三种光色，它们等比例相加，能得到黑色。

(3) 补色关系：三补色与三原色正好是互补关系，黄与蓝、品与绿、青与红都属于补

色关系，它们之间的对比关系也最为强烈。

(4) 冷色与暖色：在光色中，青、蓝、紫给人以寒冷收缩的感觉，称为冷色，在影像画面上具有后退感；而红、橙、黄则给人以热烈膨胀的感觉，称为暖色，在画面上具有前进感。

(5) 色彩三要素：色相(色别)、明度和饱和度(纯度)。

(6) 色相：指色彩的相貌，属于哪种色。

(7) 明度：指色彩的明暗度，在色彩中黄色明度最高，紫色明度最低。

(8) 饱和度：指颜色的纯净程度。

<div align="center">延伸阅读：低饱和度</div>

低饱和度色彩摄影：在画面上，客观现实的色彩最终在影像中呈现较低的饱和度，画面色彩的纯度较低。相对于饱和度色彩的浓烈与鲜艳，低饱和度色彩摄影层次相对更加丰富、柔和、沉静，是一种超越日常视觉经验的色调。低饱和度色彩摄影具有强烈的个人情绪和象征意义，体现了一个创作者内心的影像世界。

另外，低饱和度色彩摄影没有放弃对色的运用，只是弱化色彩的鲜艳度。在正常色彩与黑白之间选择控制，既发挥了色彩的情感表现力，又具有画面整体色彩的统一性。低饱和度色彩摄影往往容易使人产生理性的思考(见图7-22)。

图7-22 烂尾的房子 摄影：石战杰

第三节 拍摄的方向与高度

摄影画面的取景是靠空间视点的变化而调整的。换句话说，要求摄影者在移动中选取最适合表达的拍摄点，这也就是常说的拍摄角度问题。拍摄方向与高度的选择体现着摄影

者的一种想法和观点，也体现摄影者观看世界的一种态度。

拍摄点的选择在摄影实践中主要考虑三个变量：采用什么样的距离拍摄(见本章第一节内容)，在什么样的高度拍摄，在景物的哪个方向拍摄。本节重在探讨拍摄的方向和高度。

一、拍摄方向的选择

拍摄方向指拍摄点位于被摄体的正面、背面还是侧面。它是指拍摄点围绕被摄主体四周的位置变化。拍摄点方向的变化既能够使主体的形象发生显著的变化，又会使背景的对象发生明显的不同。

(一)正面拍摄

正面拍摄指相机在被摄对象的正面拍摄，正面拍摄有利于被摄对象正面信息的充分展示。一般被摄对象正面的信息量较大，尤其是人物，正面拍摄可以获得较为完整的面部特征(见图7-23)。

图 7-23　正面拍摄　我的同学　摄影：石战杰

正面拍摄擅于表现对称美，能产生庄重、正式、肃穆之感。拍摄人物时，目光与镜头会有交流感。但正面拍摄往往会使画面缺乏透视感和立体感，不利于表现景物的空间感与纵深感。

(二)斜侧面拍摄

斜侧面拍摄指被摄体与相机成45°左右的侧方向拍摄，此时被摄体本身的水平线条会在画面上变成一种能产生强烈透视效果的汇聚线。因此，斜侧面拍摄有利于景物的纵深空间感和立体感的表现，画面也随之变得生动。在人物拍摄时，3/4侧面角度常常成为经典的拍摄方向(见图7-24和图7-25)。

第七章 摄影的骨架——取景构图

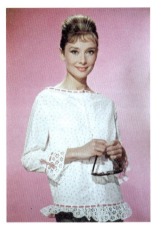

图 7-24　侧面拍摄　奥黛丽·赫本

图 7-25　建筑物的侧面拍摄　摄影：石战杰

(三) 正侧面拍摄

正侧面拍摄指被摄体与相机成90°的侧方向。此方向多用于人物拍摄，能够生动展现人物脸部的轮廓线条，也有利于表现人物间的交流活动(见图7-26)。正侧面拍摄还应用于建筑摄影，用来表现建筑物的侧立面特征和细节。

(四) 背面拍摄

背面拍摄指相机机位从被摄体的背面拍摄，体现背部特征和细节。拍摄背面要关注背部有价值的细节、姿态与轮廓。这种拍摄方向可以表现主体和主体面对景物的关系，同时能够把观者的视线引向画面的纵深。另外，背部拍摄也会产生联想和参与感，是一种含蓄的表达方式，具有诗意的效果(见图7-27)。

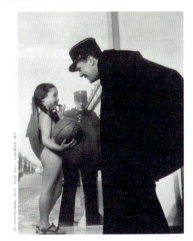

图 7-26　正侧面拍摄

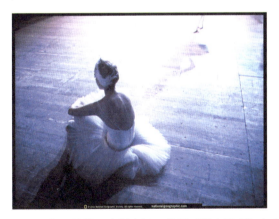

图 7-27　背面拍摄　资料来源：美国《国家地理》杂志

二、拍摄高度的选择

拍摄高度指机位是高于、低于被摄主体还是同被摄主体的水平高度等同。

(一)仰拍

仰拍指相机机位低于被摄主体,以仰视的角度拍摄。仰拍有助于强调和夸张被摄对象的高度;另外,以天空为背景仰拍可以突出画面中的被摄主体,避开一些影响主体表达的杂乱物体(见图7-28)。仰拍带有摄影者强烈的主观色彩,有夸张、赞颂、敬仰和崇高之感。

(二)平拍

平拍指机位与人眼的水平视线基本一致,比较符合人的视觉习惯,正常的视觉感受,所得到的画面平实自然(见图7-29)。平拍使景物在画面上显得较为亲切自然,但平拍相对于俯拍和仰拍,视觉效果平常。

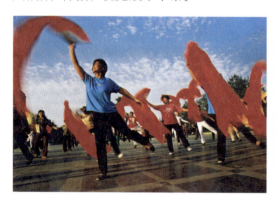
图7-28 仰拍 郑州 摄影:石战杰

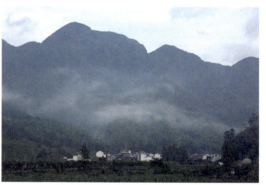
图7-29 平拍 庆元月山 摄影:石战杰

(三)俯拍

俯拍指机位高于被摄主体,以俯视的角度拍摄(见图7-30)。俯拍可抬高地平线在画面中的位置,强调地面的纵深感,很好地表现某种气势或地势。俯拍能够展示出空间感和透视感;交代远近景的层次关系;能够强调规模、数量,交代人物和环境的关系。

俯拍有效地增加了画面的可视性和信息容量,拓展了人的视觉观察空间,造成观者在心理上的某种优越感,有些画面也透露出摄影者一定的窥视感。

顶机位是俯拍的一种,随着无人机航拍的普及,越来越多的顶机位拍摄成为人类观察景物的又一个角度,拓展并延伸了人类的观看方式和经验。顶机位拍摄突出图案造型感和几何线条(见图7-31),以获得"上帝之眼"的效果。

第七章 摄影的骨架——取景构图

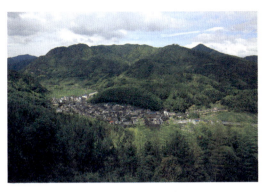

图7-30 俯拍 庆元月山 摄影：石战杰　　图7-31 顶机位拍摄 杭州 摄影：石战杰

第四节 摄影构图的常规性表达

所谓摄影构图的常规性表达，是指人类在长期观察和实践的历史中，逐渐形成的被普遍认可的摄影画面形式，具有一定的经典意义和传统性。

一、完整

完整，在古典造型中是必须遵循的普遍法则。在古希腊和古罗马，人们认为只有完整才显得美，东方艺术也大都讲究完整。摄影的完整指被框取的景物相对完整，内容也相对独立、完整，画面内的世界是一个有机和完整的世界，画面一般不需要借助外界的信息的补充来理解画面内容。

二、平衡

视觉的基本原理：眼睛总会设法寻找某种张力的平衡，得到稳定的视觉感受，从而获得心灵的愉悦与满足。

在视觉心理上，四条边框线与其内部的景物之间会有一种对立的力量，只有当这个力量达到平衡时，画面才会显得稳定。平衡，预示着所有的运动状态最终走向静止。画面平衡，表达变得清晰可懂。不平衡，画面各要素呈现一种要改变的态势，不稳定，画面模棱两可，表达不明确，画面显得偶然，像是临时作品。

平衡应从两方面理解：无论被摄体与框线之间的关系，还是画面内部被摄体各部分之间的关系，都必须达到平衡。平衡是对立的影响力相互匹配，以提供平衡和协调的感受，是张力的结果。

平衡的最基本方法是对称(见图7-32)。对称构图有庄严、肃穆、稳定、秩序、神圣等

感觉，但相对比较呆板。

均衡是动态的平衡，指画面通过各种张力因素总体上实现的视觉平衡。画面左右或上下在数量、重量、体积等层面给人以相等的感觉(见图7-33)。通常，通过画面内外的对比呼应和画面空间分配的方法，如布白、留空和破白等来取得画面的均衡，会使画面更加生动和具有视觉上的张力。相对于对称构图，均衡的画面更生动、更有活力、更自由开放。

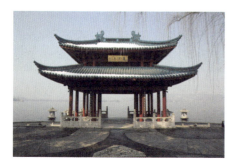

图 7-32　杭州翠光亭　摄影：石战杰　　　图 7-33　斯特拉文斯基　1946 年　摄影：阿诺德·纽曼

人眼在看画面时，一般来说，画面中的人物视觉分量最重，其次是与人物相关的事物，接下来是动物，再接下来是植物，最后是没有生命的物体。大致的视觉规律是：有生命的要比没生命的分量重，运动的要比静止的分量重，奇特的要比普通的分量重。

三、简洁与多样统一

多样，意为丰富，不单调。统一，意为目标统一，协调一致。这种经典造型，是自古希腊以来所有造型艺术一直追求的目标。

简洁，就是以极少的结构信息就可以直觉出来的视觉特性。所谓的简约风格，就是将丰富的含意与形式组织在一个整体结构中，同时在这个整体结构中，每个细节的功能和位置都被清晰地界定。简洁是复杂的美丽，单纯是丰富的高雅。简洁不简单，以极少的内容表达特定而丰富的含意。

四、对比与呼应

在摄影画面中，通常有明暗、冷暖、虚实、大小、动静等对比形式的应用。在视觉感受上对比能够有内在的矛盾性和趣味性(见图7-34)，从而加强画面的形式感与内容意义的表现力。对比，是艺术表现中最理想、也最常用的手法。

呼应指画面内各元素之间的配合与协调，在变化中带动视觉注意力来回地审视，从而形成一种画面内戏剧性关系。例如，主体和陪体、主体与背景、前景与主体、前景与背景。

第七章 摄影的骨架——取景构图

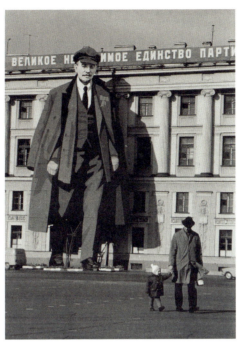

图 7-34　苏联　摄影：亨利·卡蒂埃·布勒松　资料来源：《珍藏布勒松》

延伸阅读：两个构图概念的解读

1. 三分法与黄金分割

三分法又称井字分割，是一种古老的构图法则，即把画面上下、左右各为三等分，产生"井"字分割。这四条分割线的四个交叉点，被认为是视觉的重点位置，处于这些部位的景物往往最能吸引观众的视线(见图7-35)。因此，常把画面的视觉兴趣中心放在四个交叉点的部位或分割线上。三分法可以灵活运用，不必强求景物正好落在四个交叉点的部位或分割线上，根据实际情况，大致安排在这些部位上即可。

图 7-35　三分法

135

黄金分割是公元前6世纪古希腊数学家毕达哥拉斯学派所发现的数字比例关系，即把一条线分为两部分，此时长段与短段之比恰恰等于整条线与长段之比，其比值为1∶0.618。这种比例关系被广泛运用于建筑设计、绘画和雕塑中，蕴藏着丰富的美学价值。

为什么这样的比例会让人在视觉感受上本能地感到和谐？这与人类的演化和人体正常发育密切相关。据研究，从猿到人的进化过程中，人体结构中有许多比例关系接近0.618，从而使人体这种比例美在几十万年的历史积淀中固定下来。人类最熟悉自己，势必将人体美作为最高的审美标准，凡是与人体相似的物体就喜欢它，就觉得美，于是黄金分割律作为一种重要形式美法则，成为世代相传的审美经验。

2. 不规则构图

不规则构图，也称不完整构图、开放式构图或非传统型构图，指打破传统构图的完整、均衡、黄金分割和多样统一等传统美学原则，有意识地追求更加机动灵活和具有现场感的、不完整、不均衡的画面表现方式，从而追求一种能与画外空间相结合的视觉表达效果（见图7-36）。

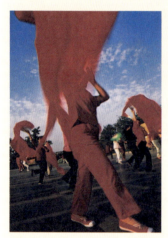

图7-36　不规则构图　郑州
摄影：石战杰

不规则构图画面打破边框的界限，具有向外延伸和扩展的趋势，着重表现画面形象向画面外部的扩张力，强调内外关系，对画面的解读可以随时借助于画外的信息。这种被切割的画面，如同现实生活的切片和写照。在观看时有种近距离感，能产生身临其境的真实体验。

不规则构图没有任何创作程式，取决于摄影者的随机应变、即兴发挥，一切拍摄效果都处在灵活生成之中。这种视觉语言在表现形式上具有个性化和多种可能性。不规则构图为摄影者留下无穷的创作空间和成功表现的可能。

第五节　摄影画面中的点、线条和形状

在摄影造型语言中，点、线、面是摄影画面的基本视觉元素之一。点、线、面既是抽象的，也是具体的，画面中的许多景物往往以具体的点、线条和形状而存在，这些抽象的视觉元素在画面中存在、呈现，构成有意味的形式，也为摄影的表达服务。

第七章 摄影的骨架——取景构图

一、点

点是影像画面创作中常用的一个元素。在画面内,要把一些具体的景物当作点来看待(见图7-37),一个适当的视觉焦点有助于引导观者的注意力。摄影者应该有选择地使用这些点,并合理地安排其在画面中的位置,起强调或画龙点睛之意。

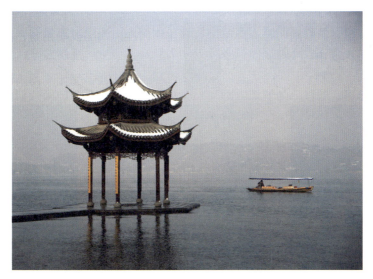

图 7-37　杭州　翠光亭　摄影:石战杰

二、线条

线条是由不断运动的点组成的,是形状的轮廓线,是面面的交会处。线条是平面造型中最为抽象的表现形式。书法艺术,也可以说是线条的艺术。线条本身没有什么深刻的含义,但是线条一旦与现实的、具体的物质性含义产生内在联系时,便蕴含了一定的意义指向性。

(一)线条的类型

线条可分为规则线条和不规则线条两大类。规则线条可分为规则直线和规则曲线。规则直线主要有水平线、垂直线和倾斜线(对角线)三种;最典型的规则曲线是波状线(S形线)。

(二)线条的意义

1. 水平线

水平线指水平面上的直线,或与水平面平行的直线。此线开放的两端,向着水平方向呈无限延伸的趋势,从而具有广阔和宁静的视觉含义,被称为最宁静的线。水平线代表着一种稳定的基础(见图7-38)。

2. 垂直线

垂直线表示上下关系的无限延伸趋势，具有高大挺拔、坚实有力的含义(见图7-39)。垂直线也代表着充满希望的维度。

图7-38 水平线作为主线条，画面稳定宁静
云南 摄影：石战杰

图7-39 垂直线作为主线条
杭州 摄影：石战杰

3. 倾斜线(对角线)

倾斜线(对角线)处在水平线和垂直线之间，在视觉上，组成线的无穷多的点要么上升，直到变成垂直线；要么下降，直到变成水平线。这类线具有极强的不稳定性和运动特征，因此这类线条也称"动感线条"。另外，在立体空间表达上往往把第三维转化为倾斜线(对角线)来表达，倾斜线(对角线)也具备暗示第三维空间存在的功能，被称为"透视线"(见图7-40)。因此，倾斜线(对角线)在摄影画面上具有两大功能，一是表现运动，二是表现空间。

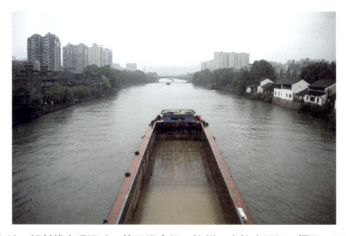

图7-40 倾斜线表现运动、第三维空间 杭州 京杭大运河 摄影：石战杰

4. 波状线（S形线）

波状线（S形线）被称为世界上最美的线条。为什么波状线（S形线）在视觉上是美的？似乎可以这样理解：在波状线（S形线）上各个点都蕴含两种相反的趋势，在暂时的运动中预示着即将到来的静止；暂时的静止中预示着即将到来的运动。因此，每个点内在运动方向和大小力度是在交替互变中进行的，波状线（S形线）上的点都具有动与静永远活跃的运动趋势，在运动与变化中产生线条内在的律动和节奏，从而产生视觉上的一种优美。

由于波状线（S形线）中的动与静都是含蓄而非奔放的，因此波状线（S形线）在美感形态上属于含蓄的秀美。例如，断臂维纳斯之美，表现在其造型线条恰当地选择了灵活生动、富于吸引力的波状线（S形线）。因此，以波状线（S形线）为主线构成的摄影画面自然也是属于秀美隽永一类的（见图7-41）。

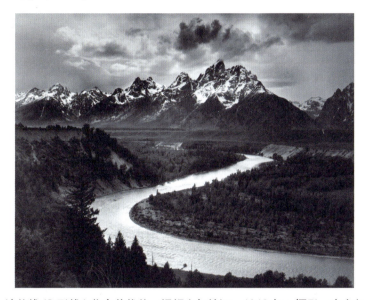

图7-41　波状线（S形线）蕴含着优美　提顿山与蛇河　1942年　摄影：安塞尔·亚当斯

5. 看不见的线

在摄影画面上往往有一些看不见的线条在引导视觉，在取景和画面设计时也要恰当地处理。

(1) 地平线。地平线指向水平方向望去，天跟地交界的线。其实地和天本不会相交，只是视错觉产生了地平线。地平线在画面上、视觉感受上极为敏感，应该恰到好处地安排地平线在画面上的位置。如果画面强调天空上的景物，地平线处于画面的低端，则称为低地平线（见图7-42），一般为低角度仰拍。如果画面强调大地上的景物，地平线处于画面的顶部，则称为高地平线（见图7-43），一般为高角度俯拍。一般不会把地平线放在正中央。

(2) 运动产生的线。线是点运动的轨迹，运动的物体一般会有它运动的方向和力度，所以在画面设计时，若要表达舒适流畅的画面感觉，一般需要顺着物体运动的方向留下空白余地；反之，则故意不留余地，表现紧张的感受。

(3) 视线。被摄对象只要进入画面，就有了朝向，就有了视线。一般会给视线延伸的方向留下延伸的余地，也就是在被摄物朝向的方向留下视觉空间，使画面表达更加舒服。图7-44中，一位年轻女子停下脚步，喝着咖啡，陷入沉思。伦敦吸引着追求时髦和对未来充满憧憬的年轻人。

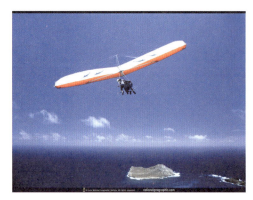

图7-42　低地平线
资料来源：美国《国家地理》杂志

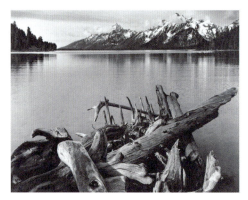

图7-43　高地平线　浮木　1942年
摄影：安塞尔·亚当斯

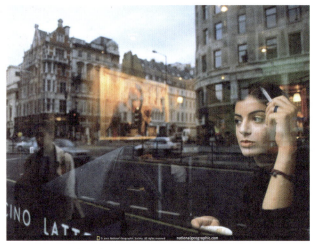

图7-44　英国伦敦　1999年　摄影：约迪·科布　资料来源：美国《国家地理》杂志

三、形状

(一)形状的含义

形状，简单地说，就是被摄体的外部轮廓特征，它是与环境相对的色调或影调的外部形态，如西瓜的椭圆或圆形形状，一个乒乓球的圆形形状。另外，液体或气体没有固定的形状，但在平面摄影中一旦被拍摄记录下来，也就具备了特定的形状(见图7-45)。

第七章 摄影的骨架——取景构图

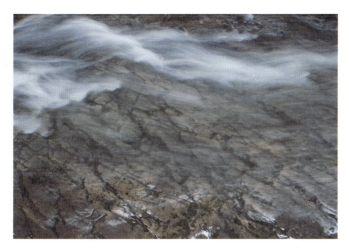

图 7-45 水在河中流动，拍摄后呈现为特定的形状　新安　摄影：石战杰

(二)形状的意义

客观世界中有着各种不同的形状，把所有不同视觉感受到的形状加以简化，就会发现其实最原始的规则形状只有三种：圆形、方形和三角形，其他不规则形状只是它们的组合与变化。

1．圆形

圆形代表着地球和宇宙的最初模型，在视觉方面有优先性，因为其中心的对称性，不会偏向任何一个方向，可以称之为最简洁的视觉图式，也被称为最美的视觉图形。圆形有完整、安全、团圆的象征意义(见图7-46)。

图 7-46　画面由许多圆形组成，富有情趣　摄影：石战杰

2．方形

方形是人类力量的象征，几乎所有的方形都来自人造。因此，方形可以看作是人类对自身的一种规范与规划，具有稳定坚固的意义，当然，在一定意义上也有局限封闭的含义。

3. 三角形

三角形可分为正三角形和倒三角形。正三角形具有稳定、稳重和坚固感，有永恒和统治的象征，如埃及金字塔和一些纪念碑的设计都具有这样的理念(见图7-47)，常说的"金字塔构图"就属于这种情况。倒三角形与正三角形正好相反，在心理感觉上具有不稳定感。常常以倒三角形表示倾覆、不稳定和运动，甚至轻巧的感觉。

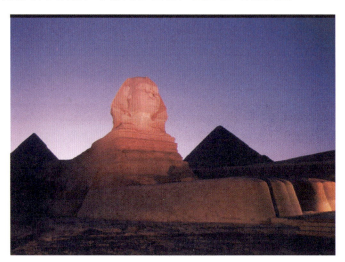

图 7-47　正三角形具有稳定、稳重和坚固感　资料来源：美国《国家地理》杂志

4. 不规则形状

在现实世界中，更多的是不规则形状，只是它们的形状更靠近哪种形状。锐角凸起的部分明显给人以紧张不安的感觉，圆线条所构成的不规则形状明显要比直线条所构成的不规则形状显得温和与含蓄。

(三)形状的控制

在视觉表达中，形状是有意义、有生命的。在取景和画面设计中应当"看到"景物后边的形状和它们的作为。摄影构图就是摄影者对现场拍摄合乎表达需要的形状或该形状的某个局部进行合理选择与取舍。

1. 形状的还原

摄影是对现实世界压缩或变异的转化结果，可以说：影像已不再是客观现实。摄影中所展示的世界只是一个影像的世界，它将真实的三维立体空间转化为二维平面画面。现实中，各种形状在拍摄后与生活中的视觉习惯会不一样。一般的变形不会引起大的关注，但有一些变形我们非常在意。例如，高大建筑物的拍摄，对于垂直线的控制。又如，在拍摄字画时，非常注意横平竖直，对形状的还原。在这些形状还原中，我们尽可能使用标准镜头，寻找一个恰当的视点，或使用可调整透视的相机或镜头，拍摄时应尽量让垂直线显得垂直，这样的视觉感受会比较舒服。通常，人类的眼睛对于画面中的水平线和垂直线十分

敏感。

形状还原的拍摄关键在于拍摄方向、高度和距离的综合调整控制及镜头焦距的选用(见图7-48)。另外，从几何角度来讲，寻找一个最佳拍摄点也至关重要(相机应处于拍摄面正中心的位置)。

图 7-48　杭州　摄影：石战杰

2．形状的变形

摄影画面的变形是摄影的另一种表达方式，是一种主动的影像表达。例如，利用广角镜头近大远小、透视明显的特点，积极地进行有意识的表达。

3．形状的取舍

摄影在某种意义上就是取景，用边框线对景物进行取舍。相对于某一景物是取全景还是取局部，不同的取舍产生的画面形状也不一样。可以说，形状的取舍，其实就是画面意义的选择。

第六节　摄影画面构成要素分析

一般来说，摄影画面构成要素主要有主体、陪体、前景和背景。当然，一幅画面中并非四个要素缺一不可。另外，还有一些画面并没有明确的主体，而是由画面的不同的视觉元素构成。

一、主体

主体指画面中最重要的被摄对象，它承载摄影者所要传递的主要信息和情感。它在画面中的视觉地位最高，也最能吸引观者的视觉注意力(见图7-49)。

图 7-49　万圣节的"微小"　西雅图　1983 年　摄影：玛丽·埃朗·马克

在画面构图上，一般常用的突出主体的方法有如下几个。

(1) 把主要表现对象充满画面，拍成特写或接近于特写的中景(见图7-50)。

(2) 对主体进行精确聚焦，虚化背景或前景。

(3) 使主体与背景在影调或色调上有适当的差异，形成鲜明的对比(见图7-51)。

(4) 用光线强调构图中的主体部分，使之显得亮度最高。

(5) 使画面中的主线向主体中心集结，起视觉引导作用。

(6) 把主体设置在画面中心或靠近中心的部位。如果近处没有特别引人注目的东西，观众首先就会注意到主体。

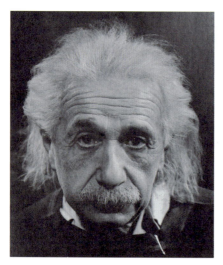

图 7-50　爱因斯坦　1947 年
摄影：菲利普·哈尔斯曼

图 7-51　主体与背景色调分离
安徽　摄影：石战杰

第七章 摄影的骨架——取景构图

二、陪体

陪体指画面中处于相对次要地位的被摄对象。它起陪衬主体、丰富和补充主体和画面、协调画面的作用。另外，并非所有的画面都需要陪体。图7-52中，画面的主体是人物，房屋中的马头可以看作是陪体，其神态与表情与主体人物相呼应。

图 7-52 都柏林 爱尔兰 1952 年 摄影：亨利·卡蒂埃·布勒松 资料来源：《珍藏布勒松》

三、前景

前景指在被摄主体前方的景物。它在画面中的大致作用有：形成空间感，美化画面，形成框架，或交代季节、地点、时间等环境信息。但不是所有主体都必须有前景，如果前景与表达无关，就会画蛇添足，弄巧成拙。因为它的本质是陪体，所以位置、虚实、影调、色彩等都不能与主体"抢戏"。图7-53中，前景采用门框形成框架，突出院内的被单，增强了画面的纵深感。框中框也是利用前景的一种构图，从一个空间观看另一个空间，从而使画面具有多重空间和纵深立体的视觉感，它是观察力的体现。框架能让观者集中、引导视觉注意力。透过窗户、门廊等框架来观察，能使作品具有全新的视角和力量，有时也有一种揭露的意味。

有人说摄影犹如一扇窗：是对世界的一种框取与观看；也有人说摄影如同一面镜子：是对客观世界的一种反映。镜说者侧重摄影者对镜子中的景物的反映，如镜面中的影像、玻璃中的影像、水中的镜影等。镜景也是观察力的一种体现，也实现了多个空间内容的表达。

图 7-53　乌镇　摄影：石战杰

四、背景

背景指在被摄主体后方的环境。其作用是衬托主体的形状和轮廓，交代环境特征，烘托画面气氛。在实际拍摄时，特别是在瞬间抓拍的现场，拍摄者往往更加关注主体，背景的处理往往会被忽略，导致一幅作品创作的失败。因此，要避免背景中有杂乱的东西干扰主体，要杜绝主体被淹没在背景中。

背景处理的方法有以下几种。

(一)衬托主体形状和轮廓的背景

(1) 使背景简洁。选择纯净或简洁的背景，衬托主体的形状和轮廓。背景杂乱会分散观者的注意力。可以通过大光圈、长焦距，虚化杂乱的背景，也可以改变视点，避免杂乱的景物进入画面，选择纯净的背景。

(2) 使背景和主体区分开，形成对比。一般来说，暗的主体适合衬托在亮的背景上，亮的主体适合衬托在暗的背景上(见图7-54)。

(二)有丰富信息的背景

(1) 可以选择一些对主体表达有用的、有内在联系的景物拍摄，从而起到烘托和丰富画面信息的作用。也可以选择那些能够表现地方特征、季节变化的景物，用于交代主体所处何地、何时，还可以选择反映社会、时代特征的景物。

(2) 选择具有对比、比喻、象征性意义的景物做背景，以深化主体、启发观者的想象(见图7-55)。

第七章 摄影的骨架——取景构图

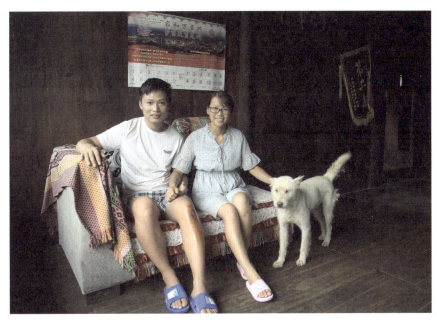

图 7-54　贵州养朵村　摄影：石战杰

图 7-55　都柏林　爱尔兰　1952 年　摄影：亨利·卡蒂埃·布勒松　资料来源：《珍藏布勒松》

思 考 题

1. 画幅在构图中有什么作用?
2. 不同的摄距、方向、高度所带来的画面效果有哪些变化?
3. 如何正确理解画面中的水平线和垂直线?
4. 什么是画面平衡?
5. 如何理解画面的简洁与多样统一?
6. 什么是黄金分割?简述黄金分割在摄影构图中的运用。
7. 在拍摄时,常用的突出主体的方法有哪些?
8. 怎样选择前景?
9. 怎样处理背景?
10. 在画面构成要素中,陪体的作用是什么?

第八章

遮挡与穿透——把光用好

世间因有光,万物便被显现,世间景物被照亮,显得多姿多彩。灿烂、明亮、昏暗、阴森、神秘的光,让世界丰富而生动。

光是摄影的前提和基础。没有光,就没有影。摄影作为一项成像技术,其实质就是把光线的痕迹留下来。当然,摄影作为一种视觉表达语言、艺术创作的媒介手段,光线一方面要满足画面明暗的需要,另一方面还要创造性地把光线用好。光线对于景物的造型、情景氛围的营造都具有强烈的表现力。可以说,摄影画面造型就是要处理好光线、被摄体和影子三者之间的关系。光影关系是摄影画面中较为重要的一个表现手段。拍摄时,认真观察光线,用新的、令人兴奋的眼光观察光的世界,便会产生创造性的效果(见图8-1)。

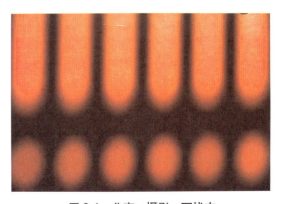

图8-1 北京 摄影:石战杰

第一节 光线的三大基本特性

光能够作用于人的视网膜，刺激视神经，引起视觉感受的电磁波(电磁辐射)，具有微粒性和波动性。光线在摄影中能够表达出特定被摄体的形态和氛围。因此，在学习用光之前，需要先了解光的基本特性。

一、光线的强弱

光线的强弱指光源发出光线，照在景物表面上的光线的强弱，也称照度、明亮度。光线的强弱随光源的能量和距离的变化而变化。晴天正午，阳光非常强烈；阴雨天，光线昏暗；没有月亮的晚上，光线更暗。人工光源的强度与灯的功率、照射距离有关：功率大，强度就大；功率小，强度就小。在摄影曝光中，光线强，选择较小的光圈下，较高的快门速度依然能够进行合适的曝光；而光线弱，长时间的曝光就显得非常重要。

光线强度大，光线明亮，被摄景物给人一种明亮、明快和振奋的感觉，色彩显得比照明低的光线更加鲜艳(见图8-2)；光线强度小，光线暗淡，给人以神秘之感，常常表现宁静、含蓄、忧郁和神秘的气氛(见图8-3)。

图 8-2　光线强度大，给人以振奋与明亮的感受
杭州　摄影：石战杰

图 8-3　光线强度小，给人以宁静与忧郁的感受
杭州　摄影：石战杰

二、光线的软硬

硬光指从光源直接射出的光线，与光源的发光方向的主轴平行或稍散射，使景物具有较为明显的亮部和阴影。例如，晴天的日光、人造聚光灯或闪光灯，发出的直射光，其方向性明显，亮度高，被摄体受光面与背光面的反差对比度大，能产生浓重的投影。观察硬

第八章 遮挡与穿透——把光用好

光最简便的方法为是否出现阴影。硬光所产生的明暗对比能够强化景物的立体感和纵深感(见图8-4和图8-5)。

图8-4 光线硬，景物反差大
坝上 摄影：石战杰

图8-5 海明威 1957年
摄影：优素福·卡什

软光指光源直接射出的光线经过折射或反射后，再投向被摄景物，光线的方向性不明显，具有散射性，显得柔和，其被摄体的亮部和暗部反差较小。阴天，阳光穿过云层时，产生散射，结果穿过云层的光线从不同角度射向景物，因此阴天的光线就变成了软光。软光能够表现被摄体细腻的质感、丰富的层次(见图8-6)。在人物摄影上，软光常常用来塑造女性和儿童皮肤的细腻，或恬静与美好的形象(见图8-7)。

图8-6 光线柔和，质感层次得到较好的体现

图8-7 光线柔和，质感得到较好的体现
摄影：石战杰

三、光线的色彩

光是一种波，它既是一种物质，又是一种电磁波，而不同波长的光线，具有不同的色彩表现。在可见光中，400nm～500nm是蓝色光，500nm～600nm是绿色光，600nm～700nm是红色光。波长最长的是红光，最短的是紫光。不同波长的光混合后，会形成不同颜色的光(见图8-8)。光源不同，或光线在照射的过程中，并随它穿越的介质不

同，光的波长会发生变化，因而光的色彩也会发生变化。例如，阳光的色彩会随着大气条件和一天中时间的变化而变化。

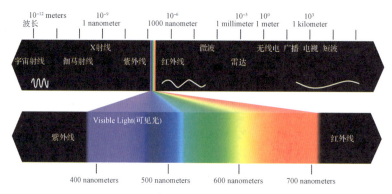

图 8-8　可见光中不同波长的光线，其色彩不同

为了表征和区分光线的色彩，引入一个物理量——色温。色温就是表示光源光线的色彩的一个物理量，单位为开尔文(K)。当光源发射光的颜色与标准黑体在某一绝对温度下辐射光色相同时，这个绝对温度称为该光源的色温。在标准黑体辐射中，随着温度不同，光的颜色各不相同，标准黑体呈现出由红→橙红→黄→黄白→白→蓝白的渐变过程。标准黑体的温度越高，光谱中蓝色的成分就越多，而红色的成分则越少。例如，晴天时太阳的色温为5000K～6000K，早晚的太阳直射光的色温为2500K～4000K，晴天时建筑物背面阴影处色温为8000K～20000K。在人造光源中，白炽灯的色温大概为2400K～3000K，偏暖黄色。白光是三原色(红、绿、蓝)光等量混合的色光，其色温为5500K。

光线的冷暖取决于光的色彩(色温)。当色温高于5500K，光源中所含的蓝紫色光成分多于红橙色光成分，光色偏冷；当色温低于5500K，光源中所含的红橙色光成分多于蓝紫色光成分，光色偏暖。光线色彩的冷暖在摄影表达和情感氛围的营造中有着重要的作用(见图8-9)。

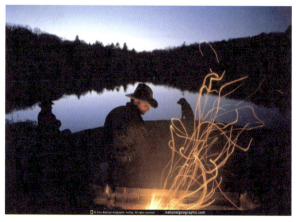

图 8-9　光源不同，所呈现的色彩不一样。天空的色温较高，色彩为蓝色，偏冷，船上的火焰色温偏低，呈现为红黄，偏暖　　资料来源：美国《国家地理》杂志

第八章　遮挡与穿透——把光用好

第二节　用光线造型

从一定程度上讲，摄影造型以二维平面表现三维立体空间的现实世界。光线投向被摄体，因光线的方位和光质的不同，会在被摄体上产生明暗、浓淡不同的受光面、背面和阴影，从而使画面有了明暗关系、影调层次关系。因此，被摄体的形态和空间感得到了表现。

光位指从相机的拍摄角度看，光线相对于被摄体的位置，即光线的方向与高度。不同光位下照明的被摄体会产生不同的造型效果。光位主要分两大类来理解应用，一是水平光位，二是垂直光位。

一、水平光位

从水平方向来说，光位主要有正面光、45°前侧光、90°正侧光、后侧光(侧逆光)和逆光(见图8-10)。

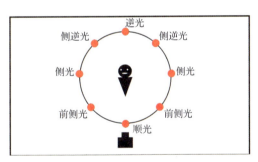

图8-10　光位示意

(一)正面光

正面光指由相机方向投射的光线，又称顺光。正面光照射下的被摄体，正面均匀受光，被摄体没有阴影。正面光照射的景物影调反差小，立体感较弱，缺乏明暗变化。因此，正面光通常称为平光。但是，正面光可以润泽和消除粗糙物体表面的某些缺陷，尤其在人物摄影上(见图8-11)。另外，运用正面光拍摄时，被摄体的空间立体感常常依靠背景物的透视关系与色彩关系来表现(见图8-12)。

(二)45°前侧光

45°前侧光指光源来自被摄体45°左右前侧方的光位。被摄体的前侧大部分被照亮，亮部占较大面积，被摄体有一些暗部，投影被置于斜侧方。45°前侧光能产生良好的光影关

系、丰富的影调、均衡的明暗比例，表面结构也被微妙地表现出来。这种光线常常在上午9点钟和下午4点钟左右出现，被认为是最佳的造型光线，常常被看作最"自然"的光。事实上，室内拍摄人像使用的主要光线，大都也是45°前侧光。这种光位成为经典用光范式（见图8-13）。

(三)90°正侧光

90°正侧光指光源与相机镜头轴线成90°左右的光位。被摄体一半沐浴在亮部，另一半沉浸在阴影中，阴影深重而强烈，具有强烈的戏剧性，常用来强调光明与黑暗的对比（见图8-14）。表面质地由于每一个微小的突起产生的阴影而突显起来，因此，这种光线也被称作"结构光线"。当使用90°正侧光时，要特别注意阴影，因为在画面造型中，它与高光部分同等重要。

图 8-11　正面光拍摄效果
摄影：石战杰

图 8-12　正面拍摄，线条和前景阴影加强画面的纵深感
摄影：石战杰

图 8-13　45°前侧光拍摄效果

图 8-14　90°正侧光拍摄效果

第八章 遮挡与穿透——把光用好

(四)后侧光

后侧光又称侧逆光,光线来自被摄体的侧后方。这个光位能使被摄体出现生动的轮廓线条,使被摄体有灵动之感,同时后侧光使主体与背景分离,从而加强画面的立体感和空间感(见图8-15)。

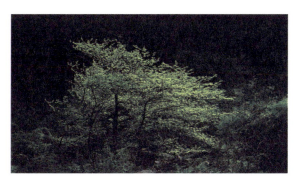

图8-15　后侧光拍摄效果　云台山　摄影：石战杰

(五)逆光

逆光又称背光,光线来自被摄体的后方。逆光也能使被摄体产生生动的轮廓线条,使主体与背景分离。在较灰暗的背景下,低角度的逆光会使透明、半透明的被摄体表现出明锐的侧面轮廓和质感(见图8-16和图8-17)。高角度的逆光可以勾勒出被摄体的顶端轮廓。

 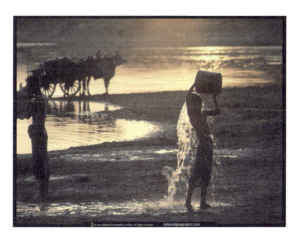

图8-16　逆光拍摄效果　径山　　　　图8-17　逆光拍摄效果　资料来源：
　　　　摄影：石战杰　　　　　　　　　　　　　　　美国《国家地理》杂志

逆光会获得极大的艺术效果。例如,剪影效果就是利用逆光原理,突出主体的形状与轮廓,而牺牲淹没主体的细节,具有很强的抒情性。在曝光上,主体表现为曝光不足,背景曝光合适为好。

二、垂直光位

从垂直方向来说，光位主要有顶光、中位光和脚光。

1. 顶光

顶光，光线来自被摄体的正上方，如正午的阳光和一些舞台上方的灯光。顶光拍摄往往造成反常、奇特的用光效果(见图8-18)。另外，拍摄人物时，往往在人物的鼻子、脖子下产生浓重的影子，一般应避免这样的光效，但如果能灵活运用也能拍摄出上乘的作品。

2. 中位光

中位光，又称平射光。光源从被摄体中部高度水平投光，光效特点与正面光相似，但会因水平光位的不同，将被摄体的暗部和影子处于光源投射方向的对面。

3. 脚光

脚光，光线来自被摄体的下方，自然光线中较少。在舞台影视场景、晚上的城市建筑物中，人工从地面布置的景观灯光属于脚光。这种光效具有特殊性和神秘感(见图8-19)。

图8-18　正午顶光效果
小花　摄影：石战杰

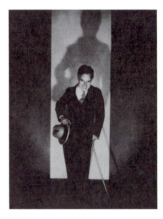

图8-19　脚光效果　查理斯·卓别林
1931年　摄影：爱德华·斯泰肯

摄影用光造型，光线的光位以被摄体为中心调整，以相机光轴为坐标来观察效果。同时，根据摄影者设定的画面反差和影调为用光基点，表现景物的外部形态特征和质感，从而用光造型，营造特定的气氛和情调。

第三节　用光线营造氛围

摄影画面的明暗、虚实与冷暖等表达手段能够营造不同的情绪与气氛，表达特定的情感与理念，从而增强摄影画面的表现力和感染力。

第八章 遮挡与穿透——把光用好

一、调子

摄影中的调子来源于音乐的一个术语。摄影利用明暗与光影变化而构成的画面，具有一种音乐调式般的视觉感受。对摄影画面而言，调子又称为照片的基调或影调，指画面的明暗层次、色彩明暗及冷暖关系。

(一)高调

高调又叫明调，基调为白色、浅灰色，画面大部分由白、灰白、浅灰和中灰构成。高调摄影画面中并非没有黑与暗部，而是有小面积的黑或暗部，以此衬托出大面积的白与亮。

高调摄影作品总是给人以明亮、纯洁与轻快的视觉感受(见图8-20)。但随着主题主体和环境的变化，也会产生空虚与悲哀的感觉。

拍摄高调摄影作品除了选择浅色的环境和主体以外，在曝光时要增加1-2EV值，使画面的亮度提高。

(二)低调

低调又称暗调，基调为黑色、深灰色，影调以纯黑、暗灰、深灰和中灰为主构成。低调作品中小面积的浅色可以衬托大面的黑。

低调作品给人以庄严、深沉、刚强和忧郁的感觉，适合表现男性及特殊氛围的影像(见图8-21)。

图8-20 高调效果 玉兰花 摄影：石战杰

图8-21 低调效果 毕加索 1957年
摄影：欧文·佩恩

拍摄低调作品除了选择深色的背景以外，在用光上以逆光或侧逆光为主，配合硬光照明。曝光时适当减少1-2EV值，使画面取得低调效果。

(三)中间调

中间调也叫全影调，从黑到白所有影调在画面上都有体现，层次丰富，不以强化和突出某一区域而牺牲亮部或暗部细节，尽可能地把所有的层次和灰都展现出来(见图8-22)。

图 8-22 中间调效果 奥黛丽·赫本

二、光比

　　光比是指主光与辅光照度的比值,也可以理解为被摄体亮面和暗面的明暗度比。如果主光和辅光照度一样,画面照明平均,则光比为1:1;如果主光和辅光照度是1:2,则光比是1:2,主光和辅光之间相差一级的曝光量,以此类推。

　　光比在摄影中最大的意义是对画面明暗反差的控制,反差大则画面调子硬朗、刚强有力;反差小,则柔和平缓,层次丰富。也就是所说的硬调即高反差,软调即低反差。硬调高反差效果,常选择直射和大光比的光线(见图8-23);而软调低反差效果,则需要选择柔和小光比的光线来表现(见图8-24)。

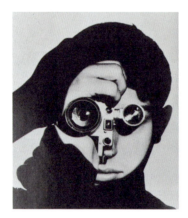 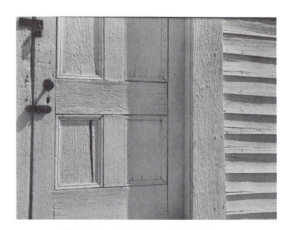

图 8-23 硬调效果 摄影记者
1961 年 安德烈亚斯·费宁格

图 8-24 软调效果 教堂之门
1940 年 摄影:爱德华·韦斯顿

　　光比的控制:户外摄影的光比控制只能选择时间和天气,调整拍摄角度也能改变光比大小。在人像摄影中,光比的控制多采取人工干预,可通过反光板缩小光比,也可通过吸

第八章　遮挡与穿透——把光用好

光板(黑色)增大光比。影棚摄影中的光比就更容易控制了。主光和辅光的发光功率，光源距离和被摄体距离，以及反光板都能起到控制作用。

三、色调

(一)冷色调

当光线的色温较高时，光线中含蓝、紫波长较短的光成分多。这种情况下，画面偏蓝、偏青，形成冷调氛围，营造出宁静、深邃和神秘的画面氛围。在阴雨天，或者在早晨太阳升起之前或傍晚太阳落山之后，采用天空光拍摄，可以取得冷静的画面氛围(见图8-25)。

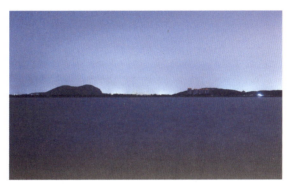

图8-25　冷色调效果　钱塘江　摄影：石战杰

(二)暖色调

当光线的色温较低时，光线中含红、橙和黄波长较长的光成分多，画面偏红、偏黄橙，形成暖调氛围，营造出温暖、温馨的画面氛围。一般晴天室外拍摄，利用早晚的低色温光线可以获得暖色调(见图8-26)。另外，钨丝灯的色温较低，所拍摄的画面也偏暖色调(见图8-27)。

图8-26　暖色调效果　民勤　摄影：石战杰

图8-27　暖色调效果　摄影：石战杰

四、繁华与宁静的夜景

夜晚景物的照明，主要来自人工光的照射，灯光所营造出的夜间特有的视觉氛围与白天有很大的不同，给人以新鲜感、神秘感，因此，夜景摄影充满了魅力和许多的可能性(见图8-28和图8-29)。

图 8-28　城市夜景　杭州　摄影：刘佳乐

图 8-29　月山村　浙江　摄影：胡程

一般夜景光线相对于白天来说较弱，长时间曝光加三脚架在夜景摄影中常常被运用。拍摄内容上有城市夜景、自然的郊外夜景等。城市夜景，光线五彩缤纷，街道车水马龙，商场内外灯火通明，橱窗琳琅满目，城市的夜间充满着繁华与欲望。郊外的夜景，由于光线稀少、暗淡，常常呈现出寂静与神秘的氛围。

第四节　自然光线摄影

能够发光的物体叫光源，如太阳、电灯、燃烧着的蜡烛等。光源分为自然光和人工光两大类。

自然光主要有太阳光、闪电和萤火虫光等。自然光的特性：随时间变化，在影像表达上纪实性强(见图8-30)。

人工光主要指室内外的电光源、人工火焰光等。人工光的特性：稳定，易控制，表现性强(见图8-31)。

图8-30　自然光纪实性强　贵州　摄影：石战杰

图8-31　人工光表现性强

一、晴天自然光线

晴天阳光是户外摄影的主要光源，随着时间变化和日出日落，太阳的位置、光照的强度、光线的颜色都会发生变化。太阳光的投射角度在一天之内，由低(日出)到最高(正午)又到低(日落)，不断变化。随着阳光投射角度的变化，光质的软硬也发生变化，被照明的景物的亮度范围、明暗反差和气氛也会发生变化。

(一)日出前和日落时

光线由弱变强特别快(日落时是由强变弱)，此时的太阳光还没直接照射景物，光线是天空的反射光，光的强度不大，光线柔和，散射光偏冷，拍摄的画面常有清冷、静谧之感(见图8-32)。

图8-32　日落时，天空的反射光　杭州　西湖　摄影：石战杰

(二)黎明日出与黄昏日落

此时光线变化非常快，从太阳微微露头，到一轮红日跃然而升。从太阳到蓝天，红、蓝紫和蓝，色彩过渡丰富。瞬间，喷薄的太阳在远山和云层的遮挡下，呈现出万道金光，一片璀璨夺目。

黄昏日落光线的变化和日出逆转，光线充满戏剧性。夕阳西下，天空颜色由冷到暖，光线柔和多彩。景物在这样的光线照射下，往往充满了温馨的感觉。

早晨和傍晚的光线，偏暖、柔和，充满感染力和艺术表现力，被摄影师称为"黄金光线"(见图8-33和图8-34)。

图8-33　日落　玉门　摄影：石战杰　　　图8-34　黄昏时刻　杭州　西湖　摄影：石战杰

(三)上午(8点到11点左右)和下午(2点到5点左右)(注：各地日出、日落时间不一致，时间会有差别)

上午和下午的太阳光透射空气层的距离要比斜射时小得多，照度高。另外，此时太阳光中各种波长的光比较均衡，它呈白光性质，色温大概在5500K左右(见图8-35)。

第八章　遮挡与穿透——把光用好

图 8-35　下午三点左右的光线　杭州　摄影：石战杰

(四)正中午

这时期，太阳光的照度最大，景物反差强，影调显得硬，色温略高。这一时期景物的影调和色调的重要特点是明暗反差大、调子硬(见图8-36)。中午前后拍摄的景物反差特别大，尤其在拍摄人物时，容易在眼窝、鼻尖下方、脖子上，形成较浓重的黑影，这时让人物将头稍微侧仰一下，可以得到一定的改善(见图8-37)。

图 8-36　正中午左右的光线，反差大，调子硬
　　　　桐乡　摄影：石战杰

图 8-37　正中午顶光　摄影：页赫柏·利兹

二、阴雨天自然光线

(一)阴天

阴天云层遮挡太阳光线直接对地面的照射。云层薄，亮度就高；云层厚，亮度就低。

阴天的光线属于散射光照明形态，散射光照明下景物的明暗反差小，照明比较均匀(见图8-38)。阴天景物的明暗层次依靠景物本身的色彩、明暗及透视关系来表现。阴天时，光线的色温偏高。

薄云遮日的"假阴天"是一种比较理想的光效，光线比较柔和，照明效果比较均匀，不会形成明显的明暗反差，并且具有较丰富的影调和色调层次(见图8-39)。阴天时天空呈白色，而且亮度非常高。利用天空亮度非常高又呈白色状，选择浅色景物，并按某一景物为基准亮度曝光，可以获得高调的画面。天空处在曝光过度的情况时，呈现"白"，而景物又无明显的阴影，影调柔美、淡雅。

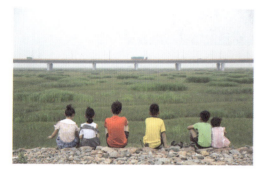
图 8-38　阴天拍摄效果　宁波　摄影：石战杰

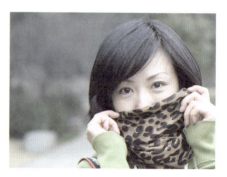
图 8-39　薄云遮日人像　摄影：周匀

(二)雨天

雨天虽然给摄影带来许多不便和困难，但有时会出现非常有意思的光效，构成独特的造型效果和环境氛围。雨天也是阴天，所以光线具有许多阴天的特征：天空光是唯一的光源，由于下雨，地面景物会显得更暗，景物显得灰暗，缺乏立体感和层次感等。天空光的色温也较高，景色被浅浅的灰色天空光所照明。而地面的积水及地面有反光或出现景物的倒影，这是非常有意思的景象，夜景中的雨景会显得更加多姿多彩。

雨天中只能依靠被摄体的色调的明暗差异来表现它们的外形特征和层次感(见图8-40)。伞是一种雨具，它的色彩也是多种多样的。骑车人身披的雨衣，行人手中的雨伞都是雨景中特殊的形态，对表现雨景有独特的作用(见图8-41)。

图 8-40　雨景　江西　摄影：石战杰

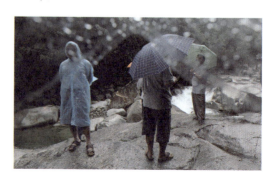
图 8-41　雨景　江西　摄影：石战杰

第八章　遮挡与穿透——把光用好

另外，利用好地面上积水中的倒影，水面一般反映了天空光，比较亮，对丰富雨景的影调非常重要。水面中的倒景，构成了很有意义的影像。这些细节都在画面中有一定的意义。

三、雾天自然光线

雾是近地面大气层中由大量悬浮的水分子或冰晶组成，呈白色，浮现在大气层中的天气现象。水平距离能见度在1000米以上的称为轻雾，否则称为浓雾。雾是一种视觉对象，是构成大气透视的重要因素，雾中景物的清晰度、明暗反差、色彩特征和立体形态感基本上符合大气透视规律的视觉特征。远处的景色呈淡淡的浅蓝色，除了日出时刻外，在有雾的情况下，太阳光通过雾层后，它的色温略偏高，在彩色摄影中就出现远处景物呈浅蓝色的现象。

不同的光线投射方向就会产生不同的雾状效果。侧光、侧逆光或逆光，对雾的表现比较有利，被摄体在这样的光线照明下，会形成一定面积的暗部，它是突出白色雾的有效手段(见图8-42)。顺光的条件，被摄体都很明亮，缺乏明暗变化，影调平淡，不利于突出白色的雾。

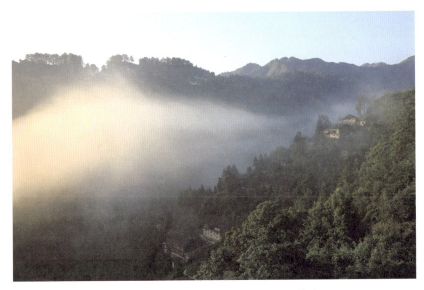

图8-42　云雾山景　贵州　摄影：石战杰

在雾天，景物，尤其是远处的景物，影调变浅，在构图时，画面中要有些暗色调的景物，无论从画面影调结构还是影调对比中都是需要的(见图8-43)。

摄影中，雾是视觉对象，又是造型对象，也是画面构图的视觉元素。雾的造型美，不但表现在它的大气透视规律中，也呈现在留"白"之美，尤其在黑白摄影中，雾形成的画面中的"白"，既藏拙，又藏境，是以少胜多的艺术效果表现手段。因此，雾景具有独特的美感。

图 8-43　云雾山景　嵩山　摄影：石战杰

四、雪天自然光线

雪是洁白的晶体物，它散布或积聚在景物上时，景物中色调深浅不一的物体都被它遮盖而成为白色的物体。因而，雪景就是白色部分较多的景物，给人以纯洁、安静和可爱的感觉。

雪天光线的特点是反光强、亮度高，雪景会反射大量的光线。合适的曝光是拍摄雪景的一个关键问题(见图8-44)。

图 8-44　雪景　杭州　摄影：石战杰

在白雪皑皑的环境下，相机的自动曝光系统会受到欺骗，一般都会有些曝光不足。这是因为在雪景中高光的物体占据了画面的绝大多数，强烈的反射光往往使测光结果相差1～2级曝光量，如果采用自动曝光拍摄，那么就会曝光不足，白雪呈现为灰色。因此，要使用相机曝光补偿功能或手动曝光来进行必要的调整，一般增加1～2级曝光量，这样才能保证拍摄到的雪景画面的明暗度合适。

下雪天，要获得一幅雪花飞舞的照片，应选择深色背景作为衬托；快门速度不宜太

第八章 遮挡与穿透——把光用好

高,一般以1/15秒至1/60秒为宜,这样可使飞舞的雪花形成一道道线条,有雪花飘落的动感。在拍摄大雪纷飞中的人物时,要注意不要让雪花太接近镜头,以免因透视关系让雪花挡住人的脸部。

为了表现出雪景的明暗层次及较近地方雪粒的透明质感,应运用逆光或后侧光拍摄最为适宜,这样可以更好地表现所要拍摄景物的明暗层次感和透明质感,整个画面的色调也会显得富于变化。

第五节 人工光线摄影

自然光由于受到天气、时间的限制,在拍摄时会变得不稳定,而人工光相对稳定便利。其优点主要体现在:能从容地控制光的强度、软硬和颜色,另外,也可以实现从一个光源到多个光源的立体化布光。

一、光源

(一)连续光源

影视等动态摄影常使用连续光源,输出功率每个都在1千瓦左右甚至更大,耗电量和发热量也大(见图8-45)。钨丝灯色温较低,在连续光源下的拍摄效果与拍摄中的实物效果相对接近。

(二)影室闪光灯

影室闪光灯,功率大,可以量化控制亮度,发光的色温在5500K左右,接近白光(见图8-46),可以通过滤色片升降其色温。另外,通过闪光灯的柔光箱、束光桶可改变光质和光的方向,可单灯,也可多灯实施全方位布光,从而有效地实现摄影师的表达愿望。

图8-45 连续光源

图8-46 影室闪光灯

二、光种

光种是指光线在拍摄时对被摄体起主要作用的光的种类,通常分为主光、辅光、轮廓光、背景光和装饰光五种。摄影用光指对各种光源综合使用和控制。

(一)主光

主光是起主导作用的光,在塑造被摄体形态、轮廓、质感时起主要作用(见图8-47)。主光奠定了摄影画面的基础照明、形象基调和情感气氛。

主光方向性应明显,基本为宽光。远距离的主光,较大的照明范围,有利于控制反差;近距离的主光,反差较大。主光照明性质的软硬决定了被摄体的质感和反差。一般情况下,主光光源性质更接近薄云遮日时日光的散射光,质感表现最佳。

(二)辅光

辅光起辅助作用,补充主光的不足,以提高暗部亮度和加强暗部质感,控制明暗反差(见图8-48)。

图8-47 人物正面向的光线为主光
摄影:查德·阿威顿

图8-48 人物面部右边辅助光
摄影:逄小威

辅光一般亮度不超过主光,软光、漫射光、反射光常作为辅光。主光与辅光的光比配合基本决定了被摄体的光比和基调,辅光也用来提高、强调特别要突出的部分。

(三)轮廓光

轮廓光起勾勒被摄体轮廓的作用。为了使被摄体突出,拉开与背景的空间距离,多用逆光、侧逆光、隔离光来突出主体的轮廓(见图8-49),角度一般高于被摄体。实践中,常用泛光、聚光、幻灯机打轮廓光。

第八章 遮挡与穿透——把光用好

(四)背景光

背景光是指用来照明环境的光。作用是衬托被摄体、调整主体与背景的明暗对比、渲染环境和气氛(见图8-50)。背景光用光一般宽而软,并且均匀。运用上,注意不要破坏整个画面的影调协调和主体造型。

(五)修饰光

修饰光是指对被摄体局部添加的,突出或夸张某些局部,以显示被摄体细部的层次的光(见图8-51)。例如,眼神光和工艺首饰的耀斑光等,多为窄光。布光时,要控制亮度和进行必要的遮挡,以不干扰其他用光为限。

图 8-49 金属边缘上一道明亮的光线为轮廓光
资料来源:《生活》杂志

图 8-50 背景上的亮光为背景光
资料来源:《生活》杂志

图 8-51 耳环上的光线为修饰光
资料来源:《生活》杂志

三、摄影布光

摄影布光是指根据摄影师的表达意愿,人为地设置光源位置,选择附件及控制灯光输出量的过程。布光是商业摄影和艺术摄影无法回避的问题。

布光应从一只灯开始观察被摄体。一只灯能解决的话,就不要用第二只灯。第二只灯是围绕第一只灯的需要而设置的,以后加灯也是如此。拍摄一幅好的摄影图片和光源数量的多少没关系,光源的多少是根据需要加的。应根据需要,加灯或调整灯的距离、高度、角度及相关附件(见图8-52)。布光中要努力避免各种光种之间的相互干扰问题。

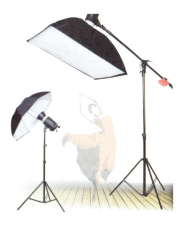

图 8-52 布光示意

思 考 题

1. 光有哪些基本特性？
2. 色温的含义是什么？
3. 摄影中的用光有哪些方位？各有什么造型特点？
4. 为什么说光线能营造画面的氛围？
5. 晴天光线在摄影应用中有哪些特点？
6. 阴天光线在摄影应用中有哪些特点？
7. 雾天光线在摄影应用中有哪些特点？
8. 雨天光线在摄影应用中有哪些特点？
9. 雪天光线在摄影应用中有哪些特点？
10. 影室闪光灯的优点是什么？
11. 主光和辅光应怎样配合使用？

第九章

影像的增强——摄影后期处理

　　完整的摄影创作过程既包括前期的构思与拍摄，也包括后期的处理与呈现。在以胶片为主流的摄影时代，胶片的后期冲洗、照片的印放处理对最终影像的表达起着至关重要的作用。著名摄影家安塞尔·亚当斯说"底片是乐谱，放大是演奏"，一语道破了图像后期处理的重要性。

　　时至今日，数字影像成为摄影的主流，便捷的图像后期处理及较大的后期处理空间余地成为数字影像的巨大优势，摄影图像后期的数字化增强处理为影像的表达增添了一双翅膀。

第一节 数字影像的重要术语与概念

一、PPI 与 DPI

PPI(Pixel Per Inch)通常指数码相机的分辨率,即每英寸中像素的数目。从输出设备(如打印机)的角度来说,分辨率越高,打印出来的图像也就越细致、越精密。

DPI(Dot Per Inch)指每英寸像素的点数,通常认为桌面显示器的分辨率为72dpi(也有更高的),在电子显示过程中,均以72dpi默认。

DPI也表示打印机的打印精度,即每英寸所能打印的点数,这是衡量打印质量的一个重要标准,也是判断打印机分辨率的一个基本指标。一般打印输出需要的分辨率应至少达到200dpi。通常,Photoshop默认打印文稿分辨率为300dpi。

二、PSD 文件格式与 TIFF 文件格式

PSD——Photoshop Document是图像处理软件Photoshop的专用格式。这种格式可以存储Photoshop中所有的图层、通道、参考线、注解和颜色模式等信息。在保存图像时,若图像中包含有图层,则一般都用Photoshop(PSD)格式保存。虽然PSD格式在保存时会将文件压缩,以减少占用磁盘空间,但PSD格式所包含图像数据信息较多,所以比其他格式的图像文件还是要大得多。由于PSD文件保留所有原图像数据信息,因而修改起来较为方便,大多数排版软件不支持PSD格式的文件。

TIFF的全称为Tagged Image File Format,扩展名是TIF。TIFF是一种非失真的压缩格式(最高2～3倍的压缩比)。这种压缩是文件本身的压缩,即把文件中某些重复的信息采用一种特殊的方式记录,文件可完全还原,能保持原有图的颜色和层次,优点是图像质量好,兼容性比RAW格式高,但占用空间大。TIFF格式通常用于较专业的用途,如书籍出版、海报印刷等,极少应用于互联网上。

三、动态范围 (D) 与色彩位数 (bit)

对于底片扫描仪来说,动态范围(Dynamic Range)是指扫描仪所能记录原稿的色调范围,即原稿最暗点的密度值(Dmax)和最亮处密度值(Dmin)的差值。而对于胶片和感光元件来说,动态范围表示图像中所包含的从"最暗"至"最亮"的范围。动态范围越大,所能表现的层次越丰富,所包含的色彩空间也越广。

色彩位数又称为深度(bit depth)或色彩深度(color depth),其中色彩深度通常用每个像

素点上颜色的数据位数(bit)来表示。颜色深度越大，图片占的空间越大。

四、RGB色彩模式与CMYK色彩模式

RGB色彩模式是一种颜色标准，是通过对红(Red)、绿(Green)、蓝(Blue)三个颜色通道的变化及它们相互之间的叠加来得到各式各样的颜色，RGB即代表红、绿、蓝三个通道的颜色，这个标准几乎包括了人类视力所能感知的所有颜色，是目前运用最广的颜色系统之一。目前的显示器大都是采用了RGB颜色标准。

CMYK色彩模式也称作印刷色彩模式，是一种依靠反光的色彩模式。CMY是三种印刷油墨名称的首字母：青色(Cyan)、品红色(Magenta)、黄色(Yellow)。而K取的是black的最后一个字母，之所以不取首字母，是为了避免与蓝色(Blue)混淆。从理论上来说，只需要CMY三种油墨就足够了，它们三个加在一起就应该得到黑色。但是由于目前制造工艺还不能造出高纯度的油墨，CMY相加的结果实际是一种暗红色。

第二节 数字影像的输入

一、数码相机图像的输入

数码相机的图像是相机直接通过影像感应器，进行光电反应、数模转换，以数字形式存储的数字影像。因此，影像数据的输入就是一个传输问题，一般来说，数字图像输入计算机常用的有以下两种形式。

(1) 使用读卡器(一般笔记本电脑有SD卡插口)，将相机的存储卡插入读卡器，把影像数据导入计算机(见图9-1)。

(2) 使用数据线，将相机和计算机连接起来，把影像数据导入计算机(见图9-2)。

图9-1 读卡器

图9-2 数据连接线

二、胶片图像的数字化输入

对于胶片的数字化，目前使用扫描仪是较好的一个选择。扫描仪种类很多，一般可供胶片扫描的有以下几种。

(一)平板扫描仪

平板扫描仪是目前应用范围最广泛的扫面仪，它采用CCD(光电耦合器)的微型半导体感光芯片作为扫描仪的核心(见图9-3)。

图9-3 平板扫描仪

平板扫描仪用的是线性CCD，与数字相机中使用的面阵CCD不同，其技术、工艺更成熟。扫描仪图像质量稳定，几乎能满足所有方面的要求。

扫描仪的工作原理很像复印机，它利用外部高亮度光源将原稿照亮，原稿的反射光经过反射镜、投射镜和分光镜后成像在CCD元件上。由于镜头成像有一定的清晰范围，所以原稿可以具有一定的景深，一般可以达到十几厘米，这就是我们常说的3D扫描。CCD的光学器件比较复杂，很难缩小体积，所以CCD扫描仪一般比较厚重。目前平板扫描仪的制造技术已经比较成熟。CCD器件可以做到非常高的光学分辨率，已达到4800dpi。专业扫描仪的密度也可以达到4.0D。

现在全球销量最大的三个品牌就是MICROTEK、HP、EPSON，在中国销量最大的是MICROTEK、方正、紫光三个品牌。但现在产品线最全的应该属MICROTEK了，从最低的家用扫描仪，到专业扫描仪，覆盖了绝大部分用户群。

(二)底片扫描仪

底片扫描仪(见图9-4)用途明确，主要是以扫描135胶片、120胶片的居多，当然也有扫描4×5胶片的。底片扫描仪比起一般的平板扫描仪来说，扫描品质会好一些。因为底片扫描仪的透射结构不必考虑反射稿的光路。从底片图像数字化过程来看，冷阴极灯管的光线，投射到反射稿件上，根据底片密度差异，形成强弱不等的反射光线。然后通过一系列反射镜，聚焦在镜头另一端的CCD上，CCD将光学信号转换为相应的电信号，即模拟信号。这些信号最终通过A/D转换器转化为计算机所能识别的数字信号，然后经不同的接口，如USB、火线或SCSI，输送到计算机。

不同级别的扫描仪的构造基本一样，但所使用的部件及技术却大不相同，实际上底片扫描仪贵的原因并不是在用料上有多考究，而是因为产量比较低的缘故。

(三)滚筒扫描仪

最早的印刷大都采用电分机，但是电分机只能按照原稿来翻版印刷，不能对原稿进行修整或制作特技。随着计算机的出现，尤其是在1994年后苹果计算机的兴起，Adobe公司的一系列图像及排版软件的出现，带来了印前领域技术的革命，同时对输入端的要求也高

了起来，所以出现了平板扫描仪，但那时其质量还不够好。因此开始了对电分机的改造，人们将电分机上的扫描头加一个电子装置与计算机连接，就演变成了现在的滚筒扫描仪(见图9-5)。

图9-4 专业底片扫描仪

图9-5 德国海德堡滚筒扫描仪

滚筒扫描仪的扫描原理是将原稿粘贴在一个高速旋转滚筒上，用一个卤素灯作为光源，对原稿进行照射，然后通过一个光电感应管对原稿上反射或透射的光进行点采集，再通过放大信号取得相关信息。由于上述光源与采集器都是电子管设备，信号比较稳定，而且几乎不会有电噪音，因此得到的结果会比较准确，又由于是点扫描，所以比较清晰、锐利。目前，它的分辨率可以做到10000dpi，密度可以做到4.0D。

滚筒扫描仪的特点是价格昂贵，操作复杂，需要专业操作人员。现在随着技术的发展，很多专业平板扫描仪的扫描效果已经追上了滚筒扫描仪的效果。

第三节　数字图像的处理

目前，有许多软件都能够进行数字图像的处理，如Photoshop、Lightroom和Apple Aperture等。

Photoshop在数字图像处理中应用最为广泛，它是一款功能强大的图形图像软件，数码影像处理只是它强大功能的一部分。下面我们以Photoshop为例，介绍数字图像的常规后期处理。

一、画面的剪裁

剪裁是对画面的再次构图，用来弥补拍摄时取景的不足与遗憾，或者通过剪裁，建构新的意义。在摄影后期处理上，画面的剪裁是重要的一个环节。

(一)利用剪裁工具直接进行画面剪裁

利用剪裁工具直接进行画面剪裁的操作步骤如下(见图9-6)。

(1) 选择工具条中的"剪裁工具"(裁切工具),确认菜单栏下剪裁工具选项中的宽度、高度、分辨率的文本框是否处于空白状态。如果有数据,单击"清除"按钮,使之处于空白状态。

(2) 单击鼠标左键,将剪裁工具在图像上拖拉,形成剪裁框,四周有8个小方框可供调节剪裁范围。当光标指着某一小方框时,会出现双箭头,可按箭头方向调节剪裁画面的大小。当光标处于某一小方框旁边时,会出现弯形双箭头,可用于旋转画面。

(3) 确认剪裁范围后,双击画面或单击图像/"裁切"命令,或按回车(Enter)键,即剪裁成功。可根据自己的习惯选一种方式。

图9-6　剪裁界面

(二)利用剪裁工具固定画幅尺寸剪裁

利用剪裁工具固定画幅尺寸剪裁的操作步骤如下。

(1) 可在剪裁工具选项栏中的宽度、高度、分辨率的文本框输入所需的画面尺寸与分辨率。

(2) 用剪裁工具在图像上剪裁,这时剪裁工具在画面上只有四个角的小方框可供操作。

(3) 当出现直线双箭头时,可拉动画面的大小;当出现弯形双箭头时,可以旋转画面。

(4) 拖动四角的小方框时,画面长宽比例则保持不变,与已输入的高度与亮度的比例一致。

(5) 确认剪裁范围后,双击画面或单击图像/"裁切"命令,或按回车(Enter)键,即剪裁成功。可根据自己的习惯选一种方式。

二、图像亮度与对比度的调整

图像亮度的调整是弥补曝光时的不足与遗憾,使图像的明暗度符合摄影者内心的表达。

(一)利用色阶调整(快捷键Ctrl+L)

利用色阶调整图像的操作步骤如下(见图9-7)。

(1) 拖动直方图下的三个小三角。

(2) 调节控制中间调的一个灰色小三角。

(3) 调整控制暗部效果左边的黑色小三角。

(4) 调整控制亮部效果右边的白色小三角。

自动色阶/对比度是将图像中最亮的像素变为白色、最暗的像素变为黑色,从而使图像的亮度提高,对比度增强。

(二)利用曲线调整(快捷键Ctrl+M)

曲线比色阶调整更加精细与多变。色阶是对影像分为暗部、亮部与中间调三部分来调整,而曲线则是把影像分为许多小方块,每个小方块都能控制亮度、层次变化。默认状态下的小方块是4×4块,当按住Alt键,小方块变为10×10块,更加精细,可供选择。

利用曲线调整图像的操作步骤如下(见图9-8)。

(1) 在曲线上单击,会产生节点,拖动节点即能改变曲线形状。

(2) 当曲线变为向上弯曲呈弓形状时,影像变亮。

(3) 当曲线变为向下弯曲凹形状时,影像变暗。

(4) 当曲线变为向上弓下凹的S形状时,影像反差变大。

(5) 当曲线变为向上凹下弓的S形状时,影像反差变小。

图 9-7 "色阶"对话框

图 9-8 "曲线"对话框

三、图像色彩的调整

(一)色彩平衡的调整(快捷键Ctrl+B)

色彩平衡的调整步骤如下(见图9-9)。

(1) 根据偏色情况,选择相应的滑标。当选中右边的"预览"进行调整时,影像色彩

效果同步变化。

(2) 当影像偏青时,将"青色-红色"的滑标滑向右边,其功能是使影像增加红色、减少青色;当影像偏红时,将"青色-红色"的滑标滑向左边,其功能是使影像增加青色、减少红色。

(3) 当影像偏洋红时,将"洋红-绿色"的滑标滑向右边,其功能是使影像增加绿色、减少洋红(品红色);当影像偏绿时,将"洋红-绿色"的滑标滑向左边,其功能是使影像增加洋红色、减少绿色。

(4) 当影像偏黄时,将"黄色-蓝色"的滑标滑向右边,其功能是使影像增加蓝色、减少黄色;当影像偏蓝时,将"黄色-蓝色"的滑标滑向左边,其功能是使影像增加黄色、减少蓝色。

"色彩平衡"对话框下方有"色调平衡"选项,可根据需要选择"阴影""中间调"或"高光",通常宜选择"中间调"进行调整。

图 9-9 "色彩平衡"对话框

(二)色彩饱和度的调整(快捷键Ctrl+U)

图像色彩饱和度的调整对于摄影有着重要的意义,随着色彩饱和度的变化,色彩的意义和价值都会被观看者重新评估,呈现出一定的和谐性和艺术特征。

色彩饱和度的调整步骤如下。

(1) 打开"色相/饱和度"对话框,确认"预览"选项被选中,可直接在画面上查看修改效果。

(2) "编辑"选项内容是选择的应用范围,默认是全图调整,也可以选择独立调整画面中的某种色彩。

(3) 色相,就是调整色彩的属性。每次调整会引起所有颜色的变化,是一种破坏性较强的调整方式,要谨慎使用,而且应该尽可能用小的调整值。

(4) 饱和度,就是调整色彩的鲜艳程度。可以在±100的范围内增加或减少画面色彩的鲜艳程度。如果饱和度为-100,画面将以灰度显示。

(5) 明度,就是调节色彩的明暗。+100为全亮,-100为全黑。

(6) 通过选择不同的编辑对象,可以对画面中的特定颜色进行色调变换和饱和度的

调整。

(7) 选择"着色"选项，将以单色方式显示画面，即去掉画面中的其他颜色。

四、图像锐化的处理

摄影作为一种记录的图像方式，细腻清晰是其一个重要的特质。对于大多数应用摄影，人们希望图像能够尽可能的清晰。而数字图像后期对图像的锐化处理，可以提高影像的清晰度。

(一)锐化原理

锐化的实质是通过增强原始画面中的边缘对比，从而展现出更多的容易分辨的影像细节，使观看者在视觉上认为画面更加清晰。锐化以牺牲物理细节为代价，换取视觉感性上的清晰。

(二)锐化的五种模式

1．USM 锐化

USM锐化用来锐化图像的边缘。其可以快速调整图像边缘细节的对比度，并在边缘的两侧生成一条亮线、一条暗线，使画面整体更加清晰。对于高分辨率的输出，通常锐化效果在屏幕上显示比印刷出来更明显。

USM锐化有以下三个主要控制选项。

(1) 数量：控制锐化效果的强度。

(2) 半径：指定锐化的范围。该设置决定了边缘像素周围影响锐化的像素数。

(3) 阈值：指相差多少个灰度等级内的像素起作用。阈值为0，将锐化图像中所有的像素。阈值高，则只有原始图像中对比大于该数值的部分才会被锐化。阈值越小，锐化效果越明显。

提示：USM锐化容易产生不自然的光晕而影响视觉效果。

2．智能锐化

(1) 智能锐化能够很好地将数字图像中的阴影和高光细节呈现出来，可以分别为阴影和高光区域指定半径；还可以为它们指定渐隐量，该设置可以降低阴影和高光区域的锐化强度。如果锐化导致高光细节消失，可使用渐隐量滑块来减弱锐化效果。

(2) 在菜单栏中选择"视图">"滤镜">"锐化">"智能锐化"[Command(Ctrl)+Shift+F4]命令，打开"智能锐化"对话框。

(3) 智能锐化包含基本模式和高级模式，对于普通用户，能在基本模式下用更少的选项，轻松达到比USM更好的效果；对于高级用户，高级模式可以带来更多的精细控制。

(4) 智能锐化可在高斯模糊、动态模糊和镜头模糊中选择界定其锐化算法。高斯模糊相当于早期的USM锐化；动态模糊有利于通过角度调整减弱拍摄手震；而最常用的则是

镜头模糊，其锐化更为自然。

(5) 智能锐化能生成效果强烈、副作用更小的锐化影像。

3．锐化

锐化产生简单的锐化效果，此模式锐化程度较为轻微，其实质是以通过增加相邻像素点之间的对比，使图像清晰，提高对比度，让画面更加鲜明。

4．进一步锐化

进一步锐化滤镜可以产生强烈的锐化效果，用于提高对比度和清晰度。进一步锐化滤镜比锐化滤镜有更强的锐化效果。应用进一步锐化滤镜可以获得执行多次锐化滤镜的效果，产生比锐化滤镜更强的锐化效果，也没有参数调节。

5．锐化边缘

锐化边缘滤镜只锐化图像的边缘，同时保留总体的平滑度。使用此滤镜在不指定数量的情况下锐化边缘，与锐化滤镜的效果相同，但它只是锐化图像的边缘。

第四节　数字图像的输出与呈现

数字图像的输出与呈现是摄影的一个重要环节，摄影作品以什么样的方式进入观者的视觉领域，如今有多种方式可供选择。

一、电子媒介

电子媒介使影像传播行为超越时空的限制，信息和受众人数都有质的突破。

(一)电脑显示器显示

电脑显示器显示的是虚拟影像，直接、方便而又经济，但影像色彩受不同显示器色彩影响，不稳定，色彩有偏差。

(二)投影仪显示

投影仪显示的也是虚拟影像，直接、方便而又经济，但影像色彩受不同投影色彩影响，不稳定，色彩有偏差，不过可以放大观看，有视觉冲击力。

(三)手机终端显示

手机不仅是一个通信工具，它的快速发展改变了人们的日常生活方式，成为传播、整合信息的终端设备，也是摄影图像展示的一种重要方式。

二、纸质媒介

纸质媒介图像,是一种具有物质性的图片,根据不同承载的纸质媒介的不同,有强烈的材料感和材料美。

(一)彩色印放

数字彩扩的介质使用感光相纸,照片的涂层质感优于打印纸张。对于彩扩文件,一般需要输出分辨率在200～300dpi为宜。

(二)喷墨打印

高精度的喷墨打印是目前常用的数字图像输出方法。其特点是可以输出多种介质,呈现丰富多彩的艺术效果。目前,在各类摄影展览中,有更多的艺术家和摄影家采用数码艺术微喷输出高质量的摄影作品。

(三)印刷

印刷是大规模输出的方法,也是图像重要的应用领域之一。

思 考 题

1. 数字影像的输入方式有哪些?
2. 线性CCD与面阵CCD有什么不同?
3. 在Photoshop中,如何剪裁画面?控制曝光的要素有哪些?
4. 在Photoshop中,如何调整画面的明暗度与对比度?
5. 在Photoshop中,如何调整画面的色彩及色彩的饱和度?
6. 在Photoshop中,如何对影像画面做恰当的锐化处理?
7. 数字图像有哪些后期输出和成像方式?

摄影实践训练（三）

造型元素及后期增效

第一节　训练主题：摄影取景构图

一、目的要求

通过取景构图的实践训练，应该掌握如下内容。
(1) 画幅与景别的选择。
(2) 均衡、多样统一、简洁的画面控制。
(3) 点、线条与形状的选取与控制。
(4) 机位的选择。
(5) 主体、陪体、背景等画面元素的处理。

二、实验项目

(1) 拍摄门、窗等矩形物体，观察画面内的水平线与垂直线。

(2) 选择有几何透视的画面进行拍摄，体会几何透视对空间的暗示。

(3) 对倾斜线条的画面进行拍摄，体会倾斜线在画面中的动感暗示或空间暗示作用。

(4) 选择一个典型人物的典型瞬间，体会决定瞬间的意义。

(5) 选择具有节奏和秩序的画面拍摄，体会秩序化对画面的意义。

(6) 分别拍摄完整构图和开放性构图的画面。

(7) 分别拍摄高地平线和低地平线的画面，体会画面表达的重点。

(8) 对一个人物在不同距离、不同高度和不同方向进行拍摄，体会不同拍摄点的成像效果。

注意事项：记录拍摄参数，分析、比较拍摄效果。

三、感受与总结

第二节 训练主题：摄影光线的处理

一、目的要求

通过摄影用光的实践训练，应该掌握如下内容。
(1) 光线能够满足曝光的基本需求。
(2) 光线具有造型作用。
(3) 光线能够营造氛围与情调。

二、实验项目

(1) 分别拍摄光照强度大的画面和光线较弱的画面。
(2) 分别拍摄硬光和柔和光线的画面。
(3) 分别拍摄冷调和暖调的画面。
(4) 分别拍摄正面光、前侧光、正侧光、后侧光(侧逆光)和逆光的画面。
(5) 分别拍摄顶光、中位光和脚光的画面。
(6) 分别拍摄高调、低调和中间调的画面。
(7) 分别拍摄大光比和小光比的画面。
(8) 进行影棚人物拍摄，体会不同光型的作用。
注意事项：记录拍摄参数，分析、比较拍摄效果。

三、感受与总结

第三节　训练主题：数字图像后期的处理

一、目的要求

通过对数字图像后期的处理实践训练，应该熟练掌握如下内容。
(1) 画面的剪裁。
(2) 画面影像的亮度和对比度的调整。
(3) 画面影像的色彩平衡和饱和度的调整。
(4) 影像的锐化。

二、实验项目

(1) 选择一个数字影像，重新构图，进行画面的剪裁，比较处理后的画面与原图的差别。

(2) 选择一个数字影像，对画面影像的亮度和对比度进行调整，比较处理后的画面与原图的差别。

(3) 选择一个数字影像，对画面影像的色彩平衡和饱和度进行调整，比较处理后的画面与原图的差别。

(4) 选择一个数字影像，对画面影像进行锐化，比较处理后的画面与原图的差别。

三、感受与总结

下篇
摄影应用

第十章

摄影的四大题材

 180多年的摄影发展历史，证明了摄影的力量，也显示了摄影的普遍存在意义。摄影具有强大的记录功能、再现和表现的能力。摄影的内容几乎包含了人类的各个领域及生活的细枝末节，形成了风景、肖像、建筑、静物四大摄影题材。

第一节　自然风景摄影

谈起摄影，恐怕没有比自然风景摄影更让人喜爱和拥有如此多的拍摄者。有多少摄影人都是从拍摄自然风景开始，以此打开摄影之门，走向摄影之路。又有多少摄影师，在自然风景摄影的道路上执着地走下去，披星戴月，不辞辛苦，与大自然心灵感应，享受那份辛劳着的甘美。

一、自然风景摄影分类解析

大多数人都不会拒绝自然的美景。当我们面对大自然的馈赠，留下美景，似乎是摄影者的一种自觉与本能。行走在自然中，宽广的视野、距离尚远的主体，还有那些感动人心的细节，各种焦距的镜头是必需的，但一只变焦比在3倍(如24mm～70mm)左右的变焦镜头似乎更实用方便。一个碳纤维的三脚架尤其重要，它意味着摄影的品质与创造。另外，防水防尘的摄影包和一些摄影附件(偏振镜、中灰镜、快门线)也要带上。工具准备好了，就可以开始拍摄了。

(一)美丽云朵

美丽的云，变幻无常、形态万千。因不同厚薄的云层，不同光线的照射，呈现出异样的风采(见图10-1)。云的拍摄重在云的形态和层次的表现。云淡风轻、乌云密布是云的层次的表现。一早一晚，金色阳光使云披着彩霞，这时的云有了色彩(见图10-2)。

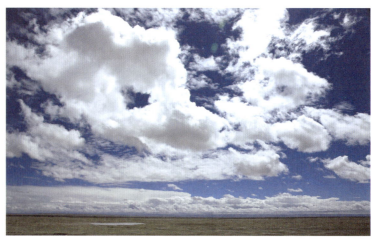

图 10-1　可可西里　摄影：石战杰

第十章 摄影的四大题材

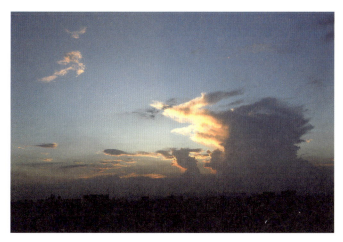

图 10-2　火烧云　摄影：石战杰

(二)仁者乐山

地壳运动,造就了高山,造就了起伏连绵、巍峨高耸的地质地貌。人类在与山的相处中,开始审视山岳,赞叹它的雄壮、锦绣、美丽,同时也敬畏它的高大。

刘鲁豫是我国风光摄影的践行者和推动者,他说:"在我的体验中,大自然是一种诗性的存在,它吸引、召唤着我们,也考验着相机背后摄影家的那双眼睛。我们必须仔细地观察,在自然结构中寻找营造意境的可能,在混乱中发现秩序,在角度的变换中发现新意,在取舍中建构关系,在具象中获得抽象,把诗性的自然转化为我们诗意的表达。"

在摄影者的眼里,八百里太行那道雄性的山脉,是中华的脊梁,多少人望而感叹,抱怨取景框太小,装不下太行的雄阔峻拔。刘鲁豫在走遍天下名山之后发现,要拍好太行,必须努力寻找太行与自己襟怀之间的交融。所以,他不以仰慕的姿态看太行,而以"我即是山,山即是我"的禅家心态,把握了太行那种"尊者自尊"的神韵。在拍摄时,他一定要选能够与大山平视的角度,等待光线为山势带来沉稳和旷达的感觉时,才用快门开始他与山的对话。因此,我们才看到了他拍摄的太行风光中那种岿然而不失磅礴气势、凝重而愈显旷远壮阔的独特风格(见图10-3~图10-5)。

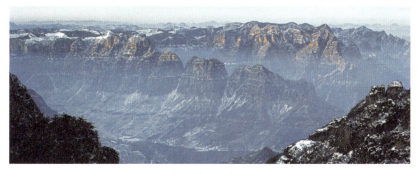

图 10-3　冬日太行　摄影：刘鲁豫

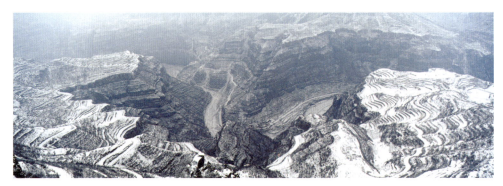

图 10-4　冬日太行　摄影：刘鲁豫

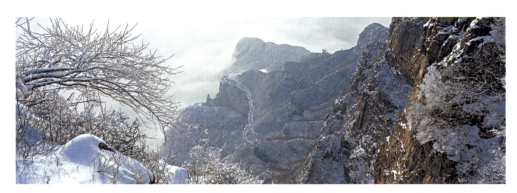

图 10-5　冬日太行　摄影：刘鲁豫

(三) 智者乐水

1. 辽阔的大海

大海总与辽阔相联,那蔚蓝的大海是深邃的。海浪起伏,激打岸边,展示着大海的浪漫,也展示着大海的激情与力量。当朝阳、落日的余晖和大海相遇,美景就在眼前。人类总是想亲近大海,当风暴、海浪不足以产生威胁时,便开始戏海,看潮起潮落。

在拍摄大海时,地平线在画面的位置非常重要。如果表现海面,那么天空占1/3,大海占2/3;如果表现天空上的景物,天空占的面积就要多些。不过,地平线在中间的也有,如杉本博司的《海景》(见图10-6),大师毕竟是大师,既打破陈规,又合情合理。

2. 不息的江河

江河的奔流不息,造就了人类的大河文明。对于古代中国来说,黄河、长江是农耕文明的代表,也是中华文明的发祥地。而钱塘江曲曲折折,造就了今日的诗画江南。大运河以南北纵向,沟通着我国的南北,这是古代中国人的一种智慧和创举。

《黄河落日》(见图10-7),为黄河中游郑州段拍摄,郑州是黄河中下游的分界点。下午,这条大河在阳光下,显得苍老、安详。傍晚拍河流,应注意白平衡的调整。日出、日落时阳光色温较低,红黄光成分较多,因而画面呈现出温暖的色调。

第十章 摄影的四大题材

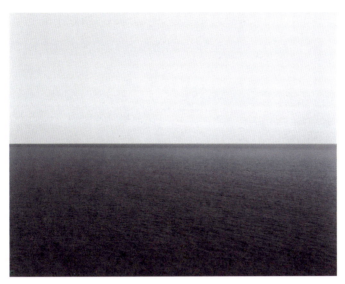

图 10-6　日本海　摄影：杉本博司

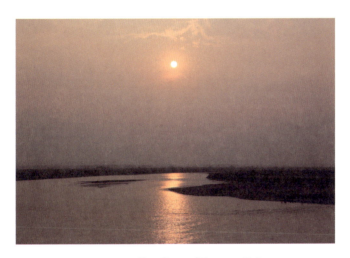

图 10-7　黄河落日　摄影：石战杰

3. 美丽的湖泊

大片水域被陆地围合，形成湖。湖，虽不如大海般开阔与波澜，但因四周的土地或山峦，而颇具安全与圆满之意。湖，又因有大片的水泊和草木，蕴含了水木的灵秀和自然的美丽。湖，总是与美好相联。人主动亲近河水、江水，尤其更爱湖水。

对于湖的拍摄，选择一个制高点显得非常重要，能够俯视湖面。航拍湖面，成为一个较好的选择，湖面远山，尽收眼底。假若没有高点，安静地拍一片水域，拍一处细节，也有兴致与趣味。当然，如果能把湖光山影拍好，则更充满诗意。

泸沽湖的美，在于静，在于水清，在于云淡风轻，还在于传说中的女儿国。拍摄泸沽湖着重表现天光云影共徘徊(见图10-8)。曝光要找到一个平衡点，天空与湖面的亮度相差

不大。早晨光线变化较快，因此要抓住那微妙的几分钟，完成拍摄。

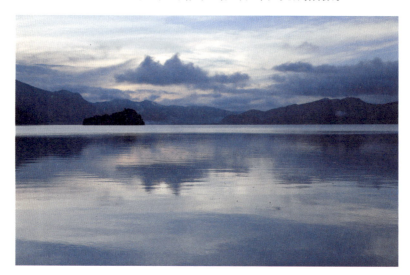

图 10-8　泸沽湖　摄影：石战杰

4. 瀑布小溪

拍摄瀑布重要的是找到一个较低的、恰当的快门速度，以表现水流的状态(见图10-9)，三脚架是必需的。清晨或傍晚，以较低的快门速度、较小的光圈拍摄，一条流淌的瀑布，浸润在柔和的光线下，就会表现出浪漫的效果。如果在晴日里，还需要中灰镜(ND滤镜)，这样就可以获得较低的快门速度，也就能够得到虚化的水丝、水雾。潺潺小溪流，给人原始、清静的感觉。捕捉清泉与小小浪花是拍摄这类画面应着重考虑的。

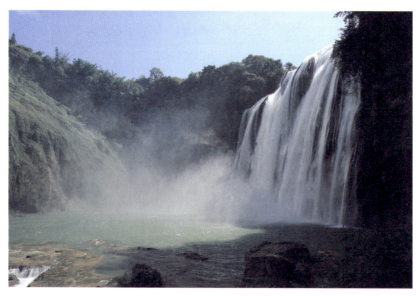

图 10-9　黄果树大瀑布　摄影：石战杰

第十章 摄影的四大题材

在慢速拍摄水流的时候，中灰镜和三脚架是必需的。中灰镜，不改变光的颜色，均等地减弱各种色光的强度。于是，在光圈一定的情况下，可以用较慢的速度拍摄动体，达到虚化动体的效果。

(四)云雾蒙蒙

摄影中，雾是视觉对象，又是造型对象，是画面构图的视觉元素(见图10-10)。它的造型美，不但表现在它的大气透视规律美之中，还表现在它所呈现出的留"白"之美，尤其在黑白摄影中，雾形成的画面中的"白"，既藏拙，又藏境，是以少胜多的艺术效果表现手段。雾景具有独特的美感。

(五)冰雪世界

雪是洁白的晶体物，它散布或积聚在景物上时，景物中色调深浅不一的物体都被它遮盖而成为白色的物体。因而，雪景就是白色部分较多的景物，给人以洁白可爱的感觉(见图10-11)。

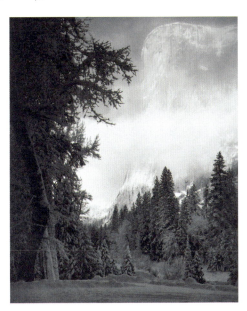

图 10-10　约塞米蒂　1968 年
摄影：安塞尔·亚当斯

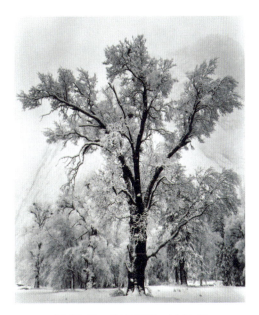

图 10-11　约塞米蒂　1948 年
摄影：安塞尔·亚当斯

为了表现出雪景的明暗层次及较近地方雪粒的透明质感，运用逆光或后侧光拍摄雪景最为适宜，这样可以更好地表现所要拍摄景物的明暗层次感和透明质感，整个画面的色调也会显得富于变化。

(六)辽阔草原

草原对摄影者而言，其吸引力在于它的辽阔，以及与之相依的牛羊和牧民(见图10-12)。大地犹如一块绿色的地毯，湖水好似一面镜子，而牛羊则是点点珍珠，蜿蜒连绵的山丘让

草原有了温柔的线条。拍摄上,大景深所展示的辽阔感,似乎是一种拍摄策略。

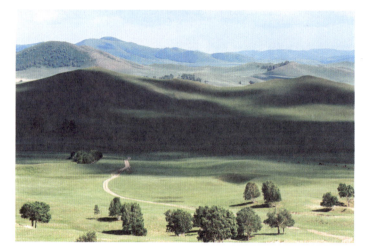

图 10-12　坝上草原　摄影:石战杰

(七)风吹出来的风景

　　在众多地貌中,沙漠孤傲地蔑视着任何生命,它是一道最极端的风景。干燥而辽阔的天空下,白天烈日烘烤,夜晚温度骤降,偶发性暴雨和洪流,来自不同时空的因素在我国西北干旱区纠缠在一起,塑造出瑰丽、华美的地貌景观。张掖彩丘,色彩斑斓,波状起伏,颇能吸引眼球。在一望无际的戈壁滩中,有许多陡峻的土丘,维语称作"雅丹"。这些土丘,多姿,其地貌为一种软弱的未成岩的湖泊沉积,被风力侵蚀而成为平行槽垄。此地貌是风吹出来的风景(见图10-13)。

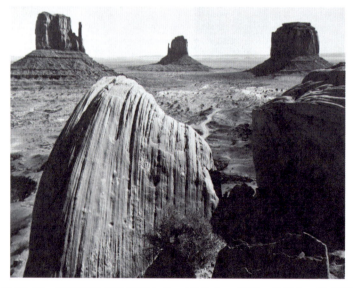

图 10-13　亚利桑那州纪念碑山谷　1958 年　摄影:安塞尔·亚当斯

第十章 摄影的四大题材

(八)树木与森林

人类在地球上出现之前，树木就已经生长在地球上了。茂密的森林郁郁葱葱，为各种各样的动物创造了生存和栖息的空间。树木是人类的朋友，树木王国能够改善人类赖以生存的环境质量。因此，树木的枝叶也常常成为人们的审美对象和摄影主题(见图10-14)。春天嫩绿的叶子，充满着生命的活力；而秋天的红叶，又浓缩着生命的厚重。

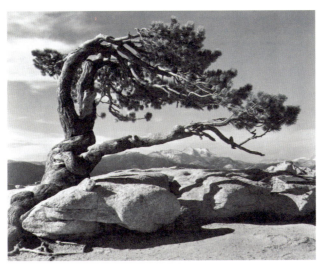

图 10-14　加利福尼亚州约塞米蒂国家公园　1940 年　摄影：安塞尔·亚当斯

二、自然风景摄影的魅力与价值

自然风景摄影是人们观察和探索自然的一种方式，也是实现人与自然亲近、对话的一种途径。在摄影的过程中，摄影者常把个人的情感、人生感悟，寄情于山水。在与自然的交往中，也常常感到它的伟大和奇妙。自然风景摄影让我们对大自然的丰富与美丽有了更多的了解、认识与理解。同样地，我们也会反省人类自身，要敬畏自然，珍爱自然。

第二节　人物肖像摄影

肖像啊！还有什么能比肖像更为简单、更为复杂、更为显然，又更为深刻！

——波德莱尔

在摄影的发展历程中，人物肖像摄影一直是重要而常见的一种摄影类型。一方面，人像摄影满足了人们日常生活对自身肖像的需要；另一方面，人像摄影也反映了一定时期社会文化生活和时代风貌。人物肖像摄影，要求摄影者捕捉到与人物自身相似的最佳表情，

尽可能展示人物个性，甚至超越人物外表和身体所能达到的最佳状态。多年来，人物肖像摄影的标准一直被认为是"形神兼备"，人物形象不仅展示人物外形、姿态特征，而且能够通过人物的影像反映出被摄人物的性格特征及内在气质(见图10-15)。

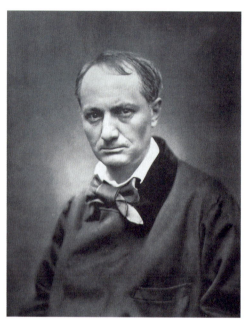

图10-15　皮埃尔·波德莱尔(Charles Pierre Baudelaire，1821—1867)　摄影：伊特恩·卡加

一、脸的意义

对于人类相貌而言，脸显然最为重要。脸上的五官是人与人最重要的区分标志。而人的喜怒哀乐，人的性情、性格大都在脸上有所表现。一个人，通过自己的脸来展现自我。一张脸，也许代表了一个人。一个人的脸会随着生命中的不同阶段始终发生变化。各种各样的生活经历也会在脸上留下难以磨灭的印记。脸也是遗传的结果。当人们想到某个人时，也会不由自主地回忆起这个人的面孔。

面部表情丰富的脸，其表现力胜于肢体语言。脸的拍摄，对于人物肖像摄影来讲大都采用特写，突出强调人的面部细节，通过对面孔的精确刻画，表现人物的外在形象和内心世界。

正面像最能反映被摄者的面部特征。由于是面对镜头，脸部表情的微小变化都会展露出来，可看到快乐、悲伤、忧郁、害羞、恐惧和愤怒。各种表情在正面像里的反映都会很强烈，每个人都非常熟悉自己的正面形象，所以正面像的拍摄对摄影师的要求更高。一般来说，目光与镜头交流，会有交流感，但正面像拍摄往往会使人物缺乏透视感和立体感。正面拍摄时，方脸会显得大些，圆脸、长脸会更好看，因此，方脸可以稍微侧一侧，3/4

侧面拍摄，人物显得好看而生动。

眼睛是脸部最重要的器官，被称为心灵的窗户，主要起传神的作用(见图10-16)。凡是拍人，镜头焦点一般会对准眼睛聚焦。正视的明亮目光表示正直、坦荡。斜视的眼光会让人觉得敌意、偷窥。眯缝着的、无神的眼睛会让人觉得疲倦。眯缝着的亮眼会让人觉得刁钻。另外，细长眼睛可让其向上望，这样眼睛可显得大一些，近视眼和无神的眼睛可让其向下看，并采用侧面像，眼睛会美观一些。

嘴也是一个富含神态与表情的部分。微笑与哭泣都会在嘴上流露。沉默不言、紧闭双唇是一种性格体现。嘴角稍向上翘时会略带笑意，让人物显得温和。嘴紧闭时会显示紧张、决心、咬牙切齿。嘴噘着时常表现出调皮赌气、等待接吻或不高兴的样子。薄嘴唇会显得尖刻，厚嘴唇会显得宽厚。干裂的嘴唇表示干渴、焦虑、煎熬，湿润的嘴唇代表健康，表现出健谈、性感。

如果面孔中，再加入手的姿态，表现力就会更强(见图10-17)。托着下巴的手显示思考，双手交叉托着脑袋表现出休闲，双手捂着脑袋是很痛苦的样子。

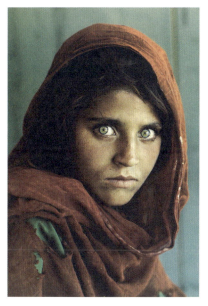

图 10-16　难民营中的阿富汗少女　1985 年
　　　　摄影：史蒂夫·马科里

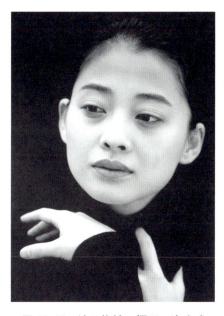

图 10-17　演员梅婷　摄影：逄小威

二、近景与神态

人物近景主要以面部和上肢(双臂)为主要拍摄内容，表现人物形象与神态。景别为近景，人物面部神态很重要，但双臂的动作具有表现性。因此，双臂的姿势与动态，也成了近景关注的部分。近景重在神情与态势的表现，一个是"神"，一个是"态"(见图10-18)。而人物神态的表现主要依靠面部的眼睛、嘴巴及手、胳膊等上肢动作。因此，一般取景构

图会以人物的双手以上为参考，重在面部的表情、眼神和手的姿态。

图10-19是 美国前总统林肯半身像，左肘放在桌子上，右手放在腿上，衣服朴实无华，松松的领结有点歪斜，手指摆弄着眼镜和铅笔。诗人惠特曼描述为"无言而深沉的悲哀"。 照片记录了他在战争的最后几周的疲倦和担忧。此时，林肯已经历了战争中最残酷的岁月，他为维护联邦的统一所做的奋斗就要成功，然而，他痛苦地意识到整个国家因此遭受的巨大损失。照片拍摄者加德纳没有刻意修饰总统忧愁憔悴的面容，一边的脸颊稍微置于阴影中，使他的右眼和右颧骨看起来空洞、可怕。

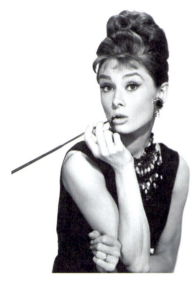 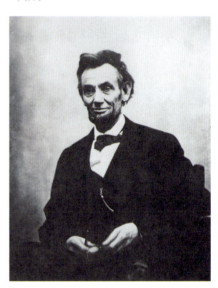

图 10-18　奥黛丽·赫本　1961 年
资料来源：Audrey: The 60s

图 10-19　美国前总统亚伯拉罕·林肯　1865 年
摄影：亚历山大·加德纳

延伸阅读：人物肖像摄影的光线处理

(1) 顺光几乎没有大的光比，可以润泽和消除粗糙皮肤表面的某些缺陷。另外，阴天(薄云遮日)时，光线柔和，适合拍摄妇女及儿童的人像。

(2) 前侧光来自人物前侧方的光位，造型力强，有利于表现人物的空间感、体积感。前侧光的光位成为人物经典用光的范式：人像富有生气和立体感。

(3) 侧光拍摄光源与相机镜头轴线成90°左右的光位，被摄体明暗对比强烈，一分为二，戏剧性强，在人像摄影中富有戏剧性效果，反差大。

(4) 后侧光，又称侧逆光，光线来自人物的侧后方，能使人物产生生动的轮廓线条，使人物与背景分离，从而加强人物的立体感和空间感。

(5) 逆光，又称背光，光线来自人物的正后方。逆光能渲染氛围，加强画面的纵深感，使画面更有立体感和空间感。逆光拍摄，若背景比较暗，人物从背景中分离开，会形成光环；若背景比较亮，可以实现人物剪影的拍摄。

三、全身人像

全身人像指主要以人物的形体、姿态与面部特征、表情为表现内容的人物肖像摄影。全身人像，包括人物的头部、上身肢体、双腿、脚及服饰与动作，画面中应尽量保证人物主体外延轮廓线的完整。全身人像，人物整体的形态、身姿和体形在画面中显得尤为重要，结合面部表情，生动地反映人的精神面貌，表现人的美、生命力和人特定的内心活动。

全身人像，能够最大化地展示人物的信息。它结合人物的服饰与姿态，常常能够表现人物的身份特征、职业特点，也能够展现出时代与地域的风貌，含有极大的社会文化信息(见图10-20)。

有许多人物跳跃的照片，也属于全身人像。人物在跳跃的一瞬间，以瞬间动作的形态表达人物的内心与情感(见图10-21)。跳跃心理：人在跳跃的时刻能够消除心理障碍和社会性的表象，显露本人相对真实的性格。

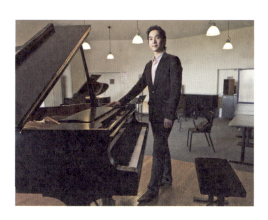

图10-20　吴谋业　2008年　摄影：姜健
资料来源：《华人在巴黎》

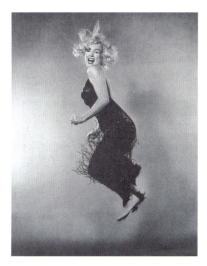

图10-21　玛丽莲·梦露
摄影：菲利普·哈尔斯曼

另外，全身人像在景别上表现为全景。若画面有具体的环境因素，人物和环境的关系要给予充分的考虑。所谓的"远取其势"，在全身人像上表现的是人物的高低、胖瘦，也是认识人物的第一印象。因此，人物姿态的恰当与合适，显得尤为重要。

四、凝视背影

在人物肖像拍摄中，背影的视觉意味，往往能引起人们广泛的好奇心；看不见面孔的画面，诱发着观者的自由联想。人物的背影拍摄，体现背部特征和细节，可以表现人物和人物对面的空间关系，令人产生遐想和参与感。背影拍摄是一种含蓄的表达方式。

拍摄背影要关注有价值的细节和背部姿态。影像中的背影是一种"看"的引导，引导

观者沿着实体的背影,去观看、想象和思考。在视觉心理上产生一种悬念效果,观者对画面中的人物及事件发展变化,产生发自内心的一种关注。背影也能够微妙含蓄地传达人物的内心情绪,人物的喜怒哀乐、尊严、决心、娇态都可通过人物背影来表露。有时,人物背影线条的变化,还可以准确展示某种性格特征。

作品《帕布洛·卡萨尔斯》(见图10-22)是人像摄影大师优素福·卡什为数不多的人像作品。帕布洛·卡萨尔斯是西班牙人,被视为20世纪杰出的大提琴家。1899年,他在伦敦水晶宫演奏,之后在欧美举办过多次享有极高赞誉的音乐会,包括在西奥多·罗斯福总统时期的白宫举办过一次音乐会。这幅背影作品,卡什本人也喜欢,他说"你仿佛能听到他在演奏,音乐似乎能在照片中流淌出来"。据说,作品在波士顿博物馆展出时,有一位年迈的老人,每天都在照片前驻足几分钟。工作人员感到好奇,就问道:"先生,为什么您总是每天都来看这幅照片?"老人回答:"嘘,别作声,年轻人,你没看见我在听音乐吗?"

作品《走向天堂花园之路》(见图10-23)是尤金·史密斯众多作品中观赏性和艺术性较强的一幅。拍摄的是他自己的孩子走在路上的背影,四周影调较暗,人物的前方较亮。1946年是第二次世界大战结束后的第一年。史密斯拍摄这张背影照片,似乎在象征着人类从此离开黑暗,走向光明幸福的新天地。

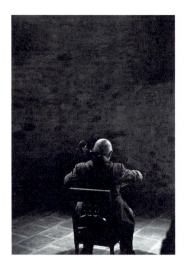

图 10-22　帕布洛·卡萨尔斯　1954 年
摄影:优素福·卡什

图 10-23　走向天堂花园之路　1946 年
摄影:尤金·史密斯

第三节　建筑摄影

照片永远是对被观察物体的最好诠释。建筑景观通过摄影这一视觉媒介让公众知晓,但是一幅建筑摄影作品永远不能表达出人们亲自参观建筑物时所获得的丰富信息与感受。

因为，对于一个建筑物的感受通常还包括通向建筑物的道路、建筑物的空间及周边环境。此外，照片不能够表达感官知觉(味道和声音)，也不能表达触觉，建筑摄影作品只能表达选定的感受、感想，有意地表达特定的观点；摄影师选择某个特定的角度去拍摄，将他(她)想给观者看到的东西呈现出来。

一、建筑外部形体与结构的摄影表现

(一)视点与机位

视点是决定建筑摄影形体特征效果的重要因素。建筑外部形体与结构特征的摄影表现，主要取决于一个恰当的视点和机位，也就是在拍摄时要寻找并发现一个最能表现主体特征的拍摄点。因此，首先应认真观察，拍摄前围绕建筑四周，从不同的距离观察它的外部特征。然后，根据现场条件，综合考虑拍摄方向、距离和机位高度等要素。

选择视点时应考虑以下内容：建筑所处的环境、群体比例、建筑的走向、光线的方向、光影关系等。建筑师在设计建筑或建筑群时，从三维空间出发，给出的效果图的视点，一般被认为是最佳观看角度。这个视点一般都在建筑的正侧面。但也并非绝对，对于建筑群来说，群体之间的掩照衬托，会产生不一样的视觉感受。

视点高，透视深远，建筑和环境的关系就会交代得较好(见图10-24)。视点低，建筑物就会显示出挺拔高耸的升腾感。要想获得高视点，就需要建筑物的对面有立足点。低视点拍摄，一般要求校正建筑物的垂直线。不过，垂直线稍微汇聚，往往更能给人以巍峨感(见图10-25)。

图 10-24　鸟瞰式远距离拍摄拉卜楞寺及所处的环境
　　　　　甘肃夏河　摄影：石战杰

图 10-25　郑州会展宾馆
　　　　　摄影：石战杰

一般来讲，摄影师不宜选择过多的角度，应对被摄建筑物进行仔细观察，确定拍摄机位。太多相似的视角拍摄，会泄露摄影师的犹豫不决，同时也会造成许多浪费。在一个系

列照片中,每一幅影像都应包含一条新信息。

视角的选择通常会受到其他因素的影响,如建筑轴、地平线、光线等。摄影师手持相机,在取景窗看时,往往不能顾及太多要素,因此要充分利用三脚架,它能帮助摄影师在不改变视角下考虑多个要素。

(二)背景和前景

特定建筑环境的背景是天空、大地和楼宇。我们无法将高层建筑或其他结构从背景中删除。有时,它们闯入取景画面,这样的背景也可以看作特定建筑与周围环境共同构成的一个舞台,可以用来制造主题张力,与特定表现的建筑形成对比、呼应。背景应当选择避免破坏主题和画面气氛的景物。如果在实际拍摄中出现这些景物(如电线、不合适的建筑),就要移动机位,改变主体与它们的相对位置和关系。

处于前景中的物体通常会产生令人不安的感觉,特别是在影像画面的边缘,会导致观者的注意力被转移。人们在平时生活中不太关注的物体,如垃圾桶、报刊亭、街道标识牌、公园长椅、花盆等,在建筑景观摄影画面中,常常会被觉察到,并认为是画面中的干扰物体。因此,摄影师通常要选择舒服的视角或暂时移走能够移走的物体,创造一个较为宁静的前景,还可以利用湖泊、水面上生动的倒影作为前景。框式构图常被摄影师采用,有的采用优美的大树及枝叶,有的将环绕四周的建筑当作前景,这些物体可以作为一种风格策略而被应用,同时也强调一个建筑的特殊个性(见图10-26)。

图 10-26　浙江传媒学院学生宿舍　树木作为前景可增强空间感　摄影:石战杰

(三)水平和垂直

建筑中的很多元素都是保持水平的,如地面、门窗、水平分隔等,但建筑对垂直有严格的要求,从地面向上建造,其中垂直线是组成建筑形体线条中最基本的一种线条,"垂直"在人的视野里也成为建筑形体中最基本的特征。因而,垂直线在建筑中是最常见,也

第十章 摄影的四大题材

是不可缺少的一种线。在建筑摄影中，除有意倾斜来制造视觉冲击外，绝大多数水平线条自然水平，垂直线条保持垂直，它们是建筑摄影的基本核心理念。因此，在大部分拍摄情况下，相机的水平与稳定显得尤为重要。水平线的运用能使画面有更多的稳定与宁静感，而画面中的垂直线则使建筑显得更加挺拔、坚实和有力。

在影像画面中，水平线占据着显著的位置，垂直线显示着稳定与挺拔。在一幅具有动态特质和景深的照片中，斜线条发挥着空间表现、汇聚和引导的功能(见图10-27)。许多水平线因两点透视，变成汇聚线的倾斜线。另外，曲线和圆弧线的优美、重复线的节奏感，在建筑上都有许多体现。

图 10-27　地平线在中间，建筑景观主体前边有水面倒影，可增强活力和生机　资料来源：《世界著名建筑》

延伸阅读：建筑摄影上的透视"失真"

摄影的表达是通过相机及镜头来表现建筑与景观三维空间的透视关系的。只有当相机保持水平，建筑物的垂直线才会在照片中保持垂直，其透视关系才会有绘画中的一点或二点的透视效果，这也就限制了用普通相机拍摄建筑的灵活性。特别是在地面上拍摄高层建筑时，画面下半部的地面往往会显得过多，而建筑的顶部又无法被摄入画面。如果相机向上仰拍，虽然建筑的顶部被摄进了画面，但原本垂直于地面的线条却会向上汇聚，形成绘画中的三点透视效果，摄影中把它俗称为透视"失真"。除了那类刻意用倾斜线来表达视觉的戏剧性效果外，在大多数情况下，人们还是习惯接受绘画中一点或二点透视的效果，即建筑在照片中仍保持垂直，因为这是常人看待建筑、看待世界最常用的视角。控制建筑影像透视"失真"常用的解决方法有：①保持相机水平且不倾斜，平视取景拍摄；②升高机位高度；③使用透视调整相机或透视调整镜头(见图10-28)。

对于建筑环境摄影中的人物，许多情况会避免人物的出现，以避免对建筑环境视觉注意力的影响，因此，通常画面中寂静无人，建筑物肃穆耸立。

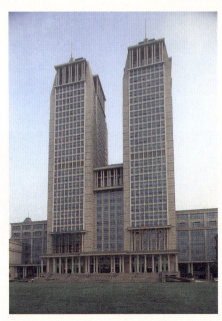

图10-28　复旦大学光华楼　摄影：石战杰

但也有一些情况，为了表明建筑环境与使用者的关系，或者增加一些生活气息，照片中也包含了人物。这些人物往往能形成视觉焦点，在建筑和人物之间形成比例尺度关系，并装饰点缀着画面，在千篇一律的区域内起到补偿性作用(见图10-29)。作为一种经验，摄影师应该仔细考虑人物的出现会对画面产生什么效果，并做出清醒的选择，因为画面中的人物(生物)比静态物体更能吸引眼球。如果影像中包含人物，使用三脚架有利于保持相机的位置，直到人物的位置合适，时机成熟时再按下快门，尤其在公共空间。

在摄影画面中，人脸很容易吸引人的注意力，导致对建筑环境的表达变成人物肖像的表现。因此，往往会避免拍摄人物的正面，而选择拍摄行进中的人物背部。另外一种处理方法是采用动态虚化解决这个问题(见图10-30)。决定动态虚化的因素有物体移动的速度、移动的方向及曝光的时间。在实际拍摄过程中，应更加关注和考虑曝光的时间。拍摄时，三脚架是必须使用的，找到合适的曝光时间，获得平衡的运动表现图像。移动的物体通常是可以识别的，只是它的细节被虚化了。同样，对影像有干扰性的车辆也可以通过这个办法来让它们显得不那么"碍眼"。

尽管摄影师不能改变真实的被摄景物，但个别的元素可以修饰。例如，窗户打开或是关闭，汽车、自行车是否停泊在原来的位置或是移开的。为了阻挡或开阔视野，物体一定要被摆放在特定的位置。

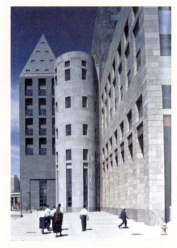
图10-29 美国丹佛图书馆

图10-30 人物虚化，在画面中起装饰点缀作用

资料来源：陈晋略主编《图书馆》贝恩出版公司 2002年

(四)精确聚焦、景深控制和沙姆定律的应用

1. 聚焦与虚化

精确聚焦，是为了强调某些景物或景物的细部。在画面上，表现为选择并获得最佳清晰点(面)；从技术控制上，指的是调整摄影镜头与成像平面的距离。例如，为了突出画面的主体，主动地、创造性地虚化(模糊)背景、前景和陪体，通过精确聚焦和大的光圈(浅景深控制)简化影像，造成特殊的影像艺术效果(见图10-31)。

图10-31 北京大学博雅塔 摄影：石战杰

2．景深控制

在建筑与环境摄影中，通过缩小光圈，延伸景深，可使整幅画面景物的清晰范围都在景深控制之内。由于后景深大于前景深，对焦点(平面)应选择在被摄景物的前1/3处，从而获得全景深的画面。在建筑界，观者在观看专业的建筑照片时一般都习惯主体建筑有全面清晰的影像，因而一般都采用缩小光圈，选择合适的对焦点(平面)，加大景深来获得全面清晰的影像画面。

3．沙姆定律应用

20世纪初，法国一位相机发明人于勒·加尔庞蒂(Jules Carpentier，1851—1921)在研究放大机镜头的透视校正时，发现这个光学现象——沙姆定律。不过他并没有进行个人验算验证，仅在1901年将此提出专利申请。1905年，奥地利上尉军官薛普鲁·沙姆弗拉格(Theodor Scheimpflug，1865—1911)参考了加尔庞蒂的成果，经过彻底的理解和数学验算，提出了更为实用的光学法则——沙姆定律。

沙姆定律可以表述为：当被摄物平面、镜头平面和胶片平面，有任何一个平面不平行时，要获得全面清晰的影像，须使三个平面的延伸面相交于一条直线，而不是一点(见图10-32)。

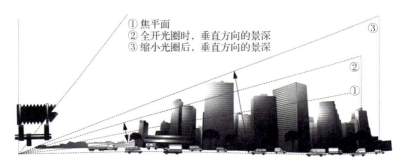

图10-32　沙姆定律示意

沙姆定律在建筑与环境摄影的应用，主要体现在大画幅技术相机上(见图10-33和图10-34)，因为大画幅相机的前板或后板能够做俯仰、旋转的调整动作。在实际拍摄中有所谓的一个虚拟的清晰对焦平面，也就是沿着镜轴的方向任意前后滑动的平面，这个平面一定与镜头平面(镜头板)互相平行(见图10-32)。如果被摄景物是一个任意的立体空间，开大光圈后，必然有部分景物在清晰对焦平面上，而有部分景物分布在平面的左侧(上方)，还有一部分景物分布在平面的右侧(下方)。如果开大光圈，对焦平面上的景物会锐利清晰；如果缩小光圈，景深将从清晰对焦平面的垂直方向渐渐增加。因此，选择一个合适的对焦平面，即使光圈开大，被摄景物依然可拍得清楚。当然，根据经验，选择合适的对焦平面，再缩小光圈，可以得到足够全面清晰的影像画面。

第十章 摄影的四大题材

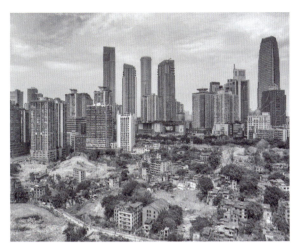

图 10-33　沙姆定律应用　重庆　摄影：蓝天

图 10-34　沙姆定律的反应用。改变焦平面，开大光圈　浙江档案馆　摄影：石战杰

二、表达建筑的材料质感——光线的选择

建筑物的材料质感，通常只有通过触摸才能获得最佳体验；而摄影缺乏触觉维度，它只能通过感官的转化，通过视觉的方式获得栩栩如生的质感。影响影像质感的因素很多：精确的聚焦、合适的曝光、相机的稳定、感光材料的颗粒大小和像素的多少、影像后期的制作与调整等。但除了这些基本的技术性要素外，光线的角度、质量和照度也是实际拍摄中需要重点考虑的要素。

(一)晴天拍摄

晴天有光影变化，材料表面有受光面和阴影，明暗分布产生空间纵深感，有利于表现

建筑的立体感。以蓝色的天空作为背景，也有利于表现建筑的空间感(见图10-35)。摄影师应该在一天的不同时刻观察被摄主体，以发现最佳拍摄时段。日出和日落时，光线柔和，低角度、低色温成为理想的建筑环境光线照明(见图10-36)。

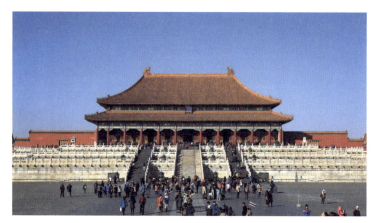

图10-35　北京故宫太和殿　蓝天为背景，画面具有纵深立体感　摄影：石战杰

图10-36　晴天早晚的光线柔和而富有感染力　杭州　摄影：石战杰

中午的光线，光影对比强烈。直射光中的顺光、顶光和逆光一般不利于表现建筑的质感，通常选择侧光角度，可捕捉到明确的空间体积关系。斜侧光能较好地表现建筑表面的纹理质感，尤其是建筑色彩并不丰富或光滑的玻璃幕墙。

(二)阴天拍摄

阴天光线柔和，光影变化不大。如果注意拍摄角度，建筑各个细部都能得到展现(见图10-37)。在此情况下，空间纵深感的展现，还需要充分考虑建筑物的形体斜线条和色彩元素。另外，阴天时建筑朝北的一面也可以得到表现。坐南朝北的建筑可选择薄云天气或日落之后利用人造光源拍摄。

第十章 摄影的四大题材

图 10-37　阴天拍摄，细节得到展现，而画面中的斜线透视可增加画面的空间感　摄影：石战杰

(三)平面反射

水面、玻璃和许多建筑外观材料都会产生反射。反射让画面有不舒服的亮斑，水面会有一片白色的反光，玻璃显得不透明，影响外观。偏振镜可以用来消除或减弱反射的干扰，让画面更纯净些。

三、夜色中的建筑

太阳落入沉幕，人工照明渐次亮起，建筑与环境在黄昏与夜色中，散发出深沉而迷人的魅力：有的华贵深沉，有的绚丽辉煌，有的婀娜多姿，有的生机勃勃。夜色中的建筑与环境照片，迥异于它白天时的面容与身姿，彰显着它的神秘与华丽(见图10-38)。

拍摄时间上，晴天应考虑日暮降临、华灯初上的时候。此时的天空还有足够的余晖，还能够映照、勾勒建筑的外形轮廓。建筑物在蓝色天空光和橙色人工光的互相映衬之下，建筑环境的细部还能得到表现。而多种混合光源的色彩差异也能给画面增添许多迷人的色彩(见图10-39)。

拍摄夜景，机位要提前选择、确定好，可以用三脚架实现长时间曝光。拍摄时要做好天空光、自然环境光和人工照明光三者之间亮度的平衡。当天空光亮于人工光，会缺乏夜景的气氛；天空太暗，则显得没有层次和生机。因此，最好在三者亮度都能得到相对平衡时，按下快门，一次曝光成功。

可以把不同时段光影效果组织在同一画面内。第一次拍摄在夜幕降临的初期，当天空亮度接近建筑环境亮度时拍摄，曝光以天空的亮度(或减少)为准，天空就会以18%的灰度(或更暗)在画面中出现，切不可过分明亮而失去夜景的气氛。第二次曝光在夜幕完全降临后，曝光以建筑的灯光，及灯光所能照明的建筑明区为依据，形成内景的丰富层次与外形轮廓的完整。

图 10-38　加拿大温哥华图书馆
资料来源：《图书馆》

图 10-39　圣安东尼奥图书馆
资料来源：《图书馆》

如果拍摄过晚，天空的黑暗会淹没建筑周围环境杂乱的景物，但天空之幕则会显得一片死寂。拍摄时，可关注建筑物前面是否有倒影可以利用，也可以利用道路上的车流，以拉出流动的红白光线，丰富建筑与环境的画面，增添画面的生机。

顾城有诗"黑夜给了我黑色的眼睛，我却用它寻找光明。"写得真美，摄影师也应在暗淡的夜色中，寻找光明，定格建筑深沉而美丽的身影。

四、表达建筑设计的艺术之美

要想在建筑与环境摄影上拍得更好，还须热爱建筑，并能体会到它们之间的差别和细微之处。尽管不必专门学习建筑，但也要熟悉建筑领域的一些基本概念和术语，了解世界各地不同建筑风格、建筑的历史及文化。美国著名的建筑摄影师艾兹拉·斯托勒本人最初就是建筑师。许多富有成就的建筑摄影师，也可以通过阅读有关书籍来获取关于建筑方面的知识。另外，要对建筑艺术有较高的鉴赏能力。时刻要记住的是，为了拍摄出较高水平的专业建筑环境摄影，在影像语言上也要孜孜不倦地下功夫。

悉尼歌剧院(见图 10-40)是一座贝壳形屋顶，下方是结合剧院和厅室的综合建筑。在现代建筑史上被认为是巨型雕塑式的典型作品，也是澳大利亚象征性的标志。其外形犹如即将乘风出海的白色风帆，带着所有人的音乐梦想，驶向蔚蓝的海洋。从近处看，它像一个个贝壳的大展台，贝壳也争先恐后地向着太阳立正看齐。

第十章 摄影的四大题材

图 10-40 悉尼歌剧院(Sydney Opera House) 丹麦建筑师约恩·乌松设计

第四节 静物摄影

静物摄影，一般指对静止的物体，精心选择或安排，达到某种意趣、艺术效果的摄影。这类摄影常常表现的是日常生活中的一瞬、一景，而不是名山大川、不是重大新闻，气势也并不恢宏，但画面清新、构思巧妙，包含着生活的情趣，蕴含着人生的哲理，耐人寻味。其英文为：still life。静物摄影的核心：把静物拍得充满生命的活力。

爱德华·韦斯顿的这幅《青椒》(见图10-41)以日常生活中常见的物品为拍摄对象，艺术性地呈现了一幅影调细腻，造型独特，充满着生命力的静物形象。影像中的青椒已不再是田间与厨房内常见的那种青椒了。摄影者通过影像语言，创造了事物新的形态和力量，赋予它伟大的生命感和力量感。在这里，摄影捕捉的是瞬间，留下的是艺术的永恒。

静物摄影作为艺术实践的产物，发展至今日，也被广泛应用于商业摄影，体现商品的形态、质感、色彩(关于商品静物摄影，在本书第十一章第三节再做详细分析)。以下从艺术和审美的角度来分析静物小品摄影的特点。

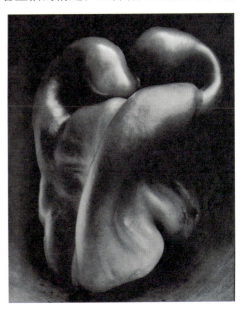

图 10-41 青椒 30 1930 年
摄影：爱德华·韦斯顿

213

一、题材内容，日常普通

生活是艺术的源泉。平凡而质朴的生活往往馈赠摄影人以丰富、多样的题材。静物摄影的内容大都为日常生活中常见之景：普通人平凡生活的光影与瞬间，动物之间美好而温情的一面，犹如人的面容与身姿的植物花朵、枝叶茎秆，这些常见的景物，在摄影师认真观察下，化平凡为灵性，化瞬间于永恒(见图10-42和图10-43)。

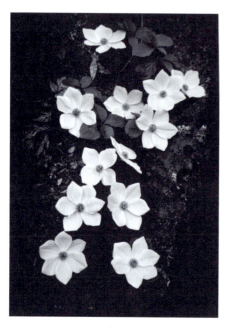

图 10-42　山茱萸　1938 年
摄影：安塞尔·亚当斯

图 10-43　烧焦的树干与青草　1935 年
摄影：安塞尔·亚当斯

二、拟人手法，充满人情

在静物摄影里，尤其是动植物摄影，摄影师常以人的视角与情感，用拟人的手法，借动植物的动作、姿态来表现人类丰富的性情。在动物静物摄影中，表现动物的情感，也是表达人的情感。观者能够看到并感受到世间那种母子、手足的情深，家庭的温暖，以及对逝者的哀悼。在植物静物摄影中，以花喻人，以花的灵性，拟人的性情，植物的枝叶、茎秆的陪衬与偎依，无不是人间温暖情感的流露。

三、富有情趣，蕴含哲理

静物摄影画面精练、富有情趣，在细微与精致之处，能够表达出生活的哲理。李英杰的《稻子和稗子》(1979)，作品构思深邃，构图简练。画面中，昂着头的是轻浮的稗子，低着头的是饱满的稻子。作者将自己的情感寄于作品之中，形象丰满而含蓄，蕴含着骄傲

第十章　摄影的四大题材

与谦虚。因此，静物耐看，也耐寻味，画面引导观者思考很多，也很远。这也正是静物摄影的魅力所在。

四、以小见大，意味深长

静物摄影常以小的景物与视角，展开对被摄体的精细描绘，用镜头语言形象地展现生活中富有趣味的事物与瞬间。而画面的背后是摄影师对生活的体会与感悟，以及对生活的认真观察与感情抒发(见图10-44和图10-45)。静物摄影，既抒发情怀，也启示人生，还体现人间大道理。

图10-44　木心故居里的树　摄影：石战杰

图10-45　竹径古木　摄影：石战杰

思 考 题

1. 如何理解风景摄影的价值与意义？
2. 如何理解风景摄影中大景深的应用？．
3. 理解人像摄影的景别。
4. 人物的姿态、手势和眼睛在人像摄影中的表现作用是什么？
5. 如何在摄影中表现建筑的质感？
6. 拍摄建筑与环境的夜景，有哪些环节应该着重考虑？
7. 如何理解建筑摄影中的水平、垂直和倾斜等问题？
8. 如何理解建筑与环境摄影中三脚架的深层意义？
9. 如何理解静物摄影的意趣？

第十一章

摄影的类型

摄影在180多年的发展进程中,以报道、商业和艺术三大类型存在于人类的公共传播空间,影响并改变着人类社会。摄影也在诸多领域表现出其强大的魅力与特性。我们试着想象,如果没有摄影,这个世界将会缺失多少有意义的瞬间,将会缺少多少记忆?

第一节　新闻报道摄影

——让公众了解世界的摄影

摄影作为一种形象化的传播手段和语言工具，被大量运用到社会新闻和事件报道上，成为新闻报道的重要媒介和手段。新闻与社会纪实摄影已成为摄影应用中较为重要的一支。

一、新闻报道摄影概述

(一)新闻报道摄影

新闻报道摄影是以摄影的方式，对正在发生或当前发生的具有新闻价值的事实、信息所进行的一种形象化的报道，这种报道形式通常是将摄影图像与文字说明相结合(见图11-1)。

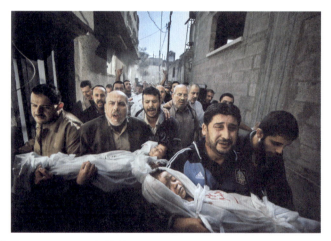

图 11-1　两岁的 Suhaib Hijazi 与她的哥哥 Muhammad 在以色列针对加沙的空袭中遇难，他们的父亲 Fouad 亦遇害，母亲重伤。两名叔叔抱着孩子的遗体在前往葬礼的路上
巴勒斯坦边境城市加沙　摄影：Paul Hansen，瑞典　资料来源：荷赛官网

这幅新闻摄影作品在第56届世界新闻摄影比赛(World Press Photo)上获得年度图片奖和突发新闻类单幅一等奖。作品以强烈的现场感，见证了在以色列导弹袭击中丧生的巴勒斯坦儿童的葬礼，通过悲伤的场面，向外界报道了地区冲突给人们生活带来的灾难。

新闻报道摄影有以下特点。

(1)新闻报道摄影必须是摄影者对新闻事件或人物的现场拍摄，强调其现场性、见

证性。

(2) 从时间上说，强调正在或当前发生，强调新闻的新鲜性。

(3) 从新闻上说，强调其拍摄的是具有新闻价值的事实信息，并非拍摄的所有事实画面都可作为新闻摄影，具有选择性。

(4) 从视觉信息的形式上说，强调摄影图像与文字说明相结合，要求摄影画面形象生动，文字信息具体准确。因此，新闻报道摄影以图像为主，文字为辅，优势互补，从而完成新闻信息的传播报道。

(二)社会纪实摄影

社会纪实摄影指用摄影的手段对人类社会进行真实的记录，它的题材内容一般具有一定的社会意义和历史文献价值。纪实摄影对社会的影响是长效的，它注重事物的社会内涵与意义。其基本特征是社会性、史料性及文化性。

美国摄影师刘易斯·海因(Lewis Hine，1974—1940)的《童工》是社会纪实摄影中的代表作[见图11-2(a)、(b)、(c)、(d)]。

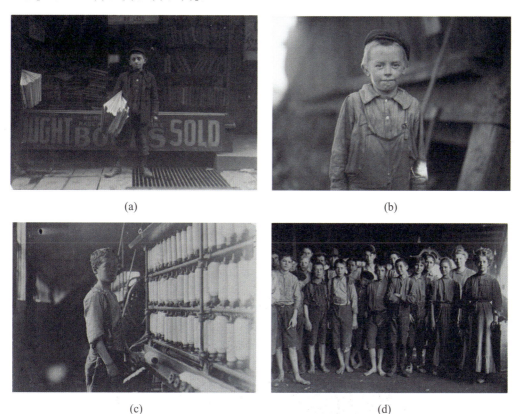

图 11-2　童工　摄影：刘易斯·海因

自1908年起，摄影师刘易斯·海因用10年时间走遍了美国，记录下孩子们从事各种各样成人工作的状况，并开始在政府部门游说以期改变童工保护法。

当时，约有170万名儿童在工厂里做苦力。他常把他的柯达单镜头反光手提相机装在饭盒里"混"进工厂，找童工谈话，并为他们拍照。

海因发现六七岁的孩子每天要在棉纺厂里工作12个小时。他把孩子们的谈话、身高（通过他自己的衣扣来测定）和健康状况都记录下来，同时，在他们窄小而危险的工作环境中，不动声色地用镜头记录下来。所有这些收集到的情况，都通过全国童工委员会出版的小册子公之于世。

海因坚持他的摄影工作，直到20世纪30年代美国联邦政府禁止童工的法案得到通过为止。用他的话来说："我要揭露那些应该纠正的东西；同时，要反映那些应予表扬的东西。"

二、新闻报道摄影的形式

(一)摄影与文字相结合

摄影与文字相结合是新闻报道摄影的基本形式。

(1) 摄影图像语言凭借画面形象生动的优势，在单位时间内传达的信息量是文字无法比拟的。图像语言以其高效快速的信息传递方式，越来越为人们所接受并运用。

但是，图像语言有较大的多义性及不确定性；在信息的具体化和准确性上文字语言具有较大的优势。因此，在新闻信息的传递上，新闻报道摄影集两种优势于一体，以图像为主，文字为辅，优势互补，从而完成新闻信息的有效传播。

(2) 文字在新闻报道上起补充、解释和说明的作用。例如，画面不能提供时间、地点、姓名、单位和作者等基本事实，也不能提供事件发生的原因、意义和性质等背景资料，还不能提供理解与欣赏的角度等信息，这些文字可以做到。

2010年4月17日，在结古镇扎西大通路西侧的山坡上，20岁的贡嘎正在安慰哭泣的妻子卓嘎，卓嘎的姨娘在"4·14"地震中遇难，按照当地习俗，卓嘎姨娘的遗体连同遇难者遗体进行火化(见图11-3)。这幅作品获得2010年度最佳新闻照片奖和非战争灾难类重大新闻类单幅金奖。

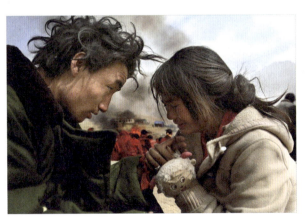

图11-3　玉树痛别亲人　摄影：张宏伟　资料来源：华赛官网

在这幅新闻摄影中,摄影师捕捉到了人物忧伤与痛苦的瞬间表情,有极大的形象价值与感染力。如果没有文字说明,画面信息就会显得不够完整准确。文字把时间、地点、人物的年龄与关系,以及背景资料都表达得清晰完整,让观者对新闻事实有了更加完整与深刻的理解。作品表现了地震灾民送别遇难亲人时悲痛而凝重的场景,形象生动地表现了大灾大难中人的真情实感和人性的力量。

(二)单幅与组照

常见的新闻报道摄影有两大类型:单幅和组照。

(1)单幅新闻报道摄影用一张画面,形象凝练地把新闻事实表现出来,有较强的概括力。

(2)组照新闻报道摄影用多幅图片,多角度地对新闻事实进行拍摄报道,增加了新闻的信息量、深度和力度。

摄影师余海波以组照《大芬油画村》报道了大芬村的状况(见图11-4～图11-14)。2006年,《大芬油画村》(系列)获第49届荷赛艺术类二等奖,受到国际关注。同年,又获第二届中国国际新闻摄影比赛艺术类金奖。

深圳市郊区的大芬油画村被形容为文化产业新奇迹。从全国各地聚集的数万画工批量复制凡高、毕加索、达·芬奇等欧洲大师的经典名画,凭借低廉的价格迅速占据世界市场,每年超过500万幅油画出口世界各地。

大芬油画村最早形成于20世纪80年代,一位名叫黄江的中国香港画商从欧美接订单在深圳大芬村培训画工,建立油画制作生产基地,并逐渐形成与油画相关的产业链。

达·芬奇的《蒙娜丽莎》和凡高的《向日葵》与《自我肖像》是大芬村远销世界各地最大量的复制品。在2010年上海世博会深圳馆展区内还可以看到世界上最大的蒙娜丽莎拼图(长43米、高7米),这是大芬村的507位画家用9990幅画共同制作的。

大芬油画村画工复制的欧洲经典名画,虽然已经转移了经典艺术自身的审美价值与趣味性,却隐喻了其反权威性的当代认知,削减了被世人崇尚的艺术规则与标准。

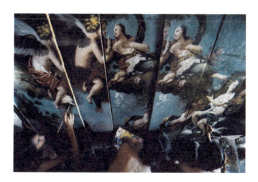

图11-4 大芬油画村画工完成的巨幅油画——飞翔的天使

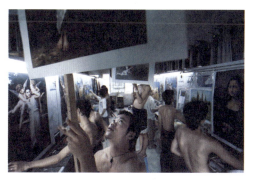

图11-5 画工们在酷热的工厂里工作

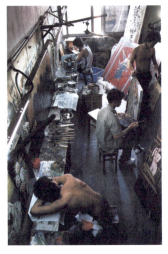

图 11-6　按时交货，画工们轮班工作，昼夜不停

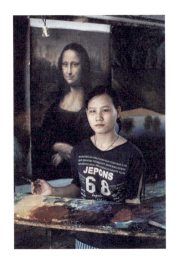

图 11-7　女画工

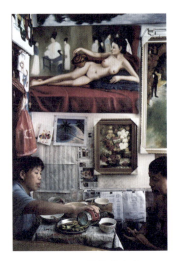

图 11-8　简单的午餐

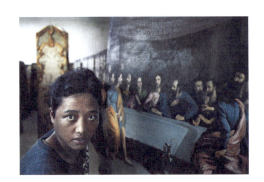

图 11-9　云南画工与达·芬奇的画《最后的晚餐》

图 11-10　两位 20 岁的画工

图 11-11　工厂的流水线，画工们每天要站至少 8 小时

图 11-12　休息的情侣画工

图 11-13　大芬村 12 巷 301 画室

图 11-14　周永久在大芬村已经工作了 18 年，他的弟子多达 33 名。周永久说："我们通过油画找到了生命的意义。"

三、新闻报道摄影的特点

(一)具有新闻价值

(1) 新近性：是指新近发生的、不为广大受众所知的事件。
(2) 重要性：在政治、经济、文化等方面与受众切身利益相关的。
(3) 显著性：名人、胜地、要事的动态。
(4) 趣味性：富有生活情趣或人情味的各种奇闻趣事。
(5) 接近性：在地理上、心理上与观者较为接近。

(二)具有形象价值

新闻报道摄影的形象价值指图像的可看性与瞬间性的价值。摄影是以图像为工具向公众进行阐述的一种表达形式，所以它的画面要求既生动又有感染力，这样大家才有观看的欲望。从这个意义上来说，在对象的选择和瞬间的把握上，新闻报道摄影的表现要比文字难一些。毕竟，新闻的可看性在于受众愿不愿意看，其瞬间性在于图像耐不耐看。因此，我们可以这样讲——新闻报道摄影是新闻价值和形象价值相结合的产物。

图11-15中是2010年3月23日，在云南石林县大石桥村，6岁女孩杨云润取水后挑着两瓶水回家。旱灾发生后，政府的消防运水车每天下午5点准时将生活用水送到大石桥村的村口。女孩从村口到家需要走完一段300米的土坡，她每天都与家人一起加入到挑水的队伍中。从2009年年末以来，云南省部分地区遭遇百年大旱，受灾人口超过2000万人。

(三)具有真实性

真实性是新闻的生命，也是新闻报道摄影的生命。真实性在新闻摄影中主要表现在以下三个方面：一是摄影画面的真实；二是文字说明的真实；三是影像后期的真实。作为新闻工作者，不应该采用拼接合成、移花接木等有悖于新闻事实的后期处理手段。

可是在现实的新闻摄影报道实践领域里，出现了一些逾越了新闻事实底线的报道例

证,如周老虎事件、广场鸽事件(见图11-16)、藏羚羊事件(见图11-17)等,这种不良现象无疑给新闻摄影工作者敲响了警钟。

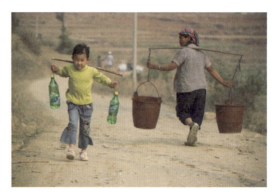

图 11-15　取水路上　东方早报　摄影:鲁海涛　资料来源:华赛官网

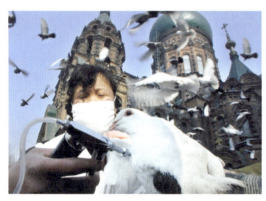

图 11-16　广场鸽事件　资料来源:互联网

图 11-17　藏羚羊事件　资料来源:互联网

四、世界新闻摄影比赛

作为摄影者,要学习、借鉴世界新闻摄影文化的有益经验和先进成果;研究、改进、提高新闻摄影水准的方法;参加比赛,积极交流。关注并参加世界新闻摄影比赛无疑是一种较好的途径。

(一)世界新闻摄影比赛

世界新闻摄影比赛(World Press Photo,WPP),由总部设在荷兰的世界新闻摄影基金会(World Press Photo Foundation)主办。该会成立于1955年,1957年举办了第一届世界新闻摄影比赛,发起于荷兰,故又称"荷赛",被认为是国际专业新闻摄影比赛中最具权威性的赛事。

1956年,荷兰首都阿姆斯特丹的三位摄影家米伦登克(Ben Van Meerendonk)、谢勒(Kees Scherer)和威斯曼(Bram Wisman)把一次全国性的摄影比赛扩展为国际性的新闻摄影

比赛,并且建立了"世界新闻摄影荷兰基金会"这一长久性的组织。主办者强调并鼓励摄影记者深入现场、不畏艰险的采访作风,倡导有创造性的、形象感染力强的表现手法。

荷赛奖共分为突发新闻、一般新闻、新闻人物、体育动作、体育专题、当代热点、日常生活、肖像、艺术、自然10类,基本覆盖了新闻摄影的各个方面。每类还分单幅和组照(最多不超过12幅)两项。大赛从所有参赛作品10类20项中评出年度最佳新闻照片一张,并由儿童评委会从当年部分获奖图片中选一张为"儿童奖"。

评委会评选照片分为第一轮评选和第二轮评选两个程序。

第一轮评选由评委会主席率领四位评委进行。任务是将全部参赛照片逐一过目,在不提供任何图片说明的前提下,进行"一票准入"制,即只要有一位评委认可,即可进入第二轮评选。第一轮评选的淘汰率通常为80%~90%。第二轮评选由评委会主席率领另外九位评委进行,任务是评选出全部获奖作品。第二轮评选至少要进行四轮淘汰式评选。第一轮和第二轮的评选时间各为一周。

复旦大学新闻学院教授顾铮受邀担任2013年荷赛奖终评评委,成为自1983年以来第6位参与荷赛评奖的中国人,也是荷赛历史上首位担任终评评委的中国人。

荷赛是世界上规模最大、最有威望的新闻摄影比赛之一。它的宗旨是"促进信息的自由、不受限制地交流,鼓励高水平的专业新闻摄影标准",对全世界新闻摄影事业的发展起重大的推动作用。世界新闻摄影的规模不断扩大,每年都有数十个国家近万幅作品参赛,新闻摄影比赛的作品成为人类所处的时代和历史的见证。

(二)中国国际新闻摄影比赛

中国国际新闻摄影比赛(CHIPP),简称"华赛",于2005年在中国深圳成立。

1. 举办目的

(1) 世界文化是多元的,丰富多彩的。世界各国都有其民族特色和国情的新闻摄影,它们共同构成了全世界的新闻摄影文化。通过举办国际性新闻摄影比赛活动展示中国在国际上的美好形象,扩大中国新闻摄影在世界上的影响,建设有中国和东方特色的世界新闻摄影文化的新品牌和新名牌。

(2) 建立体现中国新闻摄影价值观念的新的国际新闻摄影评判标准;倡导先进新闻摄影方向和先进新闻摄影理念;推动中国和世界新闻摄影事业的健康发展,为人类的和平发展事业做出有效服务。

(3) 为世界各国的新闻记者和摄影师搭建一个新闻摄影作品和学术信息交流的新平台;促进中国和世界各国新闻摄影界和新闻摄影工作者之间的往来与友谊。

(4) 引领各路中国媒体人,学习、借鉴世界新闻摄影文化的先进成果和有益经验,检查、认识中国新闻摄影存在的弱点和缺点,研究、改进提高中国新闻摄影水准的措施,加快中国新闻摄影向世界一流水平迈进的步伐。

2. 举办宗旨

华赛的主题和旗帜是"和平与发展"。

奖励优秀作品：反映世界的和平发展、表现人类的生存状态、展示民众的命运情感。

倡导先进理念：最开阔的新闻视野、最敏锐的洞察目光、最高超的摄影技巧、最快速的客观反映、最有力的视觉冲击。

打造全新平台：为全球新闻记者和摄影师提供新闻摄影作品、学术信息交流和友好交往的平台。参赛者无论国籍和年龄，均可以参与各类别的比赛。由具有国际性、专业性、权威性的评选团队进行评奖，评出的获奖照片，将出版年鉴，进行巡展。

3．分类及代码

共分8类，每一类设单幅与系列两项。

(1) 日常生活类新闻(DL)。

(2) 战争、灾难类新闻(WDN)。

(3) 非战争灾难类重大新闻(TN)。

(4) 经济及科技类新闻(ESTN)。

(5) 自然及环保类新闻(NEN)。

(6) 文化及艺术类新闻(AEN)。

(7) 体育类新闻(SP)。

(8) 新闻人物(PO)。

4．评选标准

(1) 内容真实，着力体现"和平与发展"的主题。

(2) 形象生动，富有冲击力和感染力。

(3) 标题与图片说明准确、简明。

(4) 参赛类别清晰。

5．奖项奖酬

(1) 奖项。共分8类16项(每类分单幅和系列两项)；每项设金奖1名、银奖1名、铜奖1名、优秀奖5名；从各项金奖中评出"年度最佳新闻照片奖"1名(见图11-18)；各项奖数不足者可空缺。

图11-18　在加沙告别　摄影：贝尔纳特·阿尔曼戈　美联社
问鼎第九届华赛年度新闻照片大奖　资料来源：华赛官网

(2) 奖酬。"年度最佳新闻照片奖"：奖杯1座、证书1个、奖金人民币60000元；领奖的往返机票； 各项金奖：奖杯1座、证书1个、奖金人民币10000元；领奖的往返机票；各项银奖、铜奖：奖杯1座、证书1个；优秀奖：证书1个，作品目录入编年鉴。

6．评价

来自荷赛之乡的荷兰评委文森特·门泽尔说："我没想到华赛的照片具有这么高的水平。这是真正的国际性比赛。""华赛这个新生儿已经非常强壮。""华赛会成为独具个性的国际新闻摄影品牌。"

来自智利的评委米盖尔·拉雷亚说："首届华赛能有这么多好的作品，有这么高的作品质量，是在我的意料之外的。"

担任过荷赛评委、来自印度的评委普拉尚特·潘加尔说："我认为华赛是一个非常成功的比赛。""评选中我看到了许多非常优秀的作品，其中有许多是荷赛中获奖的作品。所以我一再强调一定要把华赛办成一个重要的、国际性的新闻摄影比赛。我们太需要一个由亚洲国家举办的国际性的新闻摄影比赛了。而且我也看出了所有人都非常重视这个比赛。我希望华赛能成为一个世界性的品牌。"

美国评委、《每日新闻》前摄影部主任詹姆斯·都利在美国一个网站上发表看法："这次比赛是一个新摄影比赛的伟大开始。它将成为世界新闻摄影比赛后的又一项成功的国际新闻摄影比赛。这个竞赛相当'职业地'组织工作，非常出色和完善。全世界大约有21 000张照片参加评选，请注意，这是一个非常了不起的数字，尤其是对首次举办的摄影比赛来说。"

第二节　商业广告摄影

——被消费的视觉影像

在商业流通上，摄影直观的形象、实证性的细节，易于复制传播，极大地提高了广告画面的可信度和记忆效果，成为现代广告的重要载体和手段之一。

一、商业广告摄影的概念与特点

(一)商业广告摄影的概念

商业广告摄影指通过摄影的手段，以图像为主要传播方式，反映商品与服务的特点，传播商品与服务的信息，从而促进商品的流通，激发消费者购买愿望的摄影类型或方式(见图11-19)。

当今，商业广告摄影的传播媒介有网络、报纸、杂志、印刷品、电影、电视、户外

等。有商业广告传播的地方基本上都能看到商业广告摄影的身影(见图11-20)。

图 11-19　汽车广告
资料来源：《中国广告摄影年鉴》

图 11-20　各种媒介上的商业广告摄影

商业广告摄影是一种传达广告信息、服务经济活动的摄影创作，其目的不仅是美学意义上的，更重要的是商业上的。

(二)商业广告摄影的特点

当今，商品的销售离不开商业广告摄影，商业广告摄影肩负着传递商品与服务信息的重任，它用形象化的图像形式将广告创意视觉化，是商业性和艺术性的结合。

1. 强烈的功利性

商业广告摄影以传播商业信息和广告理念为己任，引导消费者的购买行为，追求商业销售效果或改变消费行为方式。因此，商业广告摄影创作的出发点和归宿点是其广告效益是否达到。审美不是它唯一的根本目标，这一点与新闻报道摄影、艺术摄影不同。新闻报道摄影以最简化的方式传递具有新闻价值的事实信息；而艺术摄影以摄影的手段，更重要的是表现创作者的个人情感、理念和思想。

2. 卓越的实证性

商业广告摄影的实证性来源于摄影这一媒介，由于摄影的现场拍摄，同人类肉眼所感觉到的客观物体接近，能够让人感觉图像是真实存在的事物，给人以极高的可信性和真实性。另外，摄影对细节的如实模仿描绘是绘画和文字无法比拟的。"耳听为虚，眼见为实""百闻不如一见"说的都是摄影的记录性和实证性(见图11-21)。

随着数字影像技术的发展，商业广告摄影的实证性受到前所未有的挑战，但是，对图像实证性能否信任，不在于媒介本身，而在于使用该媒介的人。

图 11-21　国外珠宝广告摄影
资料来源：《中国广告摄影年鉴》

3. 强烈的注目性

商业广告摄影只有得到受众的关注才能发挥其效用。商业广告摄影以醒目的、强烈的视觉感染力吸引观者的注意，能在观者没打算看的状态下，吸引观者的眼球，并留下记忆。因此，商业广告摄影画面的注目性是商业广告摄影画面设计的最基本要求，也是迈向成功广告的第一步。

一般来说，美好的东西往往能够吸引人，给人留下深刻印象，而深刻印象能够引起心理反应，心理反应能够引发消费行为。因此，商业广告摄影以创造美好的影像来吸引人。康定斯基在《艺术的精神》中谈道："如果是明亮的暖色，吸引力则更强。只要有明亮的色彩，眼睛就会慢慢被强有力地吸引住。"因此，商业广告摄影往往以鲜明亮丽的色调来引起人的注意。

4. 独特的创意性

商业广告摄影的创意就是产生新的独特视觉形象和新的表现概念。没有创意的商业广告摄影会淹没在大量的普通图像中，只有那些创意独特、极具美感的商业广告摄影作品，才能使大众在无意中被吸引，从而留下深刻的记忆和印象(见图11-22)。

5. 画面的精致性

为体现商品或服务的特性和功能，需要用技术与技巧创造做出精致的画面来反映商品与服务。商业广告摄影要求技术运用得高超，影像画面完美精致，画面的不完美和微小疏忽、瑕疵都会使观者联想到商品与服务的质量，就会产生不信任感，从而放弃商品或服务的消费。现代广告摄影，将会随着数字技术的成熟与完善更好地完成广告意念的表达。

图 11-22　国外广告摄影　资料来源：《中国广告摄影年鉴》

二、商业广告摄影的布光

(一)商业广告摄影的基本过程

有条不紊的摄影过程是拍出优秀广告摄影作品的前提。拍摄广告，要事先有准备，如

同绘画一样,要先画个草图,摄影师在了解客户和设计师的想法和理念的基础上,有自己的预想画面,最好有自己的拍摄设计稿。

(1) 仔细观察拍摄对象。当收到客户提供的拍摄商品时,可多角度地观察分析商品,找到最适合的角度,并且了解商品的形态、质地、颜色及商标的位置,边观察、边构思。

(2) 制作拍摄草图。通常情况下,客户或设计师会附上设计稿,摄影师可以根据自己的理解再次绘草图。

(3) 决定拍摄方案。在拍摄中特别关注对商品的形状、颜色、质感的描绘。

(4) 设计组合商品。在安排放置商品时,尽可能做到有更多的空间和自由度。

(5) 确定机位。当被摄商品摆放好,首先要仔细观察,找出商品的拍摄最佳角度和距离,确定机位。然后根据拍摄距离,选择合适的镜头焦距。

(6) 布光。找出适合表现商品的主光位置,然后根据需要进行辅助光源的设置。若主光源确定不好,即便增加其他辅助光也没用(关于光型的作用请参考本书第八章)。一般情况下,在布光时,应多注意造型和光效,对一些小细节不注意,可能会造成前功尽弃。布光不顺利时,最好从头开始。

(7) 审视调整。当系统布光基本完成后,可以进行整体审视调整,即看反差是否合适,主调是否鲜明,有无杂乱的耀斑,是否符合创意的要求等。

(8) 拍摄。

(二)布光通则

摄影棚内摄影照明的理想光源是均匀、柔和、相对大面积和适当强度的散射光。摄影布光的出发点是用合适的光表现被摄体的质感、形状和色彩(见图11-23)。

图 11-23　摄影:季瑶

(1) 选择最能表现质感的光性光源。

柔光适合于表现光洁度高的被摄体,并且可以弱化明暗反差(见图11-24)。硬且低的光宜于刻画质地粗糙的表面,并会提高被摄体原来较弱的反差。

(2) 保证最低的照明(亮度)。

一方面照明的亮度能够实现精确对焦；另一方面与计划的光圈值有关，亮度太弱，光圈就无法开小，需要大景深的话就无法满足(见图11-25)。

图11-24　摄影：王轶哲

图11-25　资料来源：《中国广告摄影年鉴》

(3) 均匀的投射光覆盖面。

当需要降低反差时，光源面积要大，覆盖面要超过被摄体(见图11-26)。当需要提高反差时，光源面积要小，光应具有方向性。

图11-26　国外广告摄影　资料来源：《中国广告摄影年鉴》

(4) 选择合适的灯距。

灯距直接影响到被摄体的受光强度。被摄体的受光强度是按灯距的平方倒数变化的，光强随灯距的变化而变化。灯距也影响被摄体的明暗反差效果：当灯距很小，并且光源面积小于被摄体时，光源可看作点光源，被摄体的反差较大；反之，当灯距很大时，光源可看作面光源，被摄体的反差就较小。

(5) 合理控制光照的面积。

选择合适的照射角度，利用挡板、束光筒等附件，控制光的宽窄和大小，从而实现巧妙地控光。

(6) 采用最低限度的光源。

布光应从一只灯开始，观察被摄体。根据需要调整灯的距离、高度、角度和相关附件。如果一只灯能解决，就不要用第二只灯。在一只灯里寻找变化，积累经验，发现问题。第二只灯是围绕第一只灯的需要而设置的，以后加灯也是如此。拍摄一幅好的图片和光源数量的多少没关系，光源的多少是根据需要增减的。

(7) 尽量使用反射器进行补光。

因为反射光不会产生明显投影，多一个光源就多一个投影。

(8) 恰当的光比——反差。

光比是确定主光与辅光各自输出光量的一种方法（见图11-27）。1∶2的光比是主光源与辅光源之间相差一级的曝光量，反差较小；1∶3的光比是主光源与辅光源之间相差一级半的曝光量，反差中等，是比较大众化的一个光比；1∶4的光比是主光源与辅光源之间相差两级的曝光量，反差稍大，比较适合硬朗的拍摄对象。

(9) 重要的对比——背景光。

一般背景需要单独布光，以烘托被摄体，表现气氛。大面积背景布光，要注意均匀和变化（见图11-28）。背景光不仅可以改变背景明度，还可以改变背景的颜色。另外，应注意减少主光对背景光的干扰。

图 11-27　广告摄影
资料来源：《中国广告摄影年鉴》

图 11-28　广告摄影
资料来源：《中国广告摄影年鉴》

三、商业广告摄影的质感表现

商业广告摄影重在对被摄体的形状、色彩和质感的描绘，其中质感的表现成为三者的核心。从一定程度上说，只要质感表达到位，色彩也就表现到位了。由于质感是一种触觉感受，所以质感表现相对困难。商业广告摄影是通过视觉的感受表现商品的触觉感受(光

滑或粗糙)的。

(一)吸光体与半吸光体的布光

吸光体，对光线有很强的吸收性，其表面粗糙，如布料、毛线、陶器、麻料等。半吸光体，对光线的吸收能力较弱，表面相对平滑，如纸制品、木材等。

吸光体与半吸光体的布光要点如下。

1. 根据被摄体的质地，选择合适的光质

表面质感粗糙的物体宜用硬光表现，硬光可更好地表现气质强硬物品内在的气质，造型感较强。表面平滑细腻的物体宜用软光表现，如女性和儿童用品。

2. 光比的控制

表面质感粗糙的物体，光源为硬光，被摄体明暗反差较大，要控制在感光材料允许的宽容度范围之内。控制光比，缩小反差，需要提高硬光投射所产生的暗部，可以用反光器或辅助光进行补光。

3. 投影是构图的一个重要元素

投影的存在有助于造型和质感的表现(见图11-29)，但处理不当时，会破坏画面的秩序和简洁，使人感到杂乱，不舒服。一般地，摄影画面内对投影的要求是投影形态优美、亮度适宜、富有层次感。

图 11-29　摄影：孙丽

(二)反光体与半反光体的布光

反光体指物体表面光洁度高，反射光的性能强，能将周围的景物反映在物体表面上，如不锈钢、电镀制品等。而半反光体表面光滑，也有很大的反光，如珠宝，皮革等。

反光体与半反光体的布光要点如下。

1. 采用柔和的软光

用大面积柔和、均匀的软光照明，可选择用雾灯、柔光箱、描图纸和有机板等柔光设备和附件，尽可能使光线柔和均匀(见图11-30和图11-31)。

图 11-30　摄影：刘佳　　　　图 11-31　摄影：苗丹

2．隔离布光

隔离布光就是用一个亮棚把被摄体包围起来，使被摄体与外景分离，然后在亮棚的外边进行布光，拍摄时只露出镜头。亮棚可以用白色织物或描图纸做成，布光面积一定要大。

3．控制好耀斑

耀斑通常也称为高光。高光洁度的被摄体影像离开耀斑，就不能表现出固有的质感。一定的耀斑会增强被摄体的造型及丰富的质感。但散乱、无序的耀斑会产生零乱、跳跃的感觉，因此要控制耀斑的数量和形状。减少耀斑的方法是使用隔离拍摄罩，以均匀的透射、漫射光来照明。另外，尽可能减少光源，柔化光性。

(三)透明体与半透明体的布光

透明体大都是酒、水等液体或玻璃制品。半透明体一般是通透性较高的塑料等。由于光线能穿透或半穿透这类物体本身，所以透明体与半透明体会给人一种通透的质感。

1．布光目标

(1) 表现物体不同的通透感。
(2) 表现物体本身的材料和质感。
(3) 表现物体的造型形态。
(4) 表现物体的色彩。

2．布光方法

(1) 采用透射光逆光位照明，光线穿透透明体，在不同的质感上形成不同的亮度。拍摄透明体时很重要的一点是体现主体的通透程度(见图11-32)。

(2) 在布光时有时为了加强透明体形体造型，并使其与高亮逆光的背景剥离，可以在透明体左侧、右侧和上方加黑色卡纸来勾勒造型线条。用不同明暗的线条和块面来增强表现玻璃体的造型和质感。

图 11-32　摄影：朱丹卉

(3) 表现黑背景下的透明体时，要将被摄体与背景分离，可在两侧采用柔光灯，不但可以将主体与背景分离，也可使其质感更加丰富。例如，在顶部加一个灯箱，就能表现出物体上半部分的轮廓，透明体在黑色背景里显得格外精致剔透。

(4) 表现带有颜色液体的透明体时，为使色彩不失去原有的纯度，可在物体背面放上与物体外形相符的白纸，从而衬托其原有的色彩。

3．注意事项

在使用逆光的时候，不能使光源在画面上出现，一般用柔光纸来遮住。

(四)小结

布光是商业广告摄影的重要造型手段，选择光就是选择画面的形和色。布光能使作

品的影调层次和色调层次更加丰富,主体形象更具变化,从而使被摄体更加生动,更富有表现力。

第三节 作为艺术的摄影

摄影作为一种观看方式和视觉语言,因其特有的再现与表现特质,成为艺术创造与表达的形式与载体。20世纪60年代以来,摄影已经成为当代艺术无法舍弃的一个重要组成部分,大卫·康帕尼在《艺术与摄影》中说:"摄影图像成了当代艺术的中心。"

一、作为艺术的摄影

作为艺术的摄影,以摄影为表达媒介,通过对现实的摄取、模仿、超越或重构,进行艺术创作,塑造艺术形象,反映作者的情趣与情感、观念与思想,以此对人生和世界给予一种理解和解释。在艺术创造中关注人的本质力量,获得审美享受。

安塞尔·亚当斯在公路边发现了一小片白杨树,秋天的小白杨树叶在光线下显得十分有生气。这幅《白杨》(见图11-33)艺术性地呈现了一幅造型独特、充满着生命力的静物形象。影像中的白杨树因为光线的塑造已经超越了客观景物。摄影者通过影像语言,创造了事物新的形态和力量,赋予了它伟大的生命感和力量感。在这里,摄影捕捉的是瞬间,留下的是艺术的永恒。

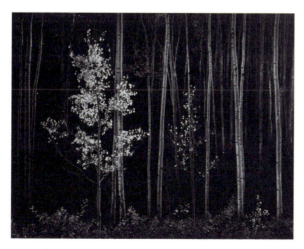

图11-33　白杨　新墨西哥州　1958年　摄影:安塞尔·亚当斯

《已故者以及他们曾经的快乐回忆》是理查德·阿维顿(Richard Avedon)鲜为人知的一组作品。通过这组影像,摄影师把自己对爱情的理解,通过一幅幅超现实主义的影像表现出来(见图11-34)。

艺术的本质在于创造性，艺术的魅力在于个人的灵性与创造，而摄影的艺术性表现在摄影媒介在表达上的创造性与可能性上。在摄影史上，亨利·卡蒂埃·布勒松从实践到理论确立了快照摄影美学，瞬间的魅力，停止的时间。他对摄影本体语言的创造性运用，使他的影像具有了艺术上的可能(见图11-35和图11-36)。

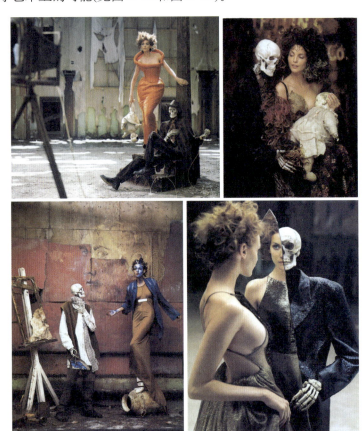

图 11-34　已故者以及他们曾经的快乐回忆　摄影：理查德·阿维顿

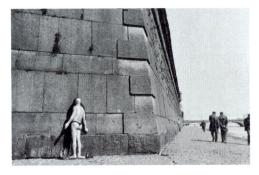

图 11-35　罗马　意大利　1959 年
摄影：布勒松

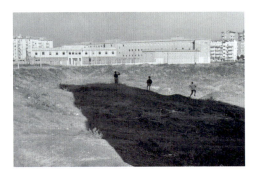

图 11-36　皮埃尔与保罗堡垒　苏联
1973 年　摄影：布勒松

第十一章 摄影的类型

延伸阅读：艺术摄影

(1) 艺术摄影主要是用来表达摄影者本身想说的话。

(2) 艺术摄影在很多情况下只对少数人产生了吸引力，即所谓的曲高和寡。它的内涵也比较模糊，观者对它的了解往往不一定和摄影师本身的意图完全一致。

(3) 在艺术摄影里，限期往往并不那么紧迫。一个艺术摄影师通常由自己规定限期。这个限期可能是一个展览会决定的，或者是由一本画册的出版日期决定的，这种限期是比较长的。

(4) 一个艺术摄影师在创作上可以随意地进行新的尝试。他自己可以决定一张作品是不是成功的。

(5) 艺术摄影师对自己作品的展出有相当大的决定权。

(6) 在艺术摄影方面，艺术馆和收藏家则看重作品的永久性价值。

(7) 许多艺术摄影师强调如何能把摄制的对象变得奇特、抽象，能产生幻觉。色彩和形状的改变是用来表达艺术摄影师本人对于被摄体的感受。

(8) 一个艺术摄影师往往需要申请国家或私人基金会的补助，或者用其他职业的收入来贴补艺术摄影的费用。就目前来说，可以靠艺术作品生活的艺术摄影师大概不到一半。有些摄影师身兼两职，利用专业摄影的收入来发展他的艺术摄影。

二、艺术摄影的创作

(一)艺术摄影的创作类型

根据影像画面的创作方式和呈现形式，艺术摄影大概有三种类型：一是对客观世界直接取景拍摄；二是对客观世界的景物进行摆布导演，直接拍摄；三是拍摄或选取影像素材，经过创作者的精心构思加工而成。

1. 直接选取景物拍摄，不进行摆布或导演客观景物

这种形式的拍摄，是纯粹的对客观景物的摄影。创作者通过自己的观察、取景和拍摄，来借助拍摄之物，实现自己的艺术表达。类似于英语中take photo的意思。例如，杉本博司20世纪70年代拍摄的纽约自然博物馆中精致的动物模型和蜡像(见图11-37～图11-40)，影像生动地再现了动植物及人类的生息状态特点，人物与场景被凝结，形态逼真，但事实上它们都是蜡像，杉本博司以此来表达生活中所谓的"真实"与"虚假""似"与"不似"这一深刻的命题。

2. 制造景物，进行导演摆布

创作者对客观景物进行主观上的摆布和导演，然后直接拍摄，完成自己的艺术意念，类似英语中make photo的意思。例如，马良2011年的作品《我的照相馆》，自己设计场

景、道具及模特，进行导演，然后拍摄(见图11-41和图11-42)。马良希望捕捉到的瞬间应该是充满了戏剧性张力的，有很强烈的诉说感。

图 11-37　自然博物馆　摄影：杉本博司

图 11-38　自然博物馆　摄影：杉本博司

图 11-39　蜡像　摄影：杉本博司

图 11-40　蜡像　摄影：杉本博司

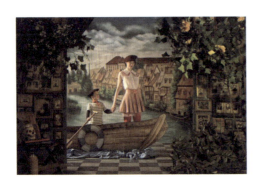

图 11-41　我的照相馆　摄影：马良

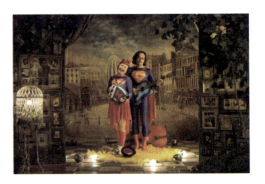

图 11-42　我的照相馆　摄影：马良

马良在其《尽情虚构》中写道:"摄影和生命之间有一种惘然又伤感的关系,总是让被拍摄者对那一瞬间寄予了太多的期望,只有些想要比现实生活好那么一点点儿的渴望。一种生命的下意识,让照相馆里的每个人在面对镜头的瞬间,都会相信自己是美丽的,生活是完美的,一切似乎是永恒不灭的。"

3. 数字后期合成、虚拟影像

通过拍摄素材,利用后期虚拟景物,类似英语中fake photo的意思(见图11-43~图11-46)。

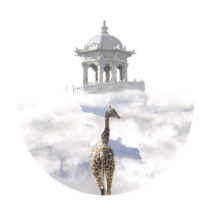

图11-43 动物的梦境 摄像:张宝仪

图11-44 动物的梦境 摄像:张宝仪

图11-45 动物的梦境 摄像:张宝仪

图11-46 动物的梦境 摄像:张宝仪

《动物的梦境》的作者张宝仪在自序中这样写道:城市中的人与动物园中的动物有着共同的祖先,动物同人类一样有着细腻的情感。动物被关在笼子里,作为被观看对象,失去了应有的自由。人被禁锢在城市里,为了生计、生活、梦想每天劳累奔波,而失去了真正的自由。动物也许特别向往自己本应有的自由正如人类总是渴望有一天可以过着怎样自由、美满的生活。然而,这一切都像童话,都像梦。

我用数字拼贴的方式,用照片演绎一个关于动物园的梦境。通过荒诞、戏剧性的形式

体现梦境。在视觉表现上，主要通过两种方式向观者传递创作意图。一是美好的、奇幻的梦境，一切看似不切实际的画面都是我对动物生存环境的憧憬。二是动物与现实环境的碰撞，动物园中动物无疑面对植被、环境、科技发展、空间束缚几方面压力，通过两方面的表达，既是对我内心美好愿望的表达也是对人类对动物园中动物保护的呼吁和提倡。

(二)艺术摄影的创作

摄影是一种观看方式，世界在人类眼中究竟如何？我们以摄影的方式聚焦于一个群体、一个人、一种行为模式或社会与自然现象，其目的就是展现我们对这个外在世界的思考。

当代影像创作必然伴随着思考和问题，那么创作者必须先寻找自己需要探讨的问题及个人的答案。在创作中，要有效地使用摄影语言来表现创作者的情感及观念信息。

当代艺术影像创作的特征是主题化和观念化。尽管创作无固定模式，但也有些规律对创作具有一定的意义。

(1) 创作者在生活体验与感悟的基础上，有抒发情感或观念的愿望。有人说："艺术就是创作者把自己个性的灵光投射到世间万物上，然后再一点点收回到自己的作品里。"王小慧的《花非花》就是将她生命经历中许许多多的伤感和哀愁带入她的花卉摄影中(见图11-47)。

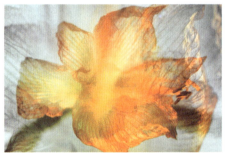
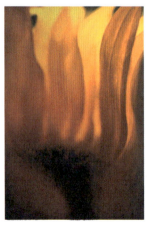
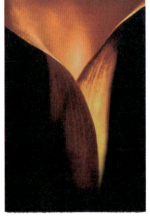
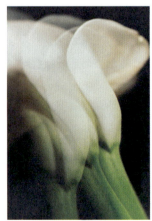

图 11-47　花非花　摄影：王小慧

(2) 选择表达(拍摄)对象。尽量选取与自己有关的事物,并且是在时间和空间上能够把握的对象。

(3) 选择一种恰当的表现形式。

(4) 摄影创作过程中,既要坚持,又要修正。另外,要注意时间的跨度,以及地域的广度。

(5) 要考虑最终影像的呈现方式。

艺术摄影创作的道路终究是不好走的,似乎需要经历和磨炼,但坚持下去,会在其中体验到创作的快乐。其实,这也就足够了。

王小慧是近年来活跃于欧洲和中国的著名摄影艺术家,她把她的生命经历,许许多多的伤感和哀愁带入她的花卉摄影中,表达她对人生的许多感受与思考,也表现了人的情感与人际关系。

我用花来表现一种生命的过程:生命的流动、生命的脆弱与易逝、生命的循环往复。所以我不仅拍它们的蓓蕾,拍它们的盛放,也拍它们的凋零,甚至拍它们的干枯、它们的腐烂,还拍它们干枯后又重新绽放出的新的种子……在我眼中,花的生命与人的生命是相通的。

——王小慧

三、艺术摄影作品欣赏

(一)托马斯·斯特鲁斯与他所注视的都会

托马斯·斯特鲁斯(Thoms Struth,1954—),出生于德国莱茵地区的格尔登,目前工作、生活于柏林和纽约,被认为是最著名的当代艺术家之一。他也是杜塞尔多夫学派、贝歇尔班的代表性人物之一。

在老师贝歇尔夫妇摄影风格的影响下,20世纪70年代以来,托马斯·斯特鲁斯一直使用大画幅进行拍摄,体现冷静而细致的画面,即独具个性的黑白街头建筑、彩色都市建筑景观、人物肖像和博物馆系列(见图11-48)。在全球化的商业、文化和历史背景中,他的作品围绕着城市和人物、风景和工业、历史和文化等议题,在看似平淡的影像中,注入了荒凉与荒诞的色彩,超越了生活的日常。也因此,他在当代摄影中确立了其独特的个性与地位。

瓦特·本雅明在《机械复制时代的艺术品》中将尤金·阿杰特(Eugène Atget)1900年左右拍摄的无人巴黎街头比喻为"一片作案现场"。那么,对于斯特鲁斯,其建筑街景是他对于城市的态度:建筑物巨大的体量,层叠的结构,异常冷静的画面,凭借大画幅相机的凝视,满幅画面都是细节。斯特鲁斯一丝不苟的态度,专注于呈现建筑及街道中多样的文化现象,也为历史留下了许多影像的文本。他所拍摄的魏玛、莱比锡、巴黎、东京及其他世界各地的城市,在后来都已经发生了巨大的变化。作品拍摄的是现时,同时也为历史准备着。

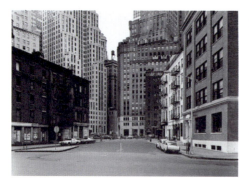

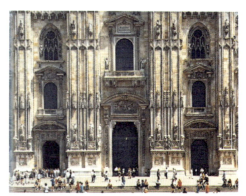

图 11-48　摄影：托马斯·斯特鲁斯

林路认为："斯特鲁斯通过优雅的感官判断力分析现实，提出什么是值得观看的，什么是值得捕捉的，他将传统摄影的小舟解缆之后，漂泊于空前机遇的摄影世界，呈现出无比的复杂性，延续在永久定格的瞬间。"

斯特鲁斯的大画幅建筑摄影，冷面注视于无动于衷的建筑、街景及精确的细节，提供了有关摄影丰富性和深刻洞察力的佐证，也提供了摄影在工艺技术和思想观念成为艺术的强有力佐证。斯特鲁斯在建筑物上寻找城市的历史与认同，探索城市都会的转变。斯特鲁斯在继承和开创的基础上，发展了摄影的媒介作用，同时也在挑战着历史的传统。

(二)大卫·霍克尼——组合与拼贴

大卫·霍克尼(David Hockney)是一位绘画、摄影和设计大师。几十年来，他不断挑战各种艺术门类，孜孜不倦地把绘画、摄影和设计融合在一起，以新的方式呈现摄影。他的影像，既有精细的照相写实，又有变形夸张的拼合，人与存在、人与社会细微奥妙的变化深藏于他的作品之中。他总在单调而幸福的生活中，提取出充满深情的形象(见图11-49)。

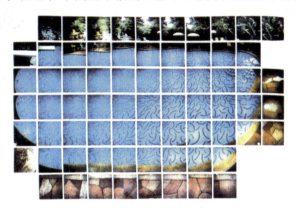
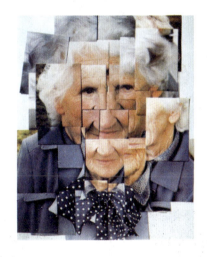
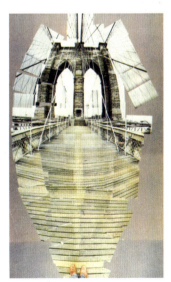

图 11-49　大卫·霍克尼的作品　资料来源：互联网

以前，我一直很奇怪，为什么毕加索对音乐毫无兴趣，他是个乐盲，但他却能极度准确地把握绘画中的明暗对照。他从图像里看到的音符比任何人能听见的都多。

——大卫·霍克尼

(三)辛迪·舍曼——表演与自拍

20世纪70年代，摄影由记录式进入到体验式摄影阶段，辛迪·舍曼(Cindy Sherman)身兼数职，集导演、演员、摄影师于一身，将传统的肖像拍摄转变为扮相自拍，以先锋概念

艺术的方式把摄影推向艺术领域,并获得巨大的市场成功(见图11-50～图11-57)。致使那些继承她的、模仿她的、反叛她的人都用各种各样的方式来向她致敬。

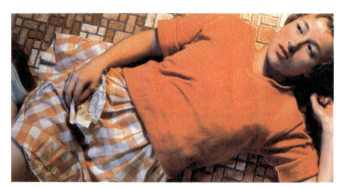

图11-50　无题96　1981年　2011年佳士德拍卖达389.05万美元的高价,刷新了世界拍卖行摄影作品的拍卖纪录

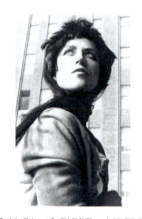

图11-51　电影剧照（无题58）

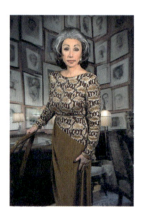

图11-52　好莱坞类型

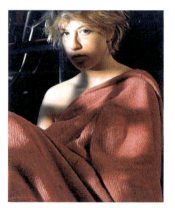

图11-53　粉色浴袍（无题98）
1982年

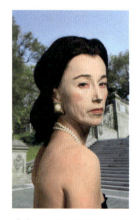

图11-54　贵妇（无题465）2007—2008年

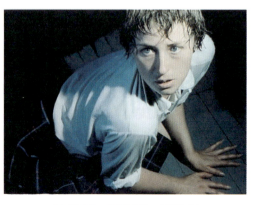

图11-55　无题92　1981年

第十一章 摄影的类型

图11-56　无题359　2000—2002年

图11-57　好莱坞类型（无题465）2007—2008年

追求关于美的传统观念令我生厌，因为这是观察世界的最容易、最明显的方式，换一个角度看世界更具挑战。

——辛迪·舍曼

思考题

1. 新闻报道摄影指的是什么？
2. 新闻报道摄影与社会纪实摄影的区别有哪些？
3. 在新闻报道摄影中单幅和组照各有哪些特点？
4. 新闻报道摄影的特点有哪些？
5. 谈谈对荷赛的理解。
6. 谈谈对华赛的理解。
7. 商业广告摄影指的是什么？
8. 商业广告摄影有哪些特点？
9. 如何根据不同类型的拍摄体进行布光？
10. 如何理解艺术摄影？
11. 艺术摄影具有哪些特征？
12. 谈谈托马斯·斯特鲁斯的摄影作品。
13. 谈谈大卫·霍克尼的摄影作品。
14. 谈谈辛迪·舍曼的摄影作品。

后 记

我衷心感谢180多年来摄影的实践者和研究者。他们的实践和研究为我写作此书给予了巨大的帮助。我将他们的姓名列举在本书的图题和参考文献中。此外,我向下面几位先生表达我的谢意:刘鲁豫、谢建新、楚恩熠、徐一峰。多年来,他们在摄影方面的探索和研究,对我有深刻的影响。也由此,我把目光投注到了摄影上。我的导师——王小鹏、罗戟,是他们的信任和指导,让我有机会做了许多摄影项目的拍摄,以此获得许多有益的拍摄经验。从此,对于摄影,我投入了更多、更大的热忱。还要感谢我的朋友范强、朱旭光、史宏声、邢千里,摄影家于德水、姜健、闫新法、张卫星、学友李宇宁的建议和鼓励。当然更应该感谢浙江传媒学院设计艺术学院胡晓阳院长、朱琦主任、傅拥军老师的鼓励和支持,也感谢他们在摄影实践和教学上的耐心指导。最后,我要感谢清华大学出版社的编辑梁媛媛老师的信任和耐心指导,以及她严谨而积极的工作态度,没有她的鼓励与支持,也就不会有这本书的问世,在此向她致以深深的谢意。

写到这里,本书的主体内容也就结束了,辛苦与遗憾并存。虽有遗憾,但也是我日后努力的动力。由于本人学识与能力有限,书中难免会有纰漏和差错,恳请方家赐教。

石战杰
2019年7月28日 于杭州

参考文献

[1] [美]内奥米·罗森布拉姆. 世界摄影史[M]. 包甦, 田彩霞, 吴晓凌, 译. 北京：中国摄影出版社, 2012.
[2] 顾铮. 世界摄影史[M]. 杭州：浙江摄影艺术出版社, 2006.
[3] [美]鲁道夫·阿恩海姆. 艺术与视知觉[M]. 孟沛欣, 译. 长沙：湖南美术出版社, 2008.
[4] John Szarkowski. Ansel Adams at 100, Little [M]. Brown and Company, 2001.
[5] 布勒松基金会. 珍藏布勒松[M]. 刘莉, 张晓, 译. 北京：中国摄影出版社, 2010.
[6] [加]陈淳寿. 卡什肖像经典[M]. 北京：世界图书出版公司, 2011.
[7] [美]国家地理学会. 透过镜头[M]. 冯世则, 译. 北京：中国社会科学出版社, 2003.
[8] [美]国家地理学会. 瞬间永恒[M]. 曹敏, 邵宗玮, 姜竹清, 付敬, 译. 北京：中国摄影出版社, 2003.
[9] 钱元凯. 摄影光学与镜头[M]. 杭州：浙江摄影艺术出版社, 2005.
[10] [德]阿德里安·比尔希尔. 中画幅摄影[M]. 南京：江苏科学技术出版社, 2004.
[11] [德]马丁·西格里斯特. 微距摄影[M]. 南京：江苏科学技术出版社, 2004.
[12] 狄源沧. 世界摄影大师[M]. 南京：江苏美术出版社, 1998.
[13] 李媚, 阮义忠. 解海龙[M]. 北京：中国工人出版社, 2004.
[14] 王小慧. 花之灵——王小慧观念摄影系列作品集[M]. 上海：上海古籍出版社, 2002.
[15] 王小慧. 花之惑——王小慧观念摄影系列作品集[M]. 上海：上海文化出版社, 2003.

[16] [英]路透社. 聚焦——2011年度最佳图片[M]. 熙櫞,译. 北京:北京美术摄影出版社,2013.

[17] 新华社. 超越梦想——新华社体育摄影10年[M]. 北京:人民邮电出版社,2011.

[18] Steven Biver. Pall Fuqua. 美国摄影用光教程[M]. 刘炳燕,译. 北京:人民邮电出版社,2011.

[19] 颜志刚. 摄影技艺教程[M]. 8版. 上海:复旦大学出版社,2018.

[20] 徐国兴. 摄影技术教程[M]. 2版. 北京:中国人民大学出版社,2001.

[21] 冯建国. 大画幅摄影[M]. 杭州:浙江摄影出版社,2007.

[22] 唐东平. 摄影画面语言[M]. 杭州:浙江摄影出版社,2016.

[23] 刘立宾. 广告摄影技术教程[M]. 北京:中国民族摄影艺术出版社,2011.

[24] 刘灿国. 数字摄影[M]. 杭州:浙江摄影出版社,2006.

[25] 曾璜. 报道摄影[M]. 杭州:浙江摄影出版社,2006.

[26] 石战杰. 建筑与环境摄影[M]. 杭州:浙江摄影出版社,2018.

[27] [德]汉斯·贝尔廷. 脸的历史[M]. 失竟舟,译. 北京:北京大学出版社,2017.